生きられる「アート」

パフォーマンス・アート《S／N》とアイデンティティ

竹田恵子
TAKEDA Keiko

著

ナカニシヤ出版

序　章

▼　「社会と関係する芸術」に向けて

本書の目的は、アートがどのように社会と関係することができるのかという大きな問いのもと、アーティスト・グループ「ダムタイプ（dumb type）」によるパフォーマンス・アート《S／N》（一九九四年）が、マイノリティの人びとが自らのアイデンティティを公にする「カミング・アウト（coming out）」として創作されたという視点に立ち、《S／N》というカミング・アウトとしての「アート」が社会を変える手法としてどのように効果的に働くと考えられるのか明らかにすることである。本書で対象とするのは、主に《S／N》と古橋悌二（Teiji FURUHASHI 1960-1995）である。ダムタイプの中心メンバーであった古橋は《S／N》の出演者でもある。また、彼がHIV陽性者であることを友人に明らかにしたことが、《S／N》創作に重大な影響を与えたことがわかっている。

日本において近年、アート・プロジェクト、参加型アートやアート・フェスティバルが盛んに開催されるようになっており、とくに二〇一〇年代になってから「社会と関わる芸術」（小泉 2010）、「芸術の社会化」（吉澤 2011）に関する議論が蓄積されてきた。筆者はこれらの芸術の形態をまとめて「社会と関係する芸術」と呼称する。「社会と関係する芸術」の議論が大きく沸騰したのは、二〇一〇年後半である。評論家の藤田直哉が「前衛のゾンビたち」（藤田 2014）において、ニコラ・ブリオーの『関係性の美学』（Bourriaud 1998）を参照しながら、日本のアート・プロジェクトを含む「地域アート[1]」が地域活性化のために利用されており、

芸術がもっていた叛逆・反権威の精神を失っている状態を批判した。

ニコラ・ブリオーの『関係性の美学』では、アートが「メディウム」中心であることを捨て、芸術家と観客を含む参与者の「関係」が中心となってきたと述べられている（Bourriaud 1998）。この背景には、一九九〇年代のロンドン大学ゴールドスミスカレッジ出身者を中心とする「ヤング・ブリティッシュ・アーティスト（YBAs）」の隆盛と、商業的成功があった。英国との相対化を図ろうとし、大陸ヨーロッパで起こっていたコラボレーション、プロセス、プラットフォームなどの傾向を、ブリオーが「関係性の美学」なる概念でまとめ上げたのである（藤田 2016: 54）。ブリオーの論考は、ジャック・ランシエール（2009）やクレア・ビショップ（2011）から批判を受けつつも、現在の日本の状況を含む世界のアートシーンにおいて無視することは難しい。

星野太は、日本における「関係性の美学」称揚には、若いアーティストからボランティア、一般の参加者にいたるまでさまざまな「やりがい搾取」が行われている状況下で、「関係（性）」がそれを正当化する有効な概念として機能していたという側面があると述べている（星野・藤田 2016: 53）。とくに一九九〇年代後半から二〇〇〇年代にかけて「関係性の美学」という言葉が一人歩きしていき、かつて商業主義のカウンターとしてあった「関係性」への希求は、今やマネタイズの手法として主流化し大衆化しているという（星野・藤田 2016: 17）。

ニコラ・ブリオーをいち早く批判したクレア・ビショップは、「関係性の美学」においては「その関係性の性質が検討されたり、問いに付されたりすることはない」とし、また「対話」を可能にするあらゆる関係性はおのずから民主的（democratic）であるとみなされ、それゆえに良いものとされる」（ビショップ 2011）

として、関係性が、その内実が問われないまま民主主義的で良きものであるとされる状況を指摘している。

これはアーティストの田中功起が以下のように述べていることと関係しているかもしれない。

> プロジェクトがどのようなものであれ、社会に関係しているということはそれだけでなぜかアートの中ではアドバンテージがあります。[略] 結果がどのようなものであれ、社会に関わりをもったことが免罪符として機能してしまう。（田中 2011）

田中が述べるように「社会に関係している」ということがある種の免罪符となって内実が問われないという状況は好ましくなく、いかにして芸術と社会が関係しているのかを探求する必要があるだろう。

「社会と関係する芸術」をめぐる問題系を扱った書籍や、イベントは以下のように続き、発展的なテーマとして盛んに論じられはじめている。

二〇一五年に、パブロ・エルゲラの *Education for socially engaged art: A materials and techniques handbook*（邦題『ソーシャリー・エンゲイジド・アート入門──アートが社会と深く関わるための10のポイント』、エルゲラ 2015）が翻訳・出版された。二〇一六年には書籍『地域アート──美学／制度／日本』（藤田 2016）、『社

<hr />

［1］「地域アート」という呼称は藤田特有の言葉遣いであり、アートが地域活性化のために利用され、本来もっていた叛逆・反権威の精神を失っている状態というニュアンスを含むため、注意が必要である。本書では代わりに「アート・プロジェクト」や「アート・フェスティバル」といった名称を用いる。

会の芸術／芸術という社会——社会とアートの関係、その再創造に向けて』（北田ほか 2016）が出版された。クレア・ビショップによる『人工地獄』（ビショップ 2016）も二〇一六年に翻訳・出版されている。二〇一七年二月一八日から三月五日には、アーツ千代田3331にて展覧会「Socially Engaged Art　社会を動かすアートの新潮流」が開催された。さらにボリス・グロイス『アート・パワー』（グロイス 2017）が二〇一七年に翻訳・出版され、二〇一八年には海外関連文献の翻訳論文集『ソーシャリー・エンゲイジド・アートの系譜・理論・実践——芸術の社会的転回をめぐって』（アート＆ソサイエティ研究センターSEA研究会 2018）が出版された。

もちろんすべてのアート・プロジェクトやアート・フェスティバルがここで批判されているようなものではないだろう。しかしアートに「社会」を関連づけることはこれらの批判の対象になりうる可能性をもっている。《S／N》と「社会」とのつながりの回路を探し続けてきた筆者にとって、以上の議論を摂取できたことは幸甚であった。

しかしながら、これらの新しい潮流のなかで、芸術をアートワールド内の文脈にのみ依拠して語ることは難しいのではないか。グラント・ケスターは、「社会に関係するアート」の一つの形態であるソーシャリー・エンゲイジド・アートの実践は、美的な純粋さを侵すどころか、それを説得力のある方法で再明確化していると述べる。具体的には、慣習的な思考形態を一時停止あるいは崩壊させたり、我々自身の間主観的な脆弱性を率直に受け入れる態度を育てたり、我々自身が規範的な価値を生み出す主体であることに気づかせてくれたりする。しかし同時に、芸術や芸術家の個性だけがもっているとされてきた特権に対して異議を唱え、芸術が、社会的または政治的世界との直接的関与を断念することによってのみ芸術たりえるという信念

を捨てる必要があるだろうと述べている（ケスター 2018, 115, 117）。

さらに、ある芸術が「社会」と関係するといっても、「社会」がどのように想定されているかはさまざまであろう。たとえば、作品参与者とアーティスト、参与者同士の対面的相互作用を指すこともあるだろう。さらに大きく、社会変動や社会構造を指し少し大きく、地域社会やある特定の集団を指すこともあるだろう。また作品創作にあたってリサーチを行うアーティストも増えつつあるが、「社会」を正確に捉えるための手法はさらに精査されなければならないだろう。このように芸術と「社会」といったとき、その「社会」が何を指しているのか、そして芸術と「社会」の関係の内実を問わなければ、社会と関係するアートを正確に分析することはできないだろう。

本書では、パフォーマンス・アートにおける観客と演者の相互作用レベルでの分析を行い、もう少し大きなレベルの「コミュニティ」という集団について述べる（第4章）。さらに、《S／N》創作の社会的文脈を調査するために言説分析という手法を用いて、当時のHIV／AIDSに関して日本でどのようなことが述べられていたのかについて調査を行なっている（第3章）。この部分は日本の社会制度（法や医療）にまで踏み込んでいる分析である。本書で詳しく取り扱っている古橋悌二は、第3章で述べるように「社会」をマクロなレベルの構造と捉えていると思われる部分もある。しかし同時に彼はミクロなレベルでの相互行為をかなり重要視しており、インタビューでは「人間関係」や「コミュニケーション」という言葉が頻出している。

このように、本書においても「社会」を多層的なレベルで捉えている。

▼ 研究方法

前項をふまえたうえで、本書では以下のような研究方法と理論的背景を用いて分析を行なった。《S／N》の調査に関しては、《S／N》パフォーマンス記録映像（ダムタイプ・WOWOW 1995）、補助的に『シアターアーツ』創刊号に掲載された「パフォーマンス／テクスト#1」（ダムタイプ 1994）、ダムタイプ・メンバーへのインタビューを用い、作品分析を行なった。そして《S／N》創作の社会的文脈である、一九九〇年代のHIV／エイズをめぐる状況については、新聞・雑誌記事や旧厚生省の資料の言説分析と一九九〇年代京都市におけるHIV／エイズをめぐる市民活動の関係者に対するフィールドワークとインタビューの手法を採用した。さらに、《S／N》創作過程を調査するうえでは、ダムタイプ・メンバーへのインタビューの手法を用いた。

筆者は二〇〇六年以降、《S／N》出演者や古橋悌二の親族、関係者にインタビューを重ねてきた。インタビューは半構造化面接法を取り、ICレコーダーで録音し、テープ起こしをしたものもあるが、日時をとくに決めず、筆者が対面的相互行為場面でノートに書き取ったものやメールでのやりとりも含まれる。本書に直接使用しなかったものを含めると、インタビュー対象者は三〇名以上（日常的な相互行為場面における聞き取りはこの限りではない。また、許可を得られていない方に関しては名前を公開しない）になり、本書に使用したインタビューはのべ二五件にのぼる。インタビューの使用許可、個人情報保護については、十分に留意した[2]。

言説分析に関しては、一九八〇年代から一九九〇年代前半のHIV／エイズをめぐる言説を調査している。具体的には、旧厚生省の「エイズ関連資料」[3]、雑誌・新聞記事[4]、感染者／患者の手記、古橋悌二が一九九二年一〇月に友人らにHIV感染を知らせた〈手紙〉を対象とし、HIV／エイズがどのようなイメージで語

られているかを調査した。

▼カミング・アウトと上演論的パースペクティヴ

本書において中心となる概念は「カミング・アウト（coming out）」である。《S／N》ではパフォーマン
ス・アートのただなかにおいて「カミング・アウト」が行われるのであるが、筆者はそれらをいったん〈現
実〉と同様のパースペクティヴによって分析し、しかしながらそれがパフォーマンス・アートであるからこ
そもつ効果について考える。

このような視点を「上演論的パースペクティヴ」と呼ぶ。吉見俊哉は著書『都市のドラマトゥルギー』

[2] 対象者のインタビューを投稿論文に使用する時点で対象者に見せ、発言がどのような文脈でどのように使用されるのか確認を得
たうえで、論文に引用した。さらに、書籍化する際にも再度収録してよいか確認を行なった。また、対象者に筆者の連絡先を知
らせ、修正依頼があった場合は速やかに対応している。これまで対象者より調査上の問題点を指摘されたことはない。

[3] この資料は、一九九六年一月二三日に当時の菅直人厚生大臣が省内に「血液製剤によるHIV感染に関する調査プロジェクトチー
ム」を発足させ、そのときの調査によって見つかり検察に提出、その後返却された「還付文書」のうちの一部である。本書では
とくに、保健医療局のファイル五冊、薬務局ファイル二冊を調査した。このファイルは当時のHIV／エイズをめぐる新聞・雑
誌記事のコピー、国内外の医学雑誌のコピーを含み、当時の行政のエイズ対策を知るうえで貴重な資料である。当該資料は厚生
労働省大臣官房総務課情報公開文書室にて閲覧可能である。

[4] 『朝日新聞』、『読売新聞』の記事を調査した。数あるメディアのなかでも新聞記事を主として調査した理由は、一九八七
年と一九九一年の国勢調査において、HIV／エイズに関する報道についてはテレビから、八〇％が新聞から情
報を得ているという回答が得られており（内閣総理大臣官房広報室 191）、テレビ番組の分析についてはすでに先行研究（宗像
1992）が存在しているからである。

（2008）において、都市をある種の「舞台」、そしてそこに訪れる人びととをある種の「登場人物」として分析を行なっている。一九七〇年代よりアーヴィング・ゴフマンやヴィクター・ターナーらを中心に社会学、社会心理学、人類学、政治学においても論じられてきたこの視座は、単なる比喩にとどまらず、社会的現実の構成についての、新たな理論的視座を切り拓いてきた。

上演論的パースペクティヴにおいて、〈現実〉は虚構と対比されるものではない。上演の外側に真の現実のようなものがあるわけではなく、「現実の世界はそれ自体、常に上演を通じて演劇的に構成されている」（吉見 2008: 24）。そして演技によって現れるのは「偽りの自己」ではなく、ある自己が「真」か「偽」かは、「それが置かれるパフォーマンスの社会的文脈のなかで決定される」（吉見 2008: 24）のである。

吉見はフーコーによる「告白の制度」について言及しつつ、「そうしたしばしば意味の源泉と見なされてしまう諸形象そのものが、上演の効果としてどのように歴史のなかで産出され、また場合によっては隠蔽されていくのかということ」が問題なのだと述べる（吉見 2008: 26）。

カミング・アウトもこの「告白の制度」に非常に似た部分をもつ。また、《S／N》においても、虚構を前提とした文脈でパフォーマンスが上演されているのであるが、そこに出演しているはずのパフォーマーはこう言うのである。「残念ですが、わたしたちは俳優ではありません」と。

この点に関してはジェンダーおよびセクシュアリティに関する社会運動における主体の問題についての議論を参照した。ジェンダーとセクシュアリティに関する著述で多大な影響を及ぼした論者として、まずミシェル・フーコーを取り上げる。フーコーは『言葉と物』（フーコー 1974）、『性の歴史Ⅰ 知への意志』（フーコー 1986）などにおいて、自律的ではありえず、他者から規定される主体の在り方を呈示した。フーコー

viii

が述べるような主体化において注目されているのは、キリスト教における告解制度であった（フーコー 1986）。フーコーは、自らが自らのあり方について語ってしまうことで他者に自分を規定されるという皮肉な結果を「人間の《assujettissement》［服従＝主体化］》」（フーコー 1986: 79）と呼んだ。

　問題は、何人もの論者から、この「告白」という行為と一九七〇年代からマイノリティたちが社会に対する異議申し立てとして実践してきたカミング・アウトが類似していると指摘されていることである。もしその指摘が正しいなら、社会変革を促すために行われるカミング・アウトの実践に、逆に当該人物がとらわれてしまうことにつながるからである。言い換えれば、社会変革のための行為が逆に自己をいくつかのカテゴリーに固定化し、多様な生の側面を切り捨ててしまうことにつながってしまうということが問題である。

　この告白とカミング・アウトの同一視についてはその後さまざまな論者から、疑義が提示されているのであるが、これらの論者は当該行為を行なった主体そのものの変容性に着目している。カミング・アウトは、周囲の人びととの関係性の変容を含み、それゆえに自己の変容を促す（ビ）カミング・アウトであるという意見（フェラン 1995）や、カミング・アウトは私的領域と公的領域の線引きを引き直すとした論考（田崎 1992、ヴィンセントほか 1997）などがそれにあたる。その代表的な論者が行為の反復によって主体が構築されると主張したジュディス・バトラーである（バトラー 1999）。バトラーが示したのは、主体／アイデンティティに関するこれらの議論をふまえたうえで、アイデンティティのあり方とアートが社会とどのように関係するのかについて、考察を提示したい。

▼「アート」とはなにか

なお、本書で「アート」と呼称する際、どのような対象を想定しているのか、説明しておきたい。実は筆者は、古橋らが「アート」と述べるときその内実が何を指すのか、常に悩み、探求してきた。本書では基本的に、「アート」を古橋悌二と友人らの述べる意味での「アート」、つまり一般的な意味ではなく、かれら独自の意味をもつ単語として使用している。詳しくは第5章で述べるが、その前に序章では類語である「美術」、「芸術」といった語の来歴も示しておかなければならないだろう。

日本の明治時代以前においては「美術」という語は存在しなかった（北澤 2010: 105）。「美術」は、一八七三（明治六）年のウィーン万国博覧会を機に翻訳造語されたが、当初「工芸」と重なりあうものだった。それが絵画・彫刻を中心とするあり方へと体制化されていく（北澤 2010: 289）。美術の制度化というのは、以下のようなものだ。

「美術」という語のもとに在来の絵画や彫刻などの制作技術が統合され、また美術の在り方が博覧会、博物館、学校などを通じて体系化され、規範化され、一般化されることで、美術と非美術の境界が設定され、さらに、かかる規範への適応如何が制作物への評価を決し、さらには、そのような規範が公認され、自発的に遵守され、反復され、伝承され、期限が忘却され、ついには規範の内面化が行われるといった事態＝様態（北澤 2010: 113）

具体的には、その過程は一八七七年から一九〇三年までの間に開催された内国勧業博覧会の「美術」部

x

門の変遷に見て取れる。第一回、第二回においては、現在でいう「絵画」にあたる分類名は「書画」であり、内容も蒔絵、漆画、陶・磁・刺繍や染色など「工芸」的なものが中心であった。しかし一八九〇年の第三回では「書」が分離され、いわゆる美術工芸を意味する「美術工業」という分類が新たに立てられる。そして、一九〇七年開設の文展では「日本画」、「西洋画」、「彫刻」から構成され、かつて美術の中心であった「工芸」は排除されてしまった（北澤 2010: 46-47）。一方、「芸術」は現在と同じく諸芸術の意味で用いられていたようだ（北澤 2010: 288）。

北澤は、「アート」という語は、現在でいう絵画・彫刻を頂点とする「美術」の価値観を内在させていながらも、建築、医療、造園、絵画、政治、詩、学術などのありとあらゆる技術的ジャンルをひとしなみに包摂してしまうと述べる（北澤 2003）。

筆者は、本書で詳しく述べる古橋悌二や、一九九〇年代京都における芸術／社会運動の後も独自の活動を展開しているアーティストに対して、「アヴァンギャルド／前衛芸術」の精神の一部があると考えている。そもそも「avant-garde」という言葉は軍事用語で、本隊の前方に位置して「偵察や攻撃を行う部隊」を示していた。それが転じて社会主義（特に共産主義）の指導者を言い表すようになり、その一方で芸術における「実験的な表現」を含むようになった。フランス語では早くも一七世紀には「芸術における実験的表現」という意味の用例が存在する（足立 2012: 10）。

足立元は、戦前から前後も活躍してきた前衛芸術家の多くが一九五〇年代の終わりをもって主流から退いたと述べる。また、二〇世紀初頭から一九五〇年代の前衛芸術の特質として次の点を挙げる。①同時代の西欧の新たな様式と共鳴した表現、②既存の権力や芸術のシステムへの抵抗、③原理主義への傾向、④芸術と

非芸術の境界領域への進出（足立 2012: 11）。足立は「前衛芸術」という言葉に、戦闘的・政治的ニュアンスを含めているが、筆者もまったく同じ考えである。そして、本書で述べる古橋悌二や《S／N》における「アート」とは既存の権力や芸術の制度に対する抵抗を含むものであることをここで述べておきたい。

▼ 章の構成

本書は、全六章、二部で構成されている。第1部（第1・2章）は《S／N》の作品構造そのものについて焦点化し、第2部（第3・4・5章）は、《S／N》の社会的文脈を精査したうえで《S／N》のいくつかのシーンに焦点を当て、当時の文脈において《S／N》がどのような影響をもちえたかについて、そして日常的な相互行為ではなくそれが「アート」であることによりどのような意味をもっているのかについて示す。

第1章においては《S／N》が創作される契機となった古橋悌二の経歴や、当時の関西を中心とした芸術の状況、《S／N》の基本的な構成について述べる。第2章では、《S／N》の構造分析を行う。《S／N》は一貫した筋をもたないポストモダン的な作品であると批評されてきたが、むしろいくつもある引用とオリジナルの創作部分を精査することにより、一貫した構造をもっていることが判明した。第3章では、《S／N》創作のいわば文脈である、一九九〇年代日本におけるHIV／エイズの言説と、古橋のHIV感染を知らされた友人たちによる京都市左京区におけるエイズをめぐる芸術／社会運動について述べる。本書の根幹部分である第4章では、《S／N》は「HIV陽性者」や「ゲイ」がカミング・アウトという社会変革的な行為が当時の社会的文脈においてどのような効果をもつのかについて分析を行う。それらの議論を受けて第5章では、第4章までの議論をもと

に《S／N》がマイノリティのアイデンティティのありようについてどのような示唆を与えていたのか、ま
た社会変革としてどのような効果があったのかについて分析を行う。

　本書は、右のような一応の構造をもってはいるが、必ずしも目次のとおりではなく、自由に読んでいただ
いてかまわない。古橋悌二という芸術家について知りたい読者は第1章を、《S／N》そのものの分析に関
心のある読者は第2章をお読みいただきたい。HIV／エイズや一九九〇年代京都市左京区における芸術
／社会運動について関心のある読者は第3章を読むとよいだろう。アート・アクティヴィズムや「社会と関
係する芸術」をめぐる問題系について考えたい読者は第3、4、5章を中心に読むことをおすすめしたい。

目次

▼古橋悌二 関連年表

西暦	個人での活動	ダムタイプとしての活動	HIV／エイズ関連
一九六〇	・京都市に生まれる。 ・祖母は置屋の女将であり、父は日本画家を経て着物デザイナーとなった。		
一九六五〜	・五、六歳から父親の希望により、絵を習い始める。		
一九七五〜	・一五、六歳からロックやジャズのさまざまなバンドに加わり、ドラムを叩く。 ・大学受験浪人中に山中透と出会い、バンドを組む。		
一九八一	・京都市立芸術大学美術学部に入学。 ・京都市立芸術大学演劇部劇団「座☆カルマ」での活動を行う。		
一九八四	・「座☆カルマ」から名称を変更し、「ダムタイプ・シアター」とする（のちに「ダムタイプ」とされる）。	パフォーマンス《賞賛すべき健康法》【D0】 パフォーマンス《ひとでのたし算》【D1】 パフォーマンス《睡眠の計画#1》【D2】 パフォーマンス《睡眠の計画#2》【D3】	
一九八五	・東京国際ビデオビエンナーレで奨励賞受賞。京都市美術館、ニューヨーク近代美術館にて展示（初渡米）。 ・ビデオ作品《7 Conversation Styles》【F-1】発表。	インスタレーション、印刷物《広場の秩序》【D4】 パフォーマンス《風景収集狂者のための博物図鑑》【D5】 パフォーマンス／インスタレーション《LISTENING HOUR#1》 パフォーマンス《睡眠の計画#5》【D6】	
一九八六	・京都市立芸術大学美術学部美術科（構想設計専攻）を卒業、同大学院美術研究科絵画専攻（造形構想）修士課程に進む。	パフォーマンス《LISTENING HOUR#2》【D7】 パフォーマンス《庭園の黄昏》【D8】 インスタレーション《睡眠の計画#3》【D9】 インスタレーション／シンポジウム《睡眠の計画#8》【D10】 パフォーマンス《睡眠の計画#8》【D11】	
一九八七	・Nordjylland Kunstmuseum Aalborg（現 KUNSTEN Museum of Modern Art Aalborg）（デンマーク）にてビデオ、インスタレーション展示。	・デンマークのアーティストグループ HOTEL PRO FORMA（利賀国際演劇祭）のプロジェクトにダムタイプメンバーとして参加 パフォーマンス《036-PLEASURE LIFE》【D12】 インスタレーション／音楽コンサート《Suspense and Romance》【D13】	
一九八八	・京都市立芸術大学大学院を中退する。	パフォーマンス《PLEASURE LIFE》【D14】 パフォーマンス《THE NUTCRACKER》【D15】黒沢美香との共同制作	
一九八九	・京都市芸術新人賞を受賞。一二月、シモーヌ深雪、DJ LALA らとともに、ワンナイトクラブ「ダイアモンド・ナイト」を始める。	・ビデオ《PLAY BACK》【D16】 ・インスタレーション《PLAY BACK》【D17】 ・パフォーマンス《多角の旅#1》The Bridgehouse Collection との共同制作【D18】	この頃ニューヨークに滞在、クラブ「ピラミッド」にてドラァグ・クィーンとしても活動。ニューヨークの恋人がエイズになったことが判明、ニューヨークの該当検査にてHIV陽性であることが判明する。

年	活動	作品	備考
一九九〇	・ニューヨーク近代美術館、NYUにてレクチャー（"Video Viewpoints"）。	・インスタレーション〈PLAY BACK〉[D17] ・パフォーマンス〈多角的な旅#2〉[D19] ・パフォーマンス（試演・初演）[D20]	
一九九一		・パフォーマンス〈pH〉[D21] ・インスタレーション〈PLAY BACK〉[D17] ・ビデオ〈pH〉[D21] JSB-WOWOW（日本衛星放送）との共同制作	一〇月、友人にHIV陽性であることを手紙で知らせる。ツアー中のダムタイプ・メンバーには、ファックスで送られた。
一九九二		・パフォーマンス〈pH〉[D21] ・ビデオ〈pH〉[D22] IMZdance screen92（ドイツ）Best Stage Recording受賞　TTVV-Riccione（イタリア）Sole'd Oro賞受賞 ・インスタレーション〈S／N〉[D23] ・パフォーマンス〈THE ENIGMA OF THE LATE AFTERNOON〉HOTEL PRO FORMA との共同制作[D24] ・インスタレーション〈S／N#2〉[D25]	
一九九三	・九月二六日〜一一月一五日、ACC (Asia Cultural Council) のフェローシップで再びアメリカに滞在。ニューヨークを拠点にマサチューセッツ、フィラデルフィア、モントリオール、サンフランシスコなどを訪問し、多くのアーティストや批評家たちと交流。	・Video Film Dance Festival（リュブリアナ・スロベニア）にビデオ〈pH〉[D22]を出品、同作品はベルギーで放送された ・パフォーマンス〈pH〉[D21] ・パフォーマンス&トーク〈S／N〉の為のセミナー・ショー[D26] ・インスタレーション〈S／N#1〉[D23] ・インスタレーション〈S／N〉[D25]	
一九九四	・五月二六日〜七月八日 ACC (Asia Cultural Council) のフェローシップでアメリカに滞在。 ・八月、第一〇回国際エイズ会議（横浜）の関連企画として、ダンス・パーティ「ラブ・ボール」を開催〈エレクトリック・ブランケット〉を上映。ダグラス・クリンプや浅田彰らを招いたシンポジウムなどを「エイズ・ポスター・プロジェクト」のメンバーと計画。 ・九月一三日〜一〇月三日ビデオインスタレーション作品〈LOVERS〉[F2]をヒルサイドプラザ（東京）にて発表。 ・ビデオ〈Diamond Hour〉（監督・K.ウラダ）に出演。	・インスタレーション〈LOVE／SEX／DEATH／MONEY／LIFE〉[D27] ・インスタレーション〈S／N#1〉[D23] ・パフォーマンス〈S／N〉（初演）[D28] ・Video Film Dance Festival（香港）にビデオ〈pH〉[D22]を出品	一〇月、ダムタイプがブラジル公演に出発する前日に、CD4がゼロであることが判明。そのまま入院。〈S／N〉は古橋の参加という形で上演された。その八日後、一〇月二九日サンパウロ公演中にエイズによる敗血症のため死亡（享年三五）。
一九九五	・六月二日〜九月一二日、ニューヨーク近代美術館（アメリカ）にて〈LOVERS〉[F2]出展（Video Spaces 展）。 ・九月二日〜一一月二六日 The Power Plant（トロント・カナダ）にて〈LOVERS〉[F2]〈The Age of Anxiety 展〉。	・〈S／N〉[D28]が読売演劇大賞、選考委員特別賞受賞 ・パフォーマンス&CD[D28] ・パフォーマンス〈S／N〉[D28] ・パフォーマンス〈pH〉[D21] ・インスタレーション〈S／N#1〉[D23]	

【1】（　）内は作品番号。Dで始まるものはダムタイプ、Fで始まるものは古橋の個人創作。

【2】メディアが異なっていても題名が同じものは同番号とする。

種　類	日　程	展覧会などの名称	開催場所
パフォーマンス〈S/N〉 （つづき）	1995 年 9 月 8 日〜 9 日	ARHUS FESTIGE	Musikhiset（オーフス：デンマーク）
	1995 年 10 月 4 日 〜6 日	SPIEL.ART	Muffathalle（ミュンヘン：ドイツ）
	1995 年 10 月 21 日 〜22 日	Festival International de Artes Cênicas	Theatre Castro Alves（サルバドール：ブラジル）
	1995 年 10 月 27 日 〜29 日		Sesc Ancheta（サンパウロ：ブラジル）
	1996 年 1 月 26 日 〜2 月 4 日	TOKYO 演劇フェア	東京芸術劇場（東京）
	1996 年 2 月 21 日 〜25 日		京都府民ホール・アルティ（京都）
	1996 年 3 月 8 日〜 10 日	香港芸術節	香港
	1996 年 3 月 19 日 〜23 日	ニュージーランド国際芸術祭	ウエリントン：ニュージーランド
	1996 年 3 月 29 日 〜31 日		Teatro Central（セビリア：スペイン）
	1996 年 4 月 9 日〜 11 日	フェスティバル EXIT	Maison des Arts（クレテイユ：フランス）

▶ 《S/N》プロジェクトの公演日程・場所（ダムタイプ（2000）をもとに筆者作成）

種　類	日　程	展覧会などの名称	開催場所
インスタレーション《S/N#1》	1992 年 9 月 4 日〜11 月 29 日	THE BINARY ERA 展	イクセル美術館（ブリュッセル：ベルギー）
	1993 年 7 月 30 日〜8 月 12 日	第 5 回ふくい国際ビデオ・ビエンナーレ	福井県立美術館（福井）
	1994 年 2 月 5 日〜3 月 30 日		横浜美術館（神奈川）
	1994 年 9 月 14 日〜1995 年 1 月 8 日	戦後日本の前衛美術（Japanese Art Afer 1945: Scream Against The Sky）	グッゲンハイム・ソーホー美術館（ニューヨーク：USA）／サンフランシスコ近代美術館（サンフランシスコ：USA）
インスタレーション《S/N#2》	1992 年 11 月 21 日〜1993 年 3 月 7 日	アナザーワールド展	水戸芸術館（茨城）
パフォーマンス＆トーク《S/N の為のセミナー・ショー》	1993 年 3 月 17 日〜21 日		アートスペース無門館（京都）
	1993 年 3 月 27 日〜28 日		藤沢市湘南台文化センター（神奈川）
パフォーマンス《S/N》	1994 年 3 月 8 日〜13 日	アデレード・フェスティバル	アデレード：オーストラリア
	1994 年 11 月 2 日〜5 日		モントリオール現代美術館（モントリオール：カナダ）
	1994 年 11 月 10 日〜12 日		On the Boards-King Performance Center（シアトル：アメリカ）
		第 1 回神奈川芸術フェスティバル	ランドマークホール（横浜）
	1995 年 1 月	第 2 回読売演劇大賞・選考委員特別賞受賞	
	1995 年 1 月 7 日〜16 日	＊ CD のリリースも同時に行う。公演にあわせてスパイラル 1F で「XXX ALL」を開催	スパイラル（東京）
	1995 年 3 月 31 日〜4 月 1 日	フェスティバル "VISAS"	La Luna（モブージュ：フランス）
	1995 年 4 月 12 日		Theatre d'Esch（ルクセンブルク）
	1995 年 4 月 18 日		Cankajrjev（リュブリアナ：スロベニア）
	1995 年 4 月 27 日〜28 日	Theater im Pumpenhaus	Halle Münsterland（ミュンスター：ドイツ）
	1995 年 5 月 8 日〜10 日	フェスティバル EXIT	Maison des Arts（クレティユ：フランス）
	1995 年 5 月 14 日〜19 日	Kunsten Festival des Arts	ブリュッセル：ベルギー
	1995 年 8 月 31 日〜9 月 2 日	Zürcher Theater Spektakel	Theater Werft（チューリッヒ：スイス）

古橋悌二と《S/N》の作品構造

第1部

第1章 古橋悌二と《S／N》を支えたつながり

本章では、ダムタイプの結成から《S／N》に至るまでの軌跡、古橋悌二の経歴と生涯について述べ、古橋悌二やダムタイプを支えたさまざまなネットワークと共同体について明らかにしたい。

1 古橋悌二の経歴

▼生い立ち

古橋悌二は一九六〇年、京都市で三人きょうだいの末っ子として生まれた。置屋を営む祖母宅で五歳まで育てられた四歳年上の長男和一、母方の実家で育てられた次男の務、そして悌二である。三人のきょうだいは、それぞれ幼い頃は別の地域で育てられたが、悌二は京都で育ち、悌二が一歳になったときには兄たちも京都へ戻っている。

古橋の父は第二次世界大戦中はフィリピンに赴任していたが、怪我のため帰国したのち、三六歳で結婚した（古橋和一へのインタビュー二〇一六年七月二三日）。その後、日本画家を経て、着物デザイナーとなり会社を興した。

古橋は父のすすめもあり五、六歳の頃から絵を習っていたが、音楽に興味をもった。「有名なバンドのドラマーになるのが夢」（古橋・ラトフィー 2000: 118）。

母は父の手伝いをしていたという（古橋・ラトフィー 2000: 118）。

古橋は、中学、高校時代にはロック・バンドでドラムを叩き、ライブハウスで活躍していたという。このドラマーとしての経験は、複雑なリズムにも対応できるという点で、その後の芸術活動にも影響を及ぼしていたと、古橋は述べている（古橋・ラトフィー 2000）。《S/N》をはじめ、ダムタイプの作品の中核的存在であった山中透は、古橋がバンド活動をしていたことを知っており、大学受験浪人中に意気投合して共にバンドを組んだ。「当初はエレクトロニックポップ系のバンドで最初は四人組でＯＲＧ［オーグ］と言ったのですが、その後、メンバーが一人抜け、古橋のほか女性と三人でバンドのアール／スティル（R-Still）」（山中 2000）で活動をしていたことがあった。このことがきっかけで、山中は一九八六年から本格的にダムタイプの作品創作に参加することになり、のちのビデオ作品《7 Conversation Styles》の創作にも携わった。

古橋は高校時代、作曲にも興味を覚え、キーボードやギターを習得した。しかし、大学に進学するときに「音楽科における徒弟制度に失望」（古橋・ラトフィー 2000: 120）し、京都市立芸術大学美術学部の油絵専攻に進学した。そしてのちに「コンセプチュアル・アート、ヴィデオ、写真、パフォーマンス・アート、現代芸術評論を扱うコース」（古橋・ラトフィー 2000: 120）である構想設計専攻に編入する。

構想設計専攻は、一九六〇年代から一九七〇年代にわたる学生運動の思想や理念を引き継ぎ、大学改革

のなかで生まれた専攻である。構想設計だけではなく、京都市立芸術大学そのものも、学生運動以降の大学改革の機運がベースにある（石原 2019: 32）。古橋と同時期に在籍していた石原によれば、「作家性を強く疑い、集団や複数人で共同制作する学生が多かった」という（石原 2019: 32）。

古橋は構想設計専攻について「基本的に、自分をアウトサイダーだと感じる人は全員ここに辿り着くようでした。大学当局は私たちを好かなかったにもかかわらず、皮肉なことにこのクラスはいまでは国際的に知られるアーティストを何人も輩出しました」（古橋・ラトフィー 2000: 120）と述べている。制度を疑い、新しいものをつくり出そうとする風潮が強い専攻であったことがうかがえる。ダムタイプの集団的創作という方向性や、当時としてはかなり新しいメディア横断型のスタイルは京都市立芸術大学の構想設計専攻から育まれた可能性も高い。

また古橋は、京都市立芸術大学では、劇団「座☆カルマ」にて活動した。「座☆カルマ」は一九八四年から「ダムタイプ」と名を変え、また活動の幅も学外へ広げていった。在学中の一九八五年にビデオ作品《*Conversation Styles*》が第一回東京国際ビデオビエンナーレで奨励賞を受賞（古橋・クーパー 2000、古橋・ラトフィー 2000）。同作品は京都市美術館、ニューヨーク近代美術館に展示され、ダムタイプとしての、または古橋個人の国際的な芸術活動は、ともに大きな評価を受けるようになっていった。

<hr>

［1］ 務は二二歳のときに交通事故死している。一九九二年に友人たちに託された悌二の手紙においても、次男務の死について触れられている。

［2］ 古橋が在学していた頃は森村泰昌が講師を務めており、古橋の指導教員はダダイズムの影響を強く受けた関根勢之介であった。

一方で古橋は、一九八〇年代半ばから、ニューヨークのイースト・ヴィレッジのクラブ The Pyramid Club（以下、「ピラミッド」と表記）でドラァグ・クィーンとしてステージに立っていたが、このことを古橋自身は晩年まで公にしていなかった。一九八九年からは日本でもワンナイトクラブイベント「ダイアモンド・ナイト（Diamond Night）」をシモーヌ深雪、DJ. LALA（ダムタイプのメンバーであった山中透）と共に立ち上げた（古橋・ラトフィー2000）。このクラブイベントは現在も京都丸太町のクラブメトロなどで、「ダイアモンズ・アー・フォーエヴァー（Diamonds are Forever）」として、定期的に開催されている。

一九九二年、古橋は自らがHIV陽性者であることを友人に知らせる手紙を書いた。のちにダムタイプの代表作の一つとなる《S/N》プロジェクトとともに、京都市左京区を中心にエイズやセクシュアリティ、ジェンダーに関する社会運動が広がったのも、この手紙が契機であった。この運動については第3章にて詳述する。さらに一九九四年八月に行われた第一〇回国際エイズ会議／国際STD会議[3]（於横浜）では、関連企画としてダンス・パーティ「ラブ・ボール（LOVE BALL）」、ダグラス・クリンプや浅田彰を招いたシンポジウムなどを「エイズ・ポスター・プロジェクト（AIDS Poster Project）」の友人たちと計画した。同年九月から一〇月にかけて、ビデオインスタレーション作品《LOVERS》を東京のヒルサイドプラザにて発表し、また《S/N》も同年に初演を迎えることとなる。

しかしこうした精力的な活動の裏で、古橋の体調は着実に悪化していたのだった。古橋が入院することになったのは、ダムタイプが《S/N》の公演ツアーのためにブラジルへ出発する前日であった[4]。古橋は「［筆者注：診療室で医者に）CD4が[5]ゼロ、っていわれてん」と、病院の待合室でダムタイプのメンバーであったブブ・ド・ラ・マドレーヌに言ったとの証言がある（ブブ・ド・ラ・マドレーヌ2007）。古橋は一九九三年のインタビューで、一番悪かったときでCD4が七〇だったと

述べていた。CD4がゼロということは、免疫機能がまったく働いていない緊急事態である。古橋はそのま緊急入院し、《S／N》のブラジル公演は古橋不在で行われることとなった。古橋はすぐに、自分がいない場合の演出プランの説明をし始めたという（ブブ・ド・ラ・マドレーヌ 2007）。そして《S／N》のサンパウロ公演中の一九九五年一〇月二九日午後二時六分、古橋悌二はエイズによる敗血症のため、京都で亡くなった（ダムタイプ 2000、古橋和一へのインタビュー 二〇一八年八月六日）。

古橋が亡くなる前の入院中は友人たちが交代で看病を行なったという。古橋が亡くなったあと、一〇月三〇日、三一日に実家で仮通夜が、一一月一日に通夜、一一月二日に告別式が執り行われた。劇団葬の形式

[3] 以降、本書では当該会議を第一〇回国際エイズ／STD会議と表記する。

[4] 資料によればブラジルツアーは一九九五年一〇月二一日からなので、一〇月二〇日周辺ということになる。

[5] CD4とは、免疫を司る細胞の表面にある抗原で、免疫機能がどのくらい働いているかの重要な指標である。健常者はCD4が五〇〇〜一〇〇〇／μLであり、二〇〇／μL以下になると、健常者ではかからないような感染症にかかったり、日和見感染のリスクが高まったりするといわれる（HIV感染症及びその合併症の課題を克服する研究班 2012:8）。

[6] エイズ（AIDS：Acquired Immuno-Deficiency Syndrome：後天性免疫不全症候群）は一九八一年九月に、米国疾病予防管理センター（CDC：Center for Disease Control and Prevention）により名づけられた、HIV（Human Immuno-deficiency Virus：ヒト免疫不全ウイルス）によって引き起こされる一連の症候群である。その後一九九四年までに感染経路が特定、検査方法が確立されている。エイズは、現在では画期的な療法が発明されたことから慢性病の趣があるが、かつては致命的な疾病であった。《S／N》が発表された一九九四年当時、日本では抗HIV薬AZTやddIが認可されており、エイズの発症を遅らせることは可能であった。しかし、人によっては激しい副作用をもよおすため、十分な治療法とはなりえておらず、エイズを発症した場合、三年以内に死亡する例は七五％であった（厚生省保健医療局結核・感染症対策室 1992）。このような「エイズ＝死」のイメージを根本的に覆すきっかけとなったのは一九九七年の HAART（Highly Active Anti-Retroviral Therapy：多剤併用療法）導入による。なお、本文中、引用記事などにカタカナで「エイズ」、英語で「AIDS」と表記されている場合はそのまま記した。

で、会場はアートスケープ[7]であった。一一月九日には、後述する古橋悌二の《手紙》と、兄の和一、友人の鬼塚哲郎が作成した文書が近隣の住人や親戚、関係者二〇〇名ほどに一斉郵送された（古橋和一へのインタビュー 二〇一八年八月六日）。

▼HIV／エイズとの関わりとニューヨークのアーティスト・コミュニティ

古橋悌二はドラァグについてインタビューで聞かれた際、次のように高く評価している。「ドラァグはいまでも私にとって芸術であり、単に興味の尽きない驚きにとどまらないのです」（古橋・ラトフィー 2000: 128）。古橋は「子供の頃から着飾って自分を彫刻的に再構築」していたという。しかし「真の意味での「ドラァグ」を知った場所はニューヨーク」（古橋・ラトフィー 2000: 128）だと述べている。

一九八六年、ルームメイトがダンサーとして働いていた、イースト・ヴィレッジにあるクラブ「ピラミッド」で多くのドラァグ・クィーンに出会い、ドラァグをやってみないかと言われたことがドラァグ・クィーンとしてステージに立つ契機であった。「ピラミッド」にはジョン・ケリーやリップシンカ（Lypsinka）の名で知られるジョン・エパーソン、エイズで亡くなったエセル・アイケルバーガーがいた。「マンハッタンに着いた翌日にはもうドラァグだった」（古橋・ラトフィー 2000: 128）と古橋は笑いとともに述懐している。

当時のイースト・ヴィレッジは最先端のアート・シーンとしても知られていた。芸術家が多く住んでいたソーホーやトライベッカの家賃が高騰したために、一九七〇年代末頃から若く貧しいアーティストたちがイースト・ヴィレッジに移り住み始めたのだ（高島 1985: 168）。『美術手帖』の一九八五年一二月号の特集が「イースト・ヴィレッジにて」（マンロー「EAST VILLAGE」）で、その熱気の一部が描かれている。取材記事の「イースト・ヴィレッジにて」（マンロ

―1985）には、古橋が働いていた「ピラミッド」のドラァグ・クィーンの記述も見受けられる。また、ある半地下のアパートのたまり場を訪れた取材者は、あちこちに若いアーティストの作品を指摘する。案内者いわく、コレクターや美術館のキュレーターを、画廊ではなくこの部屋に連れてきて作品を見せるのだという。これが事実なら、美術館やコレクターの収蔵する芸術作品はこのような場所から生まれていたことになる。画家のミオと呼ばれる人物はこうコメントしている。

パフォーマンス・イヴェントなんかをいろいろやりだしたのは、ピラミッドや8BC……。そういう店の雰囲気っていうのは、この部屋の感じとそう違ってなくて、いろんなアートもそういう中から発生して来たの。（マンロー 1985: 58）

このように、ドラァグ・シーンとアートの生まれる場所は決して分離していなかったことがうかがえる。

しかし、先にみたように古橋はニューヨークでドラァグを行なっていたことをうかがえる。

その理由として「日本ではトランスセクシュアルとドラァグ・クィーンが混同されているよう」だったから

[7] 葬儀自体はアートスケープで執り行われたが、葬儀を担当した葬儀社、住職は古橋の母が同年八月に亡くなった際にも担当した者であったという。アートスケープでの葬儀が実現したのは、悌二の死の二か月前に亡くなった母が、常々彼について住職に話していたからであったともいう（古橋和一へのインタビュー二〇一八年八月六日）。

[8] 素早い決断が行われたのは、公人であった悌二の活動は「悌二がAIDS・ゲイであること抜きでは語れない。必要不可欠な事。でも、その記事などによって廻りにわかり、家族に迷惑が掛からないかを心配してる」ことを考慮したからである（古橋和一へのインタビュー二〇一八年八月六日）。

という以外にも、「公然とゲイではいられなかった」(古橋・ラトフィー 2000: 130)ことも関連していたようだ。ドラァグはゲイやクィアのサブカルチャーと関連があるとみなされていることから、ドラァグであることを公表することは自分のセクシュアリティを公表することにつながると考えていたのだろう。

一九八九年、日本で「上海ラブシアター」というレビューの一座を旗揚げし、独自の活動を繰り広げていたシモーヌ深雪、DJ LALAらと共に、古橋はワンナイトクラブ・パーティ「ダイアモンド・ナイト(Diamond Night)」を立ち上げた。そこにダムタイプと上海ラブシアターのメンバーが合流した。このイベントは、ドラァグ・クィーンがショーをし、かれらと共に踊るダンスイベントであった[9]。クラブイベント立ち上げの契機の一つとしては、一九八八年にダムタイプが初めてワールドツアーを行い、ニューヨークのクラブミュージックに触れたということもあると山中は述べる(山中 2000)。当時海外ではワンナイトのクラブイベントが花盛りであり、山中と古橋は毎晩のように遊びに行っていたという。

一九九四年七月号の雑誌『すばる』でも古橋のドラァグについて触れられている。「京都・東京、NYのクラブなどで頻繁にドラァグ・ショウを披露する古橋は、オーストラリア公演後のシドニーでもすっかり〈夜の文化交流〉をしている」と述べられている(古橋・江口 1994)。古橋は「〈ダム・タイプ〉で表現できない部分は、更にアンダーグラウンドな活動で常にやっていくつもり」だと述べ、この「夜の活動」も彼にとってはダムタイプと「同じ重要性を持っている」と述べている(古橋・江口 1994)。この「アンダーグラウンドな活動」や「夜の活動」はクラブでのドラァグとしての活動を指すと考えられる。またクラブでは「アートのコミュニティだけじゃなくて、ゲイやレズビアンのコミュニティやアクティヴィストのコミュニティまで幅広く出会える」(古橋・浅井 2000: 101)という点でも重要であったようだ。

古橋にとってクラブでの活動はダムタイプでの活動と同じ重要性をもった「芸術」であるにもかかわらず、「申し合わせ」[10]によって「HIGH&LOWのヒエラルキーをつけて後者を評価しない」ことや「ジョークで片付けられる」ことがあることについて異議を唱えている（古橋・江口 1994）。一方で、この「夜の活動」が古橋の公での芸術活動を支えていた可能性もある。ダムタイプオフィスの隣にヴォイス・ギャラリー（一九八六年設立）というギャラリーを構えていたことから、古橋をよく知る松尾恵は次のように語っている。

古橋さんは海外へ出ていくときに「自分自身を」最大限に利用した。そのうちのひとつがドラァグクイーン。女装して、ニューヨークのアンダーグラウンドのクラブのDJとかダンサーとかとの付き合いがあった。ところがニューヨークでどこかの美術館のディレクターと昼間にお互いネクタイ締めて打ち合わせして、その夜女装してクラブに行ったらそのディレクターも来ている（笑）。「なんだ、同じ世界に住んでますね」っていうことで「夜も昼も仕事できたよ」と古橋さんは言ってました。（松尾・佐藤 2012）

[9] 「大阪パラノイア［クラブの名称］」のオープニングには一三〇〇人が集まったんですよ」（古橋・クーパー 2000: 60）というように、当時かなり人気があったと考えられる。

[10] 「申し合わせ」とは作品《S／N》（一九九四）において舞台装置に投影される「CONSPIRACY OF SCIENTIA, CONSPIRACY OF SILENCE」という言葉に由来する。これは直訳すると「科学（学問）の申し合わせ、沈黙の申し合わせ」となる。古橋によれば、「科学や学問を妙なかたちで」で信用してしまうため、人びとが「沈黙させられてしまう」「科学神話に対する疑問符」（古橋・江口 1994）という意味づけをもつ。この言葉はパフォーマンス《S／N》で頻繁に用いられることから、《S／N》において重要なキーワードの一つであると考えられる。

このような証言からも、まったく別物のようにみえる美術界とアンダーグラウンドのクラブが（部分的であれ）実はつながっていることがうかがえる。古橋は、いわばその両者に精通していたことから、かなりの人脈をもっていたともいえるだろう。

また、ドラァグという意識はなかったかもしれないが、古橋が京都市立芸術大学に在籍していた頃、学園祭の出店の「銀猫」というキャバレーでショーを行なっていたという証言も複数ある。

私は卒業しちゃったので知らないんだけど、新しくなった校舎の学祭でね、銀猫っていうキャバレーを〔ダムタイプの〕古橋悌二さんとかがやりだすんですよ。それがドラァグクイーンの前兆で、すでにそのころリップシンクだとか女装とかしてたらしい。（松尾・佐藤 2012）

以上のことから、ドラァグは古橋の芸術においても、人生においても重要な役割を果たしていたようである。

古橋には、一時期アメリカに恋人がおり、一九九三年四月のインタビューの時点で一〇回ほど渡米したと述べている。イースト・ヴィレッジの「ピラミッド」で働いていたのもこの頃であったという。そして、古橋のHIVへの感染は、おそらく付き合っていた恋人を介してであろうと、古橋自身が述べている。「七年前に恋人がエイズにかかったことがわかって、それで僕にも調べてほしいと言われた」（古橋 2000e: 72）という。「検査はニューヨークでしました。今から六年くらい前に調べたんです」（古橋 2000e: 72）と同インタビューで述べていることから、感染は一九八六年～一九八七年頃、感染が判明したのは一九八七年と推定され

第1部　古橋悌二と《S/N》の作品構造

る。

古橋が滞在していた時期のアメリカのアート・コミュニティとマイノリティのコミュニティは、HIV／エイズによってかなりの打撃を受けた。レーガン大統領は当時、右派の宗教的リーダーたちとの親交を保つために、一九八七年四月二日までHIV／エイズについてコメントすることはほとんどなかった（Gould 2009: 49）。次々と人びとが死んでいくにもかかわらず、政府は施策を講じなかった。公にエイズらしき症例が報告されたのは一九八一年、アメリカ疾病予防管理センター（CDC：Centers for Disease Control and Prevention）が発行するMMWR（Morbidity and Mortality Weekly Report）の記事であったが、二年後の一九八三年三月まで、エイズ研究に適切な資金が割かれることはなかった。例をあげれば、CDCは一九八七年在郷軍人病（レジオネラ症）のためにわずか一か月で九万ドルをかけたのに対し（死者三四人）、二〇〇名以上の死者が出たエイズ流行の最初の年にはわずか一万ドルがかけられたのみであった（Gould 2009: 50）。

このような状況に対して、古橋と共に、一九九四年横浜で開催された第一〇回国際エイズ／STD会議でシンポジウムを行なったアクティヴィストで美術批評家のダグラス・クリンプは、アートがエイズ禍に対してできることがあるはずだと真摯な呼びかけを行なっている。クリンプはエリザベス・テイラーの「皮肉な意味において、私はエイズがアートにとって良いと思います。私はエイズが、この悲劇を超越し、生きながらえる良作をつくりだすと思います」というコメントを引用しながらも、「私たちはこの悲劇を超越する必要はない、私たちは悲劇を終わらせる必要があるのだ」（Crimp [1988] 1996: 7）と述べる。すなわち、皮肉にも、アートがエイズという新たな題材を得て生きながらえることに対して危機感を募らせているのだ。そしてその力は認識されなければならない」（Crimp 1996: 7）とクリンプは、「アートは命を救う力をもっている。

述べる。

このように、アート・コミュニティの人びととは危機感を募らせ、さまざまな創作物を用いてエイズ危機に介入しようとした。そして、その多くはアクティヴィストとしてもアーティストとしても活動していた。さらに、アートや文化的実践はアクティヴィズム自体にも使用された。クリンプはエイズ・アクティヴィズムの団体「アクト・アップ」（ACT UP : AIDS Coalition to Unleash Power）に参加しており、またアクト・アップの類縁団体の「グラン・フュリー（Gran Fury）」は、既存の芸術家のスタイルを転用した手法を用いて、広範囲の人びとに届けるための活動を行なっていた（毛利 2003）。

古橋は、このようなニューヨークのアート・コミュニティの状況に衝撃を受けているようであった。「芸術は可能か？」と題されたエッセイのなかで、《Ｓ／Ｎの為のセミナー・ショー》（一九九三）の発端となった「重要な経験」は、一九八六年、ニューヨークのイースト・ヴィレッジにあるPS.122というパフォーマンス・スペースで行われた「セックス・アンド・ダンス（SEX & DANCE）」というイベントだとしている。

エイズ禍にもろに見舞われたこの街のアーティスト、特にパフォーマンス・アーティストたちがチャリティの名目で集まり、それぞれの出しもので、この街に一体何が起こっているのか、文化と社会の間に何が起こっているのか、我々と性の間に何が起こっているのか、を表現しようと試み、語りあおうとした終わりなきイヴェントであった。（古橋 2000a: 24）

古橋のHIV感染を知らせた《手紙》が友人たちを動かし、市民活動というムーヴメントを引き起こした

のも、彼がこのような米国の動向をすでに体験していたことが大きく関連していると考えられる。一九八〇年代後半から一九九〇年代前半という時期に日本の医療体制の不備から社会の偏見にまで対峙したうえで、芸術活動を行わなくてはならなかったからだ。

古橋は、恋人を介してHIVに感染したことに関して、「これは二人共が背負った問題であり、罪ではなく、失敗なのです。ひいては、性を営む人類全ての問題であり、回避可能な失敗でもあります」（古橋 2000e: 74）と述べ、まったく怒りなどはないとしている。古橋はニューヨークで受けた検診は「保険証もなかったからホームレスの人とかが受けに行くような街角検診みたいなところでとりあえず受け」（古橋 2000e: 72）たという。結果は一〇日くらいで出たが、日本に帰ってからちゃんとしようと思ったことから、「そのまま心にとめておくだけ」（古橋 2000e: 72）にしたという。

しかし古橋は一九九二年の秋頃から身体に不調をきたし、帯状疱疹や腸に潰瘍ができるなどした。潰瘍の治療のために古橋が訪れた日本の病院で「これはエイズじゃないですか」と申告したのち、別の病院を紹介された。しかしその病院でもHIV陽性の患者は「初めてのケースで、最初はこちらが気を遣いました」（古橋 2000e: 73）と古橋は述べている。病院内でも初のHIV陽性の患者を受け入れるためにスタッフへの説明などの準備が必要だったようだ。当初、診察の間看護師は外に出され、秘密裏に治療が行われたが、「ある段階で彼［主治医］もスタッフに説明し、それ以来、すべて協力体制に変わりました」（古橋 2000e: 73）。

古橋が友人らにHIV感染を知らせる〈手紙〉を書いたのは、体調に異変が生じたこの時期である。「九月は一カ月で七キロはやせた」（古橋 2000e: 75）と述べているので、かなり体調が悪かったのであろう。後年、

15

古橋はこの〈手紙〉について次のように述べている。

　その状態から治りかけた頃、親しい友人に向けて自分がエイズであることを手紙に書きました。自分の中で一カ月ぐらいの間、将来自分が歩むであろう状態、死んでしまうかもしれないということについてずうっと考えました。その体験も合わせて手紙にしました。　（古橋 2000e: 75）

　HIVに感染している状態と、HIVが原因で免疫不全状態になり、通常なら感染しないような病原菌に感染してしまうなどの関連症状を引き起こす「エイズ発症」の状態は異なる。推測にすぎないが、古橋この一九九二年秋にエイズを発症し、急激な症状の変化と体力の低下が、古橋にHIV陽性であることを〈手紙〉で知らせる決心をさせたのかもしれない。

　友人が〈手紙〉を受け取ったのち、京都市左京区を中心として、古橋の友人たちによるエイズやセクシュアリティに関する活動が繰り広げられた。古橋自身も一九九四年に行われた第一〇回国際AIDS/STD会議でシンポジウムを開催したり、ドラァグ・クィーンも出演するダンスパーティ「ラブ・ボール《LOVE BALL》」を企画したりするなど、社会的活動に取り組んでいる。このダンスパーティはHIV陽性かどうかにかかわらず共に踊るという主旨であり、大きな意味をもっていたと考えられる。

　こうした古橋の社会的な活動は、アートの素材としてHIV／エイズを使用することへの慎重な態度にもとづくものであった。

もっとも避けなければならない事態は、われわれが作品の芸術性を高めるために、深刻な病が生み出すドラマの定番を能天気に利用するために、この問題を扱っていると思われてしまうことでした。そのために社会活動的側面——この場合はセミナーの部分《S／Nの為のセミナー・ショー》を指していると思われる」が必要だったのです。（古橋・西堂 2000: 85）

また、古橋はこのような社会活動的側面も必要だが、やはり芸術にしかできないことがあると述べている。

今も様々な形で社会活動は展開していますが、その上で知りうるのは、それでもなお芸術を通してしか触れることのできない精神の深淵があることです。それは多分一生知り得ない部分というか、傷をうめるためのイマジネーションの氾濫というか……。だからエイズを社会学的に扱うだけでは不十分で、どうしても芸術という回路を潜らせなくてはならなかった。芸術の魔力が必要だったのです。この場合の芸術とは〝くさいものにふた〟のふたではなく、くさいものにすら変容を与えるような新種のふたを発明する力です。（古橋・西堂 2000: 85）

この引用にみられるように、〈手紙〉と同様、古橋は自らがアーティストであることに自覚的であり、自

［11］ただし、一九九三年のインタビューでは古橋は「彼」と述べているが、実は主治医は女性であったことが、友人のブブ・ド・ラ・マドレーヌにより明らかにされている（2007年京都府エイズ等性感染症公開講座『ダムタイプ「S／N（1994）」についての証言——京都で生まれたエイズをめぐるネットワークをふり返って』二〇〇七年一一月一八日より筆者聞き取り）。

らの「アート」を完遂するためのさまざまな試みを、試行錯誤して行なっていたのではないか。そして、その際に、HIVへの感染が古橋に対して与えた影響は大きいと見積もることができるのである。

2　京都市立芸術大学のネットワークと「座☆カルマ」

　ダムタイプの中心的なメンバーの幾人かは、ダムタイプとして活動する以前に、京都市立芸術大学演劇部劇団「座☆カルマ」として活動していた。「座☆カルマ」が活動を行なっていた一九八〇年代当時の状況としては、アートムーブメント「関西ニューウェーブ」が起こった頃で、京都市立芸術大学の当時の非常勤講師や学生のなかには、森村泰昌や松井智恵、中原浩大など現在も活躍をつづけるアーティストが多く含まれている。本節では、このような「関西ニューウェーブ」の雰囲気、京都市立芸術大学のネットワークのなかで、ダムタイプの前身であった「座☆カルマ」がどのような活動をしていたのかを明らかにする。

　この時期の京都について、松尾惠は「京都チャリンコ・ネットワークの底力」（松尾 1997）のなかで「百年近く前に美術が求めたような新鮮な困惑や驚愕」そのもののような「どちらかというとボケの手法、つまりツッコミつづきの二十世紀美術の反動のような表現や現象に注目すべき」と述べている。この現象、すなわち「分類不可能なモノの出現」に「機構や制度や空間や組織は困惑」（松尾 1997: 94-95）したという。関西におけるこのような現代美術の新しい潮流は「関西ニューウェーブ」といわれている。

　またこの時期は「芸術／美術」に代わり「アート」という言葉が使用されるようになった時期でもあるといわれる（松尾・佐藤 2012）。このような潮流を生んだ契機の一つとして、京都市立芸大学の移転もあげられ

ている。

京都市立芸術大学は、一九八〇年に京都市東山区の今熊野キャンパスの木造校舎から、洛西ニュータウンの大枝沓掛町の校舎に移転した。前者は駅に近い中心地に位置し、三十三間堂近くの文化的な場所であったのに対し、後者は「えらい果てのほう」（松尾・佐藤 2012）という認識であったようだ。距離にすると、前者は京都駅から一―二キロなのに対し、後者は一〇キロ程度もある。松尾は一九八〇年に京都市立芸術大学を卒業したが、古橋は大枝沓掛町の新しい校舎になってから入学している。

木造の校舎から鉄筋コンクリートに移っていく過程で、かつての演劇集団が終息していくんですね。のちにカルマっていう演劇集団を古橋さんが旗振り役になってダムタイプに変えていく。（松尾・佐藤 2012）

古橋や小山田や泊など後のダムタイプのコアメンバーとなる面々はこのカルマで活動していて、そこからダムタイプができあがっていきました。（藤本 2009）

このダムタイプの前身とでもいうべき団体は演劇を行なっていたという。「座☆カルマ」およびダムタイプに参加していたブブ・ド・ラ・マドレーヌによれば、唐十郎や寺山修司の脚本の読み合わせをしたこともあったそうだ。当時の「座☆カルマ」の制作形態の特筆すべき点として、脚本家や演出家、役者といった役割が固定されていなかったことがあげられるだろう。

とりあえず学生時代には持ち回りで脚本を書いていた。つまり一人の決まった脚本家がいるわけではなくて、順番としては脚本家、演出家、出演者が常にグルグル交替していたんです。前回私が演出したから今度はじゃあ僕がやるとか、前回私は出演したけれども今回はちょっと本を書いてみたいとか。

（ブブ・ド・ラ・マドレーヌへのインタビュー 二〇一一年四月一三日）

以上のブブの証言にあるような「座☆カルマ」の方針は、ダムタイプの、照明、舞台監督などの役割分業は決まっていながらも役割間の垣根が低く、その関係性が寛容である点や創作の発想の段階では分業しないという方針（熊倉・古橋・小山田 1995）に引き継がれていると考えることもできる。[12]

ダムタイプに参加していた藤本隆行と古橋は高校の同級生で、二人とも京都市立芸術大学に進学した。藤本は「座☆カルマ」に所属せず、バレーボール部に入部したが、バレーボール部には美術家の椿昇、藤浩志、一学年下にダムタイプの小山田徹とキュピキュピの江村耕市、さらにその下にはダムタイプの泊博雅、ヤノベケンジ、高嶺格など、のちに知られるようになる多くのアーティストが揃っていた。[13]また、古橋悌二が所属していた構想設計科に一九八〇年から非常勤講師として所属していたのが美術家の森村泰昌であった（松尾・佐藤 2012、森村 1998）。森村の自伝『芸術家Mのできるまで』（1998）に松尾・佐藤のインタビューを重ねて読めば、森村と同時期に京都市立芸大で助手をしていたのが木村浩と石原友明とわかる。森村は木村、石原と出展した一九八五年の『ラディカルな意志のスマイル』展において耳を切り落としたゴッホの肖像画に自らなりきり、「関西ニューウェーブ」の中心人物として脚光を浴び始める。聞き取り調査やインタビュー記事によると、古橋は森村と親交があったという証言が複数みられる。

さらに、京都市立芸術大学の学生の間では、「グループワーク」や下級生が上級生を手伝うという文化が根づいていたことを小山田は指摘している。手伝いをする学生の名前は作品のクレジットには載らないが、手伝うことで報酬以上のものを得ることができたというのだ。また、一九八〇年代の関西のアーティストは東京の美大生と比べて卒業後すぐに活躍できるわけではなかった環境にあったため、金銭的節約のためにも共同で何かを行うことが習慣となっていた、と小山田は述べる。

個人作家っていうのが……東京芸大の方針は、強き個人作家を育てるっていうことやね。京都芸大は、そこまで個人作家に固執しなくてもいい環境と。あと大学を出てもそんなに簡単にアーティストになれないっていう経済環境と、発表の場の少なさと、そういうものがあいまって、グループワークっていうのが当たり前なんやね。コストパフォーマンスも含めると。個人のアトリエはもてないから。（小山田徹へのインタビュー二〇一三年四月一九日）

たとえば、一九八八年結成の「アイデアル・コピー（IDEAL COPY）」も複数の匿名の構成員で活動する形

[12] 藤本隆行によれば、「座☆カルマ」および初期ダムタイプでの分業体制が確立していないスペースで公演を行なっていたことにも関係しているという（藤本への インタビュー 二〇一九年一月二一日）。

[13] とくに藤、小山田、泊、高嶺、江村は同じ鹿児島出身であることから、人間関係が濃密だったという（藤本 2009、藤本へのインタビュー 二〇一九年一月二二日）。

態をとっているが、このような一九八〇年代の関西におけるネットワークが、古橋やダムタイプの活躍の土壌となっていた可能性は大いにある。とくに関西ニューウェーブにおいて既存の美術の枠組みに収まらない「アート」が出現したことは、テクスト中心ではないパフォーマンス、マルチメディア的な展開など、既存の芸術の枠組みを超えた活動を行うダムタイプの結成に影響を与えた可能性があると考えられる。

3 《S／N》以前の活動

ダムタイプの前身であった「座☆カルマ」はアングラ演劇からの影響が強く（小山田徹へのインタビュー二〇一三年四月一九日）、そして当初より社会制度に対する批評的な態度を変わらずもっていたようである。

ダムタイプという名称に変更する大きな推進力となったのは富山県利賀村で行われていた国際演劇祭「利賀フェスティバル82」を見たことである。一九八二年の夏に「座☆カルマ」のメンバー全員で合宿し参加した。その際目にした作品は太田省吾、ロバート・ウィルソン、タデウシュ・カントールのものなどであり、必ずしも台詞があるわけではない演劇や「パフォーマンス」と呼ばれるジャンルの作品であった。メンバーたちは衝撃を受け、自分たちの方向性を掴むことができたようである。一九八四年夏休みには辞書を繰りながら「座☆カルマ」に代わる名前を考え、記憶しやすさと口にしやすさ、そして「ダム（dumb）」という言葉のもつ反権力性にもとづいて「ダムタイプ・シアター[14]」となったという（小山田徹へのインタビュー二〇一三年四月五日）。

ダムタイプは活動開始直後から精力的に作品を発表し始め、一九八七年からはほかのグループとの共同制

作も行なっていく。本書巻頭の年表にうかがえるように、一九八五年の最も初期の段階から、インスタレーションとパフォーマンスを組み合わせるなど複数の媒体で一つの作品の世界観を示している。このようなマルチメディア的な展開は、プロジェクト《S/N》を含めそれ以降もつづいている。古橋が参加していた一九八四年から一九九五年まで、ダムタイプは計二四作品（プロジェクト）、古橋個人では二作品を発表している[15]。（本書巻頭の年表参照）。

「座☆カルマ」の時代から、メンバーは一九六〇年代演劇の影響を受けつつ、それをどのように乗り越えるかを試みていた。たとえばかれらの第一作である《賞賛すべき健康法》[D0][16]（一九八四）は家族がテーマであった。白い線で描かれた地面に駒のように配置された人びとがおり、中央の台の上にいる監視者が号令をかける。パフォーマーたちは家族の役割を果たす家族ゲームを行うが、次第にそのゲームが破綻していくという構成であった。

一九六〇年代のアングラ演劇は制度への反抗をあからさまに示したが、ダムタイプを構成している一九六〇年前後の出生者たちは、そういった「アンチ社会とかアンチ制度がいかに簡単にひっくり返るか」（小山田徹へのインタビュー二〇一三年四月一九日）を高度経済成長やバブル期に見てきた世代であった。次の小

[14] のちに「ダムタイプ・シアター」の「シアター」は省き、「ダムタイプ」と称されることとなった。

[15] ダムタイプは、一つのプロジェクトごとにインスタレーション、パフォーマンスなど複数のメディアで作品発表を行なっているので、同タイプの場合、メディアが異なっても同じ作品番号をつけた。また、同タイトルであっても「#1」、「#2」のようにタイトルのあとに番号が振られている場合は、異なった作品として数えている。

[16] 以下から、作品タイトルの後に作品番号を記す。作品番号は本書巻頭の年表を参照のこと。

識のうちに受けてしまっており、そこからは逃れることができないように思われたのだ。

山田のインタビューにあるように、自分たち自身はすでに高度経済成長や情報、テクノロジーの恩恵を無意

なんとなく無意識の制度化に対して外れるっていうのはもう六〇年代の読み解きと、それを反面教師にする中から、自分たちがなんとなくベーシックなテーマっていうのが無意識のうちに入り込んでたんやと思うねん、六〇年代は劇場を出ようとかさ。その世代をつくった人々は今や八〇年代になって高度経済成長を支え、バブルを創りだす担い手の世代やん。それはアンチ社会とかアンチ制度がいかに簡単にひっくり返るかとか、しかも僕らはそれに育てられた世代やから、いやが上でもそういう経済的成長の恩恵も受けてるし、メディアの充実っていうのも受けてるし、情報の洗礼も受けてるし。もう無意識のうちに刷り込まれてる。その無意識に刷り込まれたものをどうずらしていくかっていうときに、六〇年代的手法っていうのでは多分駄目だろうなっていうのはなんとなく予感が。（小山田徹へのインタビュー

二〇一三年四月一九日）

一九六〇年代の演劇のように、市街劇や、役者の観客席への乱入によって人びとにショックを与える方法は、「特別な体験っていうのを強く意識させることによって顕在化させようとしたんやけど、それは顕在化っていう特別性を帯びただけで、日常化はしなかった」と小山田は述べる（小山田徹へのインタビュー 二〇一三

年四月一九日）。六〇年代を乗り越える試みとして、小山田がやろうとしたのは空間をデザインすることであった。次の引用にみるように、小山田は人びとの体の位置、視線を変えることで、じわじわと無意識の制度

化への抵抗を行えると考えた。

もう無意識に意識化されたものには、無意識の攻撃がええんちゃうかというので、たとえば見下ろすっていう行為をすると無意識のうちに集中して観察する視線みたいなものがでてくるんちゃうかとか、見上げるとフレームアウトする感覚が強くなるんちゃうかとか。そういうのも実験してたような気がする。ただそんなに理路整然とは考えてなかった、直観、直観の集まりやから。（小山田徹へのインタビュー

二〇一三年四月一九日）

たとえば、《風景収集狂者のための博物図鑑》【D5】（一九八五）では建造物の中庭に四層構造の建物を作り、一階は眠り姫が演じられる劇場、二階は魔女のトーク・ショーが行われるライブ・ハウス、三階は……といったように、階層によってまったく別のイベントが同時進行するような構成であった（伊藤 1988: 56）。小山田のつくった空間は、観客とパフォーマーが向かい合う形式のプロセニアム劇場のあり方とはずいぶん異なっている。そして、第3章で詳述する一九九〇年代京都における芸術／社会運動において小山田らがつくった共有空間「ウィークエンド・カフェ（Weekend Café）」も、新たな空間をつくることで既存の人間同士の関係を異なったものにしようという意図があった。

《Pleasure Life》【D14】以降の作品も独特の空間のつくり方によって、通常の舞台作品における観客とパフォーマーの関係性とは異なったものになっており、またパフォーマーの動きを舞台装置によって制限するという試みもなされている。《Pleasure Life》では黒い直方体の空間に、階段状の客席が組まれ、観客は客

席から舞台を見下ろすことになる。ステージ部分には大人の胸ほどの高さのオブジェが六×六の正方形を形づくるようにして三六か所に置かれている。細いパイプで組み上げられたそれらのオブジェの上には風速計や赤いラジオなど、日常生活で使われるような小物が置かれ、パフォーマーたちはその格子状に組まれたオブジェの間を動き回る。あらゆる方向からの刺激に従って四人の男女が反応行動するのだが、興味深いのは、パフォーマーの動きに観客も関わることができるということだ（長谷部 1988）。

次の作品《pH》【D22】でも観客は舞台を見下ろす位置にいる。舞台には印刷機のように自動的に行き来する二本のトラスがあり、一つのバーは、パフォーマーの頭上で動き、床にさまざまな映像を投射する。古橋によれば「その光線をパフォーマーが意識することはないのですが、それはまるでマスメディアのように無意識のうちに彼らに影響を与えている」（古橋・クーパー 2000: 62）という。低いほうのバーは膝の高さで動いているのでパフォーマーは楽しげに踊りながら、バーを避けなければならない。古橋はこのバーによって「この世界には私たちが往々にして意識していない巨大な力があると表現したかった」（古橋・クーパー 2000: 62）と述べる。このような、客席と舞台の工夫、パフォーマーの動きの制限は、《S/N》【D28】以前の作品から継続してうかがえる。

古橋がHIV感染を明らかにしてから五か月後に発表された《S/N》の為のセミナー・ショー》は、文字どおりセミナーとショーが合体したような形式のもので、古橋の友人らのセクシュアル・マイノリティが舞台上で発言し、参加者（観客）とのコミュニケーションが図られ、また《S/N》で使用されることとなるパフォーマンスの一部も上演された。

4 さまざまな支援

ダムタイプや《S/N》（一九九四）はそれ単体として存在していたわけではなく、周囲にさまざまな人間関係と支援の形が存在した。ここでは、そのなかでもアートスペース無門館の遠藤寿美子、セゾン文化財団の久野敦子、ビデオギャラリー「スキャン（SCAN）」の中谷芙二子を紹介する。

ダムタイプに大学以外での発表の場所を提供したという意味において、重要な役割を果たしたのが「アートスペース無門館」（一九八四年開館、一九九六年より「アトリエ劇研」、二〇一七年閉館、以降「無門館」と表記）の創設者でありそのディレクターであった遠藤寿美子であるという。無門館での公演は、ダムタイプ結成および無門館設立と同年の一九八四年から行われている。遠藤は、京都市立芸大での公演を見て、ダムタイプのメンバーに声をかけた。無門館は備え付けの客席や舞台をもっているわけではなく、フリースペースであったためプロセニアム劇場とは異なる空間づくりが可能であった。

ダムタイプが注目を浴び始めたのは、《Pleasure Life》（一九八八）【D14】からであり、この作品からダムタイプはワールドツアーに出る。一九八五年に古橋悌二が制作したビデオ・アート《7 Conversation Styles》

［17］ 遠藤は京都市出身。一九八四年にアートスペース無門館（現アトリエ劇研）を設立。関西の若いアーティストに発表の場を提供しつづける。二〇〇二年にサントリー地域文化賞を受賞。二〇〇三年十二月十八日午後十一時五三分、心不全のため京都市北区の病院で死去、享年六六歳〈http://www.47news.jp/CN/200310/CN2003101901000382.html〉（最終閲覧日：二〇一三年五月三〇日）。

【F1】で第一回東京国際ビデオビエンナーレで奨励賞を受賞し渡米した際、海外のプロデューサーなどにダムタイプのプロモーション・ビデオを渡した結果、海外から出演依頼が舞い込み始めたのである。同時に、原宿にビデオギャラリー「SCAN」をもっていた中谷をとおして海外を含むさまざまな人脈を紹介されている（小山田徹へのインタビュー二〇一三年四月一九日）。

そして《Pleasure Life》【D14】後、《pH》【D22】を創作する前の一九八九年、ダムタイプは資金難に陥り、古橋、小山田、穂積を除くメンバーが抜けていくという事態が起こったため、《pH》を創作するにあたっては、一人ひとりメンバーを集めていく必要があった。その際活動資金を含む包括的援助を行なったのがセゾン文化財団であった。当時のセゾン文化財団でダムタイプと話し合いをもった久野敦子によれば、セゾン文化財団は芸術家に対して単発的な援助ではなく、長期的な支援を行う助成プログラムの試験段階にあった（久野敦子へのインタビュー二〇一三年五月二三日）。芸術家の助成金の使い方に関する経験的データが必要だったこともあり、助成金使用の費目の指定はなく、ダムタイプの芸術活動に関する支援という目的で一九九三年三月から一九九七年三月まで、四年度にわたって計三六〇〇万円の助成金を提供することとなった[18]（久野敦子のメールより二〇一九年六月一八日）。図1・1は、ダムタイプがセゾン文化財団へ助成金を申請した際の申請書に記された、ダムタイプを支えるネットワーク図であり、前出のスキャンや無門館の名前も記されていることがわかる。

5 《S／N》後──つづく関係性

ギャラリストの松尾惠は、アートスケープを拠点とした一九九〇年代京都の市民活動の従事者について「疑似家族のような強い絆」だったと表現した（松尾惠へのインタビュー二〇一三年七月二六日）。「コミュニティ」とも呼んで差し支えないような関係性があったようにも思われる。

古橋悌二の最晩年と、その後の関係性を支えた人物としてもう一人重要な者は、悌二の兄、和一である。実は和一は、悌二のHIV感染について悌二の死の数日前まで知らなかったという。しかし和一は悌二の看病をしている友人たちから悌二の思想や活動について聞き、そのことが和一の人生を変えた。そして和一は、今に至るまで当時からの友人たちをつなぎ、ある種の「家族」のような関係を維持している。

悌二が亡くなってから二三年経ちましたが、ほぼ毎年、一〇月二九日付近に自宅や友人の店で悌二を偲ぶ会をしています。悌二の繋がりから知り合った友人は三〇〇人くらいになります。いろいろな場で私を紹介するときに悌二の友人たちがよくこう言います。

悌二が亡くなった後一番変わった人って。（古橋和一講演資料より二〇一八年一月一三日、同志社大学今出川

［18］　助成金額は一九九三年度：一二〇〇万円、一九九四年度：一二〇〇万円、一九九五年度：六〇〇万円、一九九六年度：六〇〇万円であった。

第1章　古橋悌二と《S/N》を支えたつながり

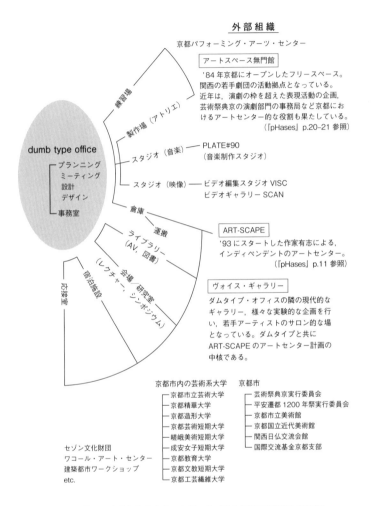

外部組織

京都パフォーミング・アーツ・センター

アートスペース無門館

'84 年京都にオープンしたフリースペース。
関西の若手劇団の活動拠点となっている。
近年は，演劇の枠を超えた表現活動の企画，
芸術祭典京の演劇部門の事務局など京都にお
けるアートセンター的な役割も果たしている。
（『pHases』p.20–21 参照）

dumb type office
- プランニング
- ミーティング
- 設計
- デザイン
- 事務室

練習場

製作場（アトリエ）

スタジオ（音楽）── PLATE#90
（音楽制作スタジオ）

スタジオ（映像）── ビデオ編集スタジオ VISC
ビデオギャラリー SCAN

倉庫

運搬

ライブラリー
（AV，図書）

ART-SCAPE

'93 にスタートした作家有志による，
インディペンデントのアートセンター。
（『pHases』p.11 参照）

会場／研究室
（レクチャー，シンポジウム）

宿泊施設

ヴォイス・ギャラリー

ダムタイプ・オフィスの隣の現代的な
ギャラリー，様々な実験的な企画を行
い，若手アーティストのサロン的な場
となっている。ダムタイプと共に
ART-SCAPE のアートセンター計画の
中核である。

応接室

京都市内の芸術系大学
- 京都市立芸術大学
- 京都精華大学
- 京都造形大学
- 京都芸術短期大学
- 嵯峨美術短期大学
- 成安女子短期大学
- 京都教育大学
- 京都文教短期大学
- 京都工芸繊維大学

京都市
- 芸術祭典京実行委員会
- 平安遷都 1200 年祭実行委員会
- 京都市立美術館
- 京都国立近代美術館
- 関西日仏交流会館
- 国際交流基金京都支部

セゾン文化財団
ワコール・アート・センター
建築都市ワークショップ
etc.

図 1·1 ダムタイプを支えるネットワーク（小山田徹所蔵資料より作成）

第 1 部 古橋悌二と《S/N》の作品構造

（キャンパス、弘風館四一号）

和一は現在も「おにぃ」と呼ばれ親しまれており、悌二の葬儀を執り行なった葬儀社の葬祭ディレクターとなっている。

本章では、血縁、ニューヨークにおけるアート・コミュニティ、京都市立大学における先輩後輩関係、「座☆カルマ」、ダムタイプをはじめさまざまなネットワーク、さらに一九九〇年代京都における市民活動といった、古橋悌二と《S／N》誕生を、明に暗に支え、影響を与えた共同体について明らかにした。これらの共同体は、地域に具体的な拠点をもち、具体的な対面での人間関係を有する諸共同体であり、古橋悌二の死後も受け継がれていった。

第4章で詳述するが、《S／N》には人と人との関係性というテーマが見出される。一九九〇年代京都に関わる人びとは、実生活においても人びとの関係性の変容について取り組んできたように思われる。

第2章 《S／N》の作品構造

1 作品概要

《S／N》プロジェクトの開始は、一九九二年一〇月の古橋のHIV陽性の知らせ以前であったが、その後HIVの話題を取り込みながら、急速に発展していった。《S／N》はオープニング・トークおよびシーン1-7の合計八シーンで構成される、約八五分の作品となった。プロジェクト参加メンバーは、石橋健次郎、上芝智祐、鍵田いずみ、小山田徹、ピーター・ゴライトリー、砂山典子、高谷史郎、高谷桜子、高嶺格、田中真由美、泊博雅、中川典俊、アルフレッド・バーンバウム、藤本隆行、古橋悌二、薮内美佐子、山中透である（ダムタイプ・WOWOW 1995）。

《S／N》の音楽、舞台監督、パフォーマー、プロジェクション、照明などの舞台構成要素は、基本的に並

33

列関係にあり、通常の演劇作品のように台本（テクスト）が上位にあるわけではない。さらに、各参加メンバーが主に担当する役割はありつつも、ほかの役割に介入することもできる、比較的緩やかな分業関係にあったようだ（熊倉・古橋・小山田 1995）。また小山田によれば、アイデアを出した者がそれを実現させるうえで、一応の責任を負うというような雰囲気がダムタイプにはあった。したがって、役割上の肩書きはあとづけであり、最初に各人の「欲望」またはアイデアありき、であったのだ（小山田徹へのインタビュー二〇一三年四月四日）。それでは、次に《S／N》の舞台を構成する各要素についてみていくこととしよう。

《S／N》の舞台構造は、基本的には一般的かつ伝統的なプロセニアム劇場の構成と同じく、前方に舞台があり、舞台と向かい合うかたちで客席が配置されている。しかし、舞台上には舞台の上手から下手にかけて、白い壁のような巨大な舞台装置（高さ三メートル〜四メートル、幅一二メートル〜二〇メートル）（小山田所蔵資料より）が設置されている。それはテクストや映像を投影するスクリーンであり、また奥行きがとられているため、パフォーマーたちが装置の上を行き交い、ときにはパフォーマー

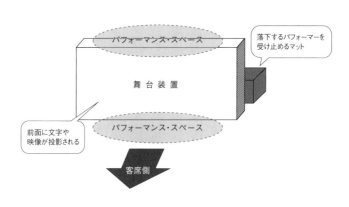

図 2・1　《S/N》舞台配置図 （筆者作成）

が舞台後方に向かって落下することもできる仕様となっている。また、パフォーマーは白い壁状の舞台装置の前方にあるスペースでも動くことができる。すなわち、パフォーマーたちが水平方向だけでなく、垂直方向へ移動することも可能な構造になっているのである（図2・1）。《S／N》のこうした舞台装置は、劇団「座☆カルマ」の時代から、プロセニアム劇場の構造とは異なる空間を形作ることを試みていた小山田徹のアイデアによって生み出された。[2]　その源泉となったのは「オン・ザ・ボーダー」という概念である（小山田徹へのインタビュー二〇一三年四月一九日）。この「境界線上」という概念は壁状の舞台装置の上の平面的空間
オン・ザ・ボーダー
を意味し、そこで動くパフォーマーは左右の水平方向の移動しかできない。そういった制限に抗して、パフォーマーが壁の上から客席とは反対側に落下するという演出がなされたのである。落下するパフォーマーのために、舞台装置の後方にもスペースを設けて、落下時の衝撃を緩和するマットが敷かれている。

次に、《S／N》におけるテクストについて述べると、これは舞台装置に投影されるものと、パフォーマーによって発話されるものに分けられる。それらのなかには、過去のパフォーマンスや著作、作品から引用したものが少なくとも一二用いられている。ブブ・ド・ラ・マドレーヌによれば、創作当時、場面の構成表は存在したが、テクストを中心とした「台本」のようなものは使用せず、各パフォーマーは自分が担当する台詞や段取りのみメモ書きで記録していたという（ブブ・ド・ラ・マドレーヌへのインタビュー二〇一一年四月一三

［1］　なお、このアイデアは古橋がHIV陽性であることを友人に知らせる前から出されていた（小山田徹へのインタビュー二〇一三年四月一九日）。

［2］　構想の段階では鉄の壁に、磁石でパフォーマーが側面を移動するというアイデアや、壁の中にエレベーターを仕込むといったアイデアも出されていた（小山田徹へのインタビュー二〇一三年四月一九日）。

日）。ただし、一九九四年発行の演劇専門誌『シアターアーツ』に《S／N》で使用されたテクストが「パフォーマンス／テクスト#1」として掲載されている[3]。

照明に関しては、高谷史郎が行なった照明デザインを、照明のオペレートを行なう藤本隆行が実現するという役割を担っていた（藤本隆行へのインタビュー二〇一九年一月二二日）。《S／N》で多用されているストロボライトは、一部は音と同期できるものであったが、ほとんどが手動で制御されている[4]。

《S／N》の音楽は山中透と古橋悌二の共同制作によってつくられている。山中は古橋と大学受験浪人中にライブハウスで出会い、交流を重ねた（山中透へのインタビュー二〇一三年八月二日）。劇団「座☆カルマ」の活動のほかに、古橋は山中とバンドを組んでおり、山中がダムタイプのために曲を最初につくったのが《風景収集狂者のための博物図鑑》【D5】（一九八五）のサウンドトラックである。その後、《庭園の黄昏》【D8】（一九八五）から本格的に作曲家として参加し始めた。《睡眠の計画#3》【D9】（一九八六）からは音響も行うことになった。山中は古橋とともにワンナイトクラブを日本でオーガナイズした者の一人であり、古橋のドラァグとしての一面も知る人物である（山中2000）。《S／N》を含む《pH》【D22】（一九九一）以降のダムタイプ作品の音楽は海外のクラブシーンの音楽の影響を強く受けている。このほかにも映像は高谷史郎と古橋悌二が（高谷史郎・高谷桜子へのインタビュー二〇一三年六月二一日）、パフォーマー／ダンサーは、砂山典子、薮内美佐子、ピーター・ゴライトリー、石橋健次郎、ブブ・ド・ラ・マドレーヌらが、また思想的な部分は泊博雅が多くを担っていた。

2 《S／N》における引用

集団的創作を実践するダムタイプの作品《S／N》に「引用」が多用されていることはすでに述べたが、この引用の多さから、《S／N》は従来の「作者」や「作品」概念を前提としているわけではないと考えられてきた。先述したように、《S／N》には、少なくとも一二の他者の芸術作品や著作からの引用が認められるが、そのうち、ダムタイプのメンバー自身の過去のパフォーマンスからの引用は少なくとも三つみられる。演劇研究者の西堂行人は、《S／N》ではテクストの特権性が完全に排除されていると指摘している（西[6]

[3] ただし、ダムタイプとWOWOWが共同著作権をもつ《S／N》映像資料（高谷史郎編 一九九五年）には確認できないテクストも存在する。パフォーマンス《S／N》は公演によって少しずつ改変されていくという「ワーク・イン・プログレス」の手法を用いていることから、ある公演では使用されないテクストもあったことが推測される。

[4] 《S／N》の公開時期はDMX512（舞台照明機器制御のための通信プロトコル）といわれる世界標準システムへの移行期であったが、《S／N》世界ツアー初期には、まだテクノロジーを効果的に使う作品を創作し始めた。ダムタイプは《OR》（1997）から本格的にDMX512とその信号を受けて作動するデジタル方式の照明、データフラッシュの普及は十分ではない。このように、当時はメディア・テクノロジーもドラスティックな変化を迎えていた。本章では中心的に扱わないがメディア・テクノロジーを焦点とした研究が今後望まれる。

[5] その背景にはダムタイプが初のワールドツアーを行なった一九八八年頃から、ニューヨークをはじめとする海外のクラブミュージックに親しむようになったということがある。かれらはその頃のクラブミュージックから、異なる複数の曲を同時に流すという手法を学び、《S／N》でも応用している。たとえば最終シーンで『アマポーラ』が流れる際、同時に背後で爆音が鳴っているのはその一例である。曲づくりは古橋との濃密なセッションを含んでおり、山中は《S／N》制作の際、古橋の体調の悪化によって、以前のような曲づくりができなくなったことがつらかったことを吐露している（山中 2000）。

堂 1995, 143）。

実際、《S／N》はテクストと映像、そして演劇的シーンや音楽が組み合わされているため、各シーンを一義的に解釈することはできず、多義的、多層的なものだといえる。各シーンは、演劇的な対話、モノローグ、体の動き、舞台装置に投影される映像やテクストなど、多岐にわたるメディアによって構成されているのに加え、テクストや体の動き、台詞などが次々と現れ、焦点を結ぶことがないかのようにみえる。たとえば、シーン2では明滅する照明とノイズ音のなか、舞台装置の壁の上をパフォーマーが行き来し、映像やテクストが続けざまに、もしくは同時に舞台装置に投影される。こうしたシーンはイメージの断片のみで構成され、つじつまが合わないようにもみえるが、しかし、《S／N》映像資料を精査することで、それらに通底するある構造が存在することがわかってくる。

《S／N》における引用元は、パフォーマンス、歌曲、著作と多様なジャンルにわたっている。そのうち、引用元の作者について映像内で提示されているのはミシェル・フーコーのみである。シーン2のポーラ・A・トライクラーの論文からの引用は、トライクラーが引用したエイズに関する言説をいわば「孫引き」したもので、トライクラーの論文からの抜粋であることはいえ記されていない。言説の発話者は記されているが、トライクラーの論文からの抜粋であることは記されていない。

そのほか、『シアターアーツ』の《S／N》テクスト（ダムタイプ 1994）に出典として記されている著作が五件、歌曲が二件存在する。『シアターアーツ』のテクストに引用されている『ジャン・ジュネ伝』は、映像資料では確認できなかった。残りの四件は先行研究および筆者によるインタビュー、筆者独自の調査により明らかにした。《S／N》を初めて見る観客には、すぐさま引用部分だと判断できないものがあることも推測される。引用元に関しては表2・1（☞四〇頁）を参照していただきたい。

芸術作品の引用に関してはすでにさまざまな議論がなされているが、その名称は「パロディ」、「パスティーシュ」、「アプロプリエーション」、「シミュレーショニズム」、「脱構築的引用」とさまざまであり、各論者が議論する概念の外延部とも重なり合っている。ゆえに筆者はその代表的なものを整理し、《S/N》の分析で用いられるかどうか吟味する。その際の名称は、最も中立的な意味をもつと思われる「引用」とした。

「引用」は、ロラン・バルトが「作者の死」でも言及しているように、特権的な個人としての「作者」を相対化するうえで深く関係してくるものである（バルト 1997a）。バルトはその際「作品」ではなく「テクスト」という語を使用する。

われわれは今や知っているが、テクストとは、一列に並んだ語から成り立ち、唯一のいわば神学的な意味（つまり「作者＝神」の《メッセージ》ということになろう）を出現させるものではない。テクストとは多次元の空間であって、そこではさまざまなエクリチュールが、結びつき、異議をとなえあい、そのどれもが起源となることはない。テクストとは、無数にある文化の中心からやってきた引用の織物である（バ

[6] 「ジャン・ジュネ伝」の引用部分は「各人は、自分の歴史の偶発事とそれらの偶発事に対する自分自身の反応に応じて、一方ないし他方になるのだ」と『シアターアーツ』所収の《S/N》テクスト（ダムタイプ 1994）には呈示されている。しかし《S/N》映像資料（ダムタイプ・WOWOW 1995）では確認できなかった。
なお、シーン4『ヒステリア（HYSTERIA）』における女性ダンサーの動きのヒントとなったのは、ジョルジュ・ディディ＝ユベルマンが著した『アウラ・ヒステリカ』における女性ヒステリー患者の動きに関する図版（ディディ＝ユベルマン 1990: 166-167）であったことが判明している（小山田徹へのインタビュー二〇一三年四月一九日）。しかし図版と実際の身体の動作ではかなり異なっているようにみえ、創作の部分が大きいと考えられたため引用には含めなかった。

表2・1 《S/N》中にみられる引用先一覧（筆者作成）

> ＊引用にあたって、改変されていない場合は○、改変されている場合は△で示す。
> ＊引用先文献のページ数は○や△のあとに「p.＊＊」と示す。不明の場合は「不明」と記す。

A：著書：ミシェル・フーコー「生の様式としての友情について」（日本語訳：『同性愛と生存の美学』（増田一夫［訳］、哲学書房、1987）所収）

B：著書：ポーラ・A・トライクラー「意味の伝染病」（日本語訳：『エイズなんてこわくない──ゲイ／エイズ・アクティヴィズムとはなにか？』（田崎英明［編］、河出書房新社、1993）所収）

C：著書：デレク・ジャーマン『エドワードⅡ──QUEER』（日本語訳：北折智子［訳］、アップリンク、1992）

D：著書：エルヴィン・シャルガフ「セイレーンの歌」（日本語訳：山本尤・伊藤富雄［訳］『未来批判──あるいは世界史に対する嫌悪』、法政大学出版局、1994、所収）

E：歌曲：ボブ・メリル『People』（歌：シャーリー・バッシー）（録音年不明）

F：歌曲：ジョセフ・M・ラカジェ『Amapola』（歌：ナナ・ムスクーリ）（録音年不明）

G：パフォーマンス：カレン・フィンレー『欲望の恒常的状態』（1987）

H：パフォーマンス：キャロリー・シュニーマン『胎内スクロール』（1975）

I：古橋悌二の過去のドラァグ・パフォーマンス（公表年不明）

J：ブブ・ド・ラ・マドレーヌの過去のパフォーマンス（公表年不明）

K：ダムタイプの過去のインスタレーション《LOVE/ SEX/ LIFE/ MONEY/ DEATH》（1994）

L：著書：ジョルジュ・ディディ＝ユベルマン『アウラ・ヒステリカ──パリ精神病院の写真図像集』（日本語訳：谷川多佳子・和田ゆりえ［訳］、リブロポート、1990）

シーン00	
シーン01	A △，D △（p.4），D △（p.10），D △（p.11），D △（p.13），G △
シーン02	B ○，E ○，I（不明）
シーン03	D △（p.10），C △（pp.148–149），G △
シーン04	L △（pp.166–167）
シーン05	A ○（p.10），A ○（p.11），A ○（p.12），A ○（p.75）
シーン06	K（不明），G △
シーン07	F ○，J（不明），H △

　文学研究者のリンダ・ハッチオンはパロディを二〇世紀の芸術に特徴的なものだとし、「類似よりも差異を際立たせる批評的距離を置いた反復」（ハッチオン 1993: 16）であるとした。「批評的距離」という表現からわかるように、パロディが可能になるには、パロディの対象となるテクストに関する一定の認知や評価が必要になってくる。

　この認知や評価に関して、フレデリック・ジェームソンは「すべてのパロディの背後には、偉大なモダニストたちのスタイルを、それらと照らし合わせてからかうことのできるような、言語的な規範が存在する」（ジェームソン 1987: 204）としたが、しかしそうではない引用の例として「パスティーシュ」をあげている。ジェームソンによれば、「そうした固有言語や独特のスタイルをからかうことのできるような言語的な規範が存在するという可能性自体がなくなってしま」（ジェームソン 1987: 205）ったため、パスティーシュは、パロディと異なり「諧謔的な刺激や、模倣されるものがそれに比較して滑稽に見えるようなノーマルな何かが存在するという気分をもってはいない」（ジェームソン 1987: 205）という。個人的で固有のスタイルが個人の作者にあるはずだという前提は、モダニズムのものであり、「そもそもモダニストの美意識が、唯一の自我や個人の同一性、ユニークな人格や個別性といった概念と、どこかで結びついていた」ことをジェームソンは指摘している（ジェームソン 1987: 206）。しかし、今や「かつての個人あるいは個人的主体は「死んだ」のであり、ユニークな個人という概念や、個人主義の理論的基盤」（ジェームソン 1987: 206）は批判にさらされており、「個人的で固有のスタイル」自体への疑念があるという。さらに、ジェームソンは芸術家個人の「固有

のスタイル」そのものがすでに発明し尽くされているため、芸術家はもはやスタイルの革新が難しいと述べる。ゆえに、「スタイルの革新がもはや不可能になってしまった世界では、残されているのは死せるスタイルを真似ること」（ジェームソン 1987: 208）であり、このことがパスティーシュの行われる理由であるという。

このようにジェームソンの述べるパスティーシュはパロディと異なり、①価値や意味を決める普遍的な何かが存在するという前提、②芸術家という個人が固有のスタイルをもつというモダニズムの前提、③芸術家が新しい固有のスタイルを発明できるという前提がないものである。ジェームソンは「パスティーシュ」のもつ自己反省的な態度を通じて「現代の、すなわちポストモダニズムの芸術がある新しい仕方でそれ自身を問題にしつつある」（ジェームソン 1987: 208）と述べている。

自己反省的な芸術の態度としての「パスティーシュ」と類似しているのが、舞踊学者の外山紀久子が著書『帰宅しない放蕩娘』（外山 1999）において説明している「脱構築的引用」である。これはあるテクストの意味のシステム全体か一部分を引用することによって、その限界性を同時に明らかにするものである。ジェームソンの述べる「パスティーシュ」と同様、「脱構築の空間には、そもそも拠り処となるような明白な価値評価が存在していない」ので「引用される対象のオリジナルな価値に依拠した破壊や逸脱は不可能」（外山 1999: 113-114）だという。ゆえに、「特定の作品・芸術家・個人ないし集団の様式・技法・コンヴェンション等々の「テキスト」——ある一定の意味のシステムの全体あるいはそれを換喩的に表象している部分——が、しばしばそこに体現されている価値体系とともに、引用され、提示され、同時に無効化される」（外山 1999: 114）という現象が起こるという。

脱構築の芸術がそのような伝達システムに対して取る態度は否定でも肯定でもなく、したがって、その「批判的生産」よりも、むしろそのシステムの言葉で「例文」「模型」あるいは「トークン」を作り、システムの全体像を把束し易い／御し易い大きさ・明晰さにもたらすという意味での「反復」「指示」「喚起」に留まる。しかし、そのような明晰さでもって照示される時、システムの基盤はまさにそのシステムとしての限定性、反自然性を露呈せざるを得ない。　　（外山 1999: 114-115）

外山のいう「脱構築的引用」とは、特定の作家や様式・技法などがわかりやすい形で切り取られて呈示されることが、その「システム」の限界性を同時に示してしまうような引用の仕方である。

しかし、美学者の佐々木健一によれば、作者独自の「様式 (style)」が前提とされ、また疑われたのは一八世紀半ばのことである（佐々木 1995b: 132）。一九世紀後半になってようやく、作品の自律的側面に注意が払われるようになったが（佐々木 1995b: 150）、それ以前は西欧の音楽、文学、東洋音楽や和歌の「本歌取り」に至るまで（ハッチオン 1993）、引用はいたって通常の態度として行われていた。また、「引用」のすべてが奇をてらった効果のためだけの仕掛けではなかったはずである。ハッチオンは「現代に過去を移植し、再構成する過程をモデル化しているのかもしれない」と述べ、ある作家においては「先行作品を模倣することは詩作という行為の一部とみなされていた」（ハッチオン 1993: 13）という。

これまでみてきた議論からすれば、近代以降の芸術作品については、統一性のある一貫した「作品」や「作者」という概念に疑問を呈する傾向が、それぞれの「引用」に関する議論のなかに含まれていることがわかる。　ダムタイプはコラボレーションという集団的協働作業によって創作を行う。さらに他者のパフォ

3 古橋悌二と《S/N》の構造——《S/N》の作者とは誰か

《S/N》は西堂行人によっても指摘されているようにさまざまな引用から構成され、「言葉の断片のみで構成されている」（西堂 1995: 142）。西堂（1995）は《S/N》における「テクストには完璧に〈作者〉という特権者が消え去っている」と述べる。そして「言語は完全に舞台の従属あるいは支配から解き放たれ、無権力な空間のなかでどこにでも接続可能な「断片＝マシーン」へと散乱したのである」（西堂 1995: 143）と指摘している。西堂のこの指摘はある面では《S/N》の特徴をとらえたものである。《S/N》におけるテクストはほかの音楽や身体の動き、映像と並置され、従来の演劇の戯曲中心主義とはまったく異なっている。また、テクストと映像、映像と並置され、従来の演劇の戯曲中心主義とはまったく異なっている。また、テクストと映像、またはパフォーマーのダイアローグが同時進行しているため、その意味を一つに確定することはより難しいだろう。

そこで、筆者は《S/N》のテクストを中心として、引用の様態について調査した。結論を先取りすれば、《S/N》における引用は、かろうじて統一的な意味秩序の伝達を助けていることが明らかとなった。しかも、引用元に対して皮肉を込めたり、各引用を駆動しているシステムの限界性を示したりするような、アプロプリエーションなどのポスト・モダンの戦略とは一線を画している。

引用の様相を記述的に調査し、それが《S/N》の作者とどのように関係づけられるのかを明らかにする。

うであり、場面によっては多義的な意味がうかがえるところもある。しかし、本章では実際に《S/N》の

ーマンスや他者の作品からの引用は、一見、近代以降の「作品」や「作者」概念に疑問を投げかけるかのよ

E・M・フォースターが『小説の諸相』において定義している「時間の進行に従って事件や出来事を語ったもの」であり「それらの事件や出来事の因果関係に重点が置かれる」(フォースター 1994: 129) ものとしての「プロット (plot)」という概念をここで援用すると、《S／N》では引用元のテクストの断片が抽出され、複数のプロットに沿って前後の非引用部分のテクストと噛み合うように組み合わせられていることがわかる。ここではプロットを二つ紹介しながら、その引用の様態を説明する。

▼プロット1――「言説の流通と禁止」

オーストリア出身の生化学者エルヴィン・シャルガフの著書『未来批判――あるいは世界史に対する嫌悪』所収の「セイレーンの歌」の引用は《S／N》のオープニング・トーク後のシーン1の冒頭に表れる（表2・2引用D☞六三頁）。引用は、しばしば変更されているものの、ハッチオン (1993) が論じた「パロディ」のように、引用元との距離を感じさせるものではない。むしろ、引用元の主張と、《S／N》の主張は重なり合っているといってよい。

ユダヤ人のエルヴィン・シャルガフは、ナチスの迫害を逃れて一九三四年パリ経由でアメリカに渡り、重要な発見を行なった「現代の指導的生化学者の一人に数えられている」(山本・伊藤 1994: 268)。しかし、彼は原子爆弾の広島への投下以来、「科学はむしろ人類を滅亡へ先導するものではないか」との危惧から、「自然科学万能の現代の流れに対し懐疑的な観察者となり、生化学、分子生物学への忠誠心を捨てて、現代の自然科学と自然科学者に対するこの上なく辛辣な批判者になっていった」(山本・伊藤 1994: 268) という経歴をもつ。

シャルガフは著作の冒頭で「私が人間に影響を及ぼすあらゆる形態の体系化、学問化それゆえまた営利化を現代の最も危険な害毒の一つと――それどころかすべてにまさる最大の危険なものとさえ――見なしているると言ったとしても。情けない老人の繰り言として顧みられぬまますぐに忘れ去られてしまうであろう」（シャルガフ 1994: 10、傍点は筆者）と述べるが、《S／N》では「情けない」老人の「つぶやき／繰り言」の次に「学問の申し合わせ (conspiracy of scientia)」を「最も危険な害毒」としていることに由来するものだろう。シャルガフは「セイレーンの歌」において、現代の大衆による世論を導く何らかの力を「セイレーン」と隠喩的に呼びながら批判を行なっており、彼の主張が明瞭に伝わってくる。

「セイレーンの歌」において、シャルガフは『オデュッセイア』の第一二章を引用している。そしてセイレーンの声を耳にした者が「妻や子を見捨て、帰郷したいとも思わなくなり、彼女たちの歌だけにうつつを抜かす」ので、セイレーンの歌声を聞かぬよう耳を蜜蝋でふさいだというエピソードを参照しながら、それが「消費に慣れた読者にはとてもとることのできない防衛措置」（シャルガフ 1994: 9）であり今や「広告や宣伝の魔の調べから身を守るのに役立つ蜜蝋がどこにあるのか」（シャルガフ 1994: 10）と問う。

そしてセイレーンたちは「歌を歌うだけでなく、沈黙する術も心得て」いる（シャルガフ 1994: 11）。そのような沈黙の「致命的な危険性は、[略] 言いたいことを押さえ込んで、砂の中に埋めてしまうような沈黙であ

シャルガフは著作の冒頭で（シャルガフ 1994: 10、傍点は筆者）と述べ、さらに《S／N》には、「沈黙の申し合わせ (conspiracy of silence)」という言葉も出てくるが、これはシャルガフが「人間に影響を及ぼすあらゆる形態の体系化・学問化」において、「セイレーンの歌」においても、

されて投影される。さらに《S／N》には、「沈黙の申し合わせ (conspiracy of silence)」という言葉も出てくるが、これはシャルガフが「人間に影響を及ぼすあらゆる形態の体系化・学問化」において、

る」（シャルガフ 1994: 11）という。その沈黙とは「極めて学問的に操作されたために予定より早く訪れた腐朽なのである。そこでは個々人の言葉は口にされるや否や悪臭を放ちはじめる。集まった民衆の小鼻は震え

始める。そんな悪臭にはとても耐えられず、『石を投げつけて奴を殺せ！』ということになる」（シャルガフ 1994: 11、傍線は筆者）。傍線部は、《S／N》で一部変更を加えながら引用されている部分である。そして、以下にも《S／N》のキーワードといっても過言ではない、「沈黙の申し合わせ」という言葉が表れる。

英語には conspiracy of silence つまり、沈黙の申し合わせ、という表現がある。しかし共謀者が存在せず、そのリーダーすら存在しない。［略］そのための準備がきちんとなされていれば、多数の個人が集まって役割を果たす能力を有する大衆になる。（シャルガフ 1994: 11、傍線は筆者）

そして、「そのために必要な促進剤はいわゆる世論」であり「もちろんそれ［世論］はセイレーンに助成された団体」（シャルガフ 1994: 13）だというのだ。つまり、シャルガフの主張は、首謀者が存在しない大衆が沈黙したり、広告・宣伝に影響を受けて動く「世論」はセイレーンによって司られているというのである。このような沈黙と宣伝・広告を司るセイレーンたちは「目には見えなくなってしまっている」（シャルガフ 1994: 11）。そして、「彼女たちはいたるところにいて、世界をだましてしまっている」（シャルガフ 1994: 11-12）のである。シャルガフが述べるセイレーンは、世論を操作する何かの力（科学および学問）である。それは「沈黙の申し合わせ」そのものを指しているといってもよいだろう。シャルガフの主張は、作品全体を貫く一つのプロットを先導している。すなわち「ノイズ」を切り捨て沈黙を課す一方、言説を流通させる力のことである。

シーン2では、このような沈黙と言説の流通がHIV／エイズに関連づけて語られている。以下は、登場

人物のティちゃんとピーターが対話をする場面でのピーターの台詞である。

ピーター‥エイズと言う言葉がよく聞きますね、それからエイズという言葉に対して、いっぱい言葉がついてくる。

テイちゃん‥たとえば？

ピーター‥たとえば、あんまり多い［ママ］過ぎてその言葉が感染する速さ強さのほうが、ウイルスの感染するパワーよりも強いんちゃうかな。あの、エイズのイメージが独り歩きします。あの、病原菌としてウイルスから自分を守る方法はみんな知ってるんでしょう。セイフ・セックスとかなんとかかんとか、そういうようなもの。あの、けれども、言葉やイメージから自分を守ることはできますか？あの、感染者でも、そうでない人でも、それらから逃げることはできない。（傍点は筆者）

ここでは「エイズという言葉」についてくる「いっぱいの言葉」はウイルスの感染するパワーよりも速く強いと述べられている。つまりHIV／エイズのイメージがいかに多くの（しばしば間違った）言説を生産しているかに言及しているのである。では、そのような言説の流通を助けているのは何なのだろうか。

この点について、同じくシーン2のポーラ・A・トライクラーの引用（表2‐2引用B 六三頁）がその鍵を握っている。先ほどのテイちゃんとピーターの会話でテイちゃんが「たとえば？」と言うのとほぼ同時に、トライクラーの引用が白い壁状の舞台装置に投影され、機械的な音声でその英文が読み上げられる。

トライクラーの引用はもともと政治家や新聞記事からのものであり、それらは科学的であるかのような振る舞いをしているが、HIV／エイズに関する偏見的な考えを含む。したがって、当該引用は、トライクラーの論文中の引用の孫引きということになる。トライクラーが《S／N》に引用された論文「意味の伝染病」のなかで述べているのは次のような事である。

エイズが「現実（リアル）」に何者であるのかを決定する際に、言語を無視することはできない。われわれのなすべきことは、言語において、このような決定が「現実（リアル）」に行われる現場を探り出し、意味が生み出される地点で介入していくことなのである。（トライクラー 1993: 233）

トライクラーの論文は、言説としてHIV・エイズに対する恐怖や嫌悪の意味づけが「表象の伝染病」（トライクラー 1993: 233）のように増殖していくさまを批判的に指摘したものである。それらの言説は科学的・客観的な装いをしていても「客観的・科学的に決定された「現実」に基づいているのでは」（トライクラー 1993: 235）ない。その意味では「一般的な話法と生物医学的な言説は二分化されているのではなく、あくまで両者は、言語を媒介とした連続体」（トライクラー 1993: 235）なのである。当該引用は「エイズがさまざまな意味を生み出す上でいかに莫大な力を持っているか」（トライクラー 1993: 235）を示したものである。トライクラーは、この引用に示されるような「本当の科学的事実」をあえて無視しようとする不合理な神話や同性愛嫌悪的幻想」などの概念を考慮しなければ、「エイズを効果的に分析することも、理性的な社会政策を生み出すことも不可能であろう」（トライクラー 1993: 235）と述べる。

トライクラーの引用は、パフォーマーたちの対話に対応するものであり、登場人物たちがトライクラーの主張を援用しながら、引用について言及・批評していることがうかがえるだろう。その態度は、HIV／エイズに関して偏見的な態度をもつ引用部分に批判的な態度を示すトライクラーと同じ位置にいるといってよい。

また、トライクラーの引用は、シャルガフの主張とも一致する。というのも、HIV／エイズに関する言説の流通と沈黙を司るのは「科学（的であるかのような振る舞い）」であるからだ。

その証拠として《S／N》では、HIV陽性者として登場するテイちゃんが、シーン2でHIV陽性者の生活は非陽性者の生活と特段異なるわけではないということを話すと同時に、次のようなことを述べる。

それら「AZTなどの坑HIV薬」はまあ、どれもまあ、とても高い薬で、まあ特効薬とされているけど、本当に効くのかどうかは、結局誰も知らないし。まあほとんど、「サイエンスの新しいビッグビジネス」ってかんじで。でも……まあ、そんなこと、病院では言ってはいけないことになってるし。とりあえずお医者さんたちは、一日に四回、必ずAZTを飲みなさいって、それしか言わないし。まるで小学校の算数の授業みたい。（傍点は筆者）

ここで、シャルガフの引用、シーン2の登場人物の台詞、そしてトライクラーの引用が、組み合わされ、一貫した意味を伝達していることがうかがえる。

そして、沈黙の申し合わせ」により沈黙を課せられた「ノイズ」を示すように、《S／N》全体をとおして時折「おー」、「あー」という男性、女性の「言葉にならない声」が発せられる。シーン3「私を検閲して

（CENSOR ME）」というシーンでは、シーン2の最後に男性たちにスカートを頭の上で結ばれた女性が泣き叫ぶという場面が見受けられる。この場面に再びシャルガフの「セイレーンの歌」からの引用を変更したものの移行を示すことになる。

（表2・2引用D）である。「情けない」老人の「つぶやき／繰り言」／「ヒステリックな」女性の「愚痴」／「ナイーブな」少年の「夢」／「けたたましい」狂人の「叫び」というテクストが壁状の舞台装置に投影される。

シーン4では、女性パフォーマーたちが奇妙に体を屈伸させる動きを繰り返すが、この動きのアイデアのもとになったのが、先述したディディ＝ユベルマンの著した『アウラ・ヒステリカ——パリ精神病院の写真図像集』（ディディ＝ユベルマン 1990: 166-167）の女性のヒステリー患者の図像である[7]（小山田徹へのインタビュー 二〇一三年四月二日）。同著書解説によれば、ヒステリーの原因だと思われていた女性にみられる強い抑圧は、一九世紀における「性の逸脱」——この時代にあっては、女性の性欲、青少年の性衝動まで含まれていた——に対する忌避であった。ヒステリーの女性はこのような性愛的な事柄を認知することに抵抗し、「見せることによって隠している」衝動がヒステリーの諸症状の表象として表れるのだという（杵渕 1990: 4-5）。

このような女性によるヒステリーの諸症状の表象は、「沈黙の申し合わせ」からあふれ出る「ノイズ」であり、このノイズが氾濫することによって、あとに示すように、《S／N》は「新たなフェイズ／世界」への移行を示すことになる。[8]

さらに、シーン5「カミング・アウト（COMING OUT）」では「ろう者」としてオープニング・トークに登場したアレックスが再び登場する。アレックスは、「カム・アウト！」と叫ぶ女性に懸命に誘われ、手をつ

[7] 同図像にはさらに引用元が存在する。『大ヒステリー、あるいはヒステリー癲癇の臨床医学研究』（Richer 1881）である。

ないでぐるぐると回ったり、持ち上げたりする。しかし、終い
には女性をふりほどきマイクのところまで行って、聞き取りに
くい声でこう話す（図2・2）。

> あなたが何を言っているのか分からない。でもあなたが何
> を言いたいのかは分かる。私はあなたの愛／性／死／生に
> 依存しない。あなたとの愛／あなたとの性／自分の死／自
> 分の生を発明するのだ。
> これは、世の中のコードに合わせるためのディシプリン。
> 私の目に映るシグナルの暴力。
> あなたの眼にかなう抽象的な存在にしないで。私たちを繋
> ぎ合わせるイマジネーションを、ちょうだい。私の体のなかを流れるノイズ……読解されないままのも
> のたち。今まであなたが発する音声によって課せられた私のノイズ。今、やっと解放します。（傍点は筆
> 者）

この台詞のあと、アレックスは補聴器を外してマイクに近づけ、あたりに「ビー」という雑音（＝ノイズ）
が響き渡る。

図2・2　シーン5におけるアレックス
（《S/N》記録映像より）

第1部　古橋悌二と《S/N》の作品構造

シーン6では背後に飛行機のエンジン音のような爆音が流れるが、基本的にはシーン1とかなり類似した場面である。シーン1と同じように規則的な「ピッ……ピッ……」という音声が流れ、照明も、シーン1と同様、明滅する。シーン1と大きく異なるのが、壁の上にいるパフォーマーたちである。アレックスと数人のパフォーマーは舞台装置の壁の上で腕を頭の上で組んで、口を開けたままでいる。ほかの登場人物は下着をすべて脱ぎ捨てて、壁のような舞台装置から、片手をあげて後方へダイブしていく。このようなことは、シーン1には見られなかったことであり、アレックスの「あなたが発する音声によって課せられた私のノイズ」を「解放する」ことで、何らかの変化が起きたこととはかろうじて読解できる。また、先に引用したシーン5のアレックスの「台詞」は、オープニング・トークのある場面とかろうじて結びつけることができる。オープニング・トークの冒頭で最初に現れるのがアレックスなのであるが、アレックスは次に現れたテイちゃんによって、次のように説明される。

なんでこんなふうに通訳みたいにしているかというと、彼の喋り方が少し「普通」の人と違う。 まあ普

［8］　ディディ゠ユベルマンによれば、フロイトに大いなる影響を与えたジャン゠マルタン・シャルコーは、ヒステリーの患者、とりわけ美しい患者を選び、ヒステリーの発作を観衆の目前に晒した。ヒステリーのスペクタクル性が獲得されたのだ。「呪縛の相互作用が定着したのだ、すなわち、「ヒステリー」の映像を飽かず求め続ける医師たち――従順に身体の演劇性を獲得していくヒステリー患者たち。こうしてヒステリーの臨床医学はスペクタクルになった」（ディディ゠ユベルマン 1990: 17）。
　こう考えれば、本シーンは、女性たちの発する「ノイズ」である以上に、当時死の病であったHIV／エイズあるいは、HIV陽性者を《S／N》においてパフォーマンス化することへの反省／再帰的視点ともとれ、非常に重要である。しかし、この問題に関しては長くなるため別稿に譲ることとする。

通と言っても、いま僕が喋っている言葉を誰が「普通」って決めたのか知らないけれども、でもとりあえず彼は耳が聞こえない。だから僕たち「普通」の人の口の動きとか体の動きを真似て、彼自身のコミュニケーションの方法を発明してきた。

アレックスは「喋り方が少し普通の人と違う」ため、「普通の人の口の動きとか体の動きを真似て」いたというのだが、そのことをシーン5では「今まであなたが発する音声によって課せられた私のノイズ」と表現していると意味づけることができるのである。またオープニング・トークではテイちゃんに説明される客体であったアレックスが、シーン5では自ら「自分の＊＊／あなたとの＊＊」を「発明するのだ」と宣言し、「ノイズ」を「解放」する。

アレックスのこの発話は異なったテーマを包含したものとしても受け取ることができる。シャルガフの引用および、トライクラーの引用にみられるような「言説の流通と禁止」のことである。すなわちシャルガフは「セイレーン」という世論を操作する何かの力 (conspiracy of science) を告発し、トライクラーはそれをHIV／エイズの言説の流通」へと結びつけている。したがって、アレックスの発話行為は少なくとも①自分自身の「喋り方」の問題と、②社会における言説の沈黙と流通という二重の意味をもつことになるのである。

以上に示した二つの引用は、引用外の部分と整合的な関係を保ちながら、かろうじて一つの筋の通った意味伝達を可能にしていることがわかるだろう。この筋道だったテーマを、ひとまずプロット1として「言説の流通と禁止」と名づけておき、次の引用についてみていくことにしよう。この二つめのプロットは、一つめのプロットと絡みながら、《S／N》を織りなしてゆく要素となるものである。

もう一つの引用の例として、シーン4から5にかけて、壁状の舞台装置に投影されるミシェル・フーコーの「生の様式としての友情について」（フーコー1987）の引用を取り上げたい。このテクストは、同性愛的関係は、「形をもたぬ関係」を「発明」しなければならないと述べているものである。引用部分は以下のとおりである（表2・2引用A［＠六三頁］）。

彼らは、いまだに形を持たぬ関係を、AからZまで発明しなければなりません。そしてその関係とは友情なのです。言いかえるならば、相手を喜ばせることができる、一切の事柄の総計なのです。（ダムタイプ・WOWOW 1995）

▼ **プロット2——「関係性の発明」**

私は、性行為そのものよりも同性愛的な生の様式の方が、遥かに同性愛を人々にとって「当惑させるもの」にしているのだと思います。（ダムタイプ・WOWOW 1995）

制度的諸コードは、制度内にショートを引き起こし、法や規則や慣習のあるべき所に愛を持ちこむ、こうした諸関係を合法化することができないのです。（ダムタイプ・WOWOW 1995）

次にやってくる問いをいかにひとつのゲームを発明するのか？（ダムタイプ・WOWOW 1995、傍点は筆者）

フーコーの引用で使用される「発明」という言葉は、オープニング・トークの最初の場面でも使用されている。オープニング・トークは数人のパフォーマーが対話を行う場面で構成されるのだが、そのなかの一人で、ろう者のアレックスが四つん這いになって、両手をヒールの高い靴に突っ込んで、声をあげながら踊っている場面で始まる。そしてアレックスがティちゃんに「男と女で踊るものだから、一人で踊るのは難しい」と聞き取りにくい声で述べたことを、HIV陽性者でゲイのティちゃんが聞き取りやすい京都弁で繰り返す。このオープニング・トークにおけるアレックスのハイヒールを両手にはめたダンスや「タンゴは男と女で踊るもの」という慣習への言及は、異性愛のカップルが前提とされる社会の隠喩であるといえるだろう。

このセクシュアリティを媒介とした関係性の問題は、シーン2でさらにはっきりと示されることになる。

次のシーン1「進化／発明、〈EVOLUTION/ INVENTION〉」（傍点は筆者）では「人間はつねに存在したのではなく、いつまでも存在するわけでもない。ならば、発明せよ」（傍点は筆者）というテクストが壁状の舞台装置に投影される。

次にシーン2の対話の場面においてオープニング・トークにも登場したピーターが「メイキング・ラブとラブソングのラブは同じラブ」だが、エイズの時代である当時は「ラブやセックスの話」をすることが複雑になってきていることを指摘する。そして「現在のラブソングはどうなってる、そして未来のラブソングはどうなっていくでしょう」と問いかけると、テイちゃんが現われ、次のように言う。

今までのラブソングは男の人が女の人に、「きみは綺麗だ、僕のものになって」というのか、逆に女の人が男の人に「あなたが好き、あなたのものになりたいわ」というのが、ほとんどと違う。

このように、テイちゃんは、「今までの」ラブソングに典型的な、男性が女性を所有する異性愛男女の関係性を指摘し、ゲイもレズビアンも今までの文化がつくりあげてきた異性愛男女の「ラブソングのパターンを真似しようとしている」と述べる。そしてテイちゃんは自分が八年前にHIVに感染したときのことを述懐し、当時「はじめてのセックスパートナー」とのセックスのときに「信頼関係とHIVのリスクをはかりにかけてた」と言う。つまり「昔のラブソングのパターンにこだわる」あまりにセイファー・セックスを怠っていたことが感染の原因だったと語る。「コンドームを使ったセックスは愛のないセックスだ」というような昔のラブソングのパターンにこだわれば、HIV感染のリスクは非常に高くなってしまう。

セックスワーカーとして登場するブブは、初めて体を売ったと感じたのは、結婚していたときだと話した。ブブはそのときに泣いたが、涙の意味はあとになって考えると、あまりセックスをしたくなかったのに夫がそれに気づかず、自分もそれを言えなかったからであり、自分たちがそのような「関係性」しか築けなかったことを知ったからだと述べる。ピーターが問題提起した、エイズの時代以降のラブソングのあり方とは何かという問いかけは、テイちゃんやブブが述べたような固定化されたカップル間の関係性を批判し、新しい仕組みを模索することなのではないだろうか。だとすれば、オープニング・トークでのアレックスの「タンゴは男と女で踊るものだから」という言及は、普遍化された異性愛の関係性を暗に示しているともいえる。

そして、シーン2の最終部分で変身し終えたテイちゃんが、リップシンク（いわゆる口パク）で歌う歌『people』にも、他者との関係性のただなかにある自己というものが呈示されている。

筆者が注目するのは、「But first be a person / Who needs people. (でも一番に、人びとが必要な人でいて)」という歌詞だ。その前の歌詞では、恋人になった人びとが「完全」になり、もはや飢えや乾きがないにもか

かわらず、恋人以外の「人びと」をも必要とすることを述べていると考えられるからだ。ここに描かれる関係性は、所有／被所有関係である「古いラブソング」の恋人のあり方とは異なると考えられる。

前述したフーコーの「彼らは、いまだに形を持たぬ関係を、AからZまで発明しなければなりません」（フーコー 1987、傍点は筆者）という引用が、「関係性の発明」という《S／N》における一つの体系的なテーマを形づくっているのである。そして、この「関係性の発明」は「コミュニケーションの発明」でもある。

フーコーのテクストの引用のあと、シーン5の「カミング・アウト（COMING OUT）」では、前項で引用した、アレックスの「あなたが何を言っているのか分からない。でもあなたが何を言いたいのかは分かる。私はあなたの愛／性／死／生に依存しない。「あなたと」の愛／あなたとの性／自分の死／自分の生を発明するのだ」という言葉が述べられる。「あなたと」という言葉と「自分の」という言葉が使用されていることから、これは新しい自己の創出でもあり、関係性の発明でもあると読み取れる。そして、その後シーン6では、白いシャツを着た男性と女性が、自分の腕に傷をつけ、傷口を合わせるというシーンがある。本シーンでは実際に肌を傷つけているわけではないものの、傷口を合わせるという行為により、象徴的に男女の「関係性」について言及しているといえるだろう。シーン6のこの場面は「血の交換（BLOOD EXCHANGE）」という場面であり、男女の行為が中心になっていることにも注目したい。

以上のことから《S／N》でのフーコーの引用は、作品内で先行するテクストと、後続のテクストとを関連づけながら配置されていることがわかる。つまり「関係性の発明」という統合された主題のなかでテクスト同士もまた関連づけられて配置されたと考えられるのである。

▼プロット1とプロット2の関係と作品構造

ここまで《S／N》における引用部分が、非引用部分と関連づけられながら、プロットに沿って構成されていることを確認してきた。ここでは、プロット1とプロット2の関連について考察していくこととする。

プロット1およびプロット2は、両プロットが重なり合って展開することも少なくない。たとえば、オープニング・トークのアレックスは両手にはめた男女の靴から、異性愛の関係性（プロット2）を示す。それと同時にアレックスの「喋り方が少し普通の人と違う」ため、「普通の人の口の動きとか体の動きを真似て」いたというテイちゃんの指摘により、「言説の流通と禁止」（プロット1）という要素が、プロットに加わることになる。プロット1とプロット2の重なり合った展開は、シーン5に引き継がれる。シーン5でアレックスは、オープニング・トークでの会話に示されるとおり、自分自身にできるコミュニケーションをしていなかったことを、「今まであなたの＊＊／あなたの体の動きを真似て」おり、自分自身のノイズ」として表現している。そして自ら「自分の＊＊／あなたの＊＊」を「発明するのだ」と宣言し、自分自身のやり方で発話を行う。これはシーン5でアレックスも言っているとおり、「ノイズ」を「解放」することであり、「言説の流通と禁止」のプロットの一部であることが確認できる。アレックスが述べたことは、言説として流通するはずのないノイズを、禁止することなく故意に氾濫させるということであると同時に、アレックスは「あなたとの＊＊を発明するのだ」と述べていることから、「関係性の発明」（プロット2）にも関連していると考えられる。また、シーン2のブブの会話からは、「セックスをしたくない」と言えなかったこと（言説の禁止：プロット1）が元夫との「関係性」の問題（プロット2）であったことが示される。

そして、《S／N》には類似シーンが二回登場し、後のシーンは先のシーンの発展形態をとるという作品構造をとっている。

前述したが、シーン1とシーン6では同じように規則的な「ピッ……ピッ」という音声が流れ、照明も同様に、明滅する。しかしシーン6では、シーン1と異なり、壁の上にいるアレックスと数人のパフォーマーが舞台装置の壁の上で腕を頭の上で組んで、口を開けたままでいる。ほかの登場人物は下着をすべて脱ぎ捨てて、壁のような舞台装置から、片手を挙げて後方へダイブしていくのである。第1節で筆者は境界線上を意味する「オン・ザ・ボーダー」が《S／N》のアイデアとしてあり、それが白い壁のような舞台装置に結実したことを述べた（小山田徹へのインタビュー二〇一三年四月二日）。このシーン6において、境界線を表す舞台装置の上を左右に水平移動していたパフォーマーが、その境界線を越え、上下運動を行うように舞台装置上部から落ちる演出は重要な意味をもっていると考えられる。

舞台装置から落下するという演出の前、シーン5の最終場面では、アレックスが補聴器をマイクに近づけてノイズを溢れさせる。これはプロット1の「言説の流通と禁止」に関するクライマックスとして捉えることができるだろう。また、プロット2ではシーン6冒頭で男女のパフォーマーがお互いの腕に傷をつけ、傷口を合

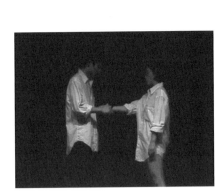

図2・3　シーン6：血の交換をおこなうパフォーマーたち
（《S/N》記録映像より）

わせるという演技を行う（図2・3）。これがプロット2の「関係性の発明」のクライマックスであると考えられる。このような各プロットのクライマックスのあと、パフォーマーが境界線上を意味する壁状の舞台装置の上から落下するのである。このパフォーマーの平行運動から水平運動への変化については次項で取り上げる。

以上に示したように、《S／N》の二つの異なるプロットは相互に絡み合いながら作品全体を構成している。そして相互に関連づけられたプロットは繰り返され、プロット1と2ともに、パフォーマーたちが舞台装置から落下するその演出前のシーンでクライマックスを迎えるのである（表2・2）。このパフォーマーの落下シーンこそが後述するように重要な意味をもっており、またその後の場面は、何らかの始まりを予感させるものでもあることを先に指摘しておきたい。

▼ 新しい世界へようこそ──サブ・プロットに沿って

これまで、プロット1、2とその関連性について説明してきたが、このほかに《S／N》には「旅」そして「新しい世界」のイメージを喚起するサブ・プロットが存在する。《S／N》ではすべてのプロットの進行に旅のイメージが伴っており、テイちゃんがプロット自体を先導するような働きをする。シーン2以降、ドラァグ・クィーンのショーを行なったあと壁の向こう側へダイブしたテイちゃんは、キャビン・アテンダントの格好でパフォーマーの一人として再び現れる。先述したように、境界線を意味する壁状の舞台装置から落下するという演出は、「旅」や「軟着陸」のイメージを含むサブ・プロットによって支えられている。小山田徹は、「アテンドするとか、軟着陸してサバイバルする」という構想が、《S／N》創作段階では間違いなくあったと述べている（小山田徹へのインタビュー 二〇一三年四月五日）。

パフォーマーたちによる壁の向こう側へのダイブは、シーン6における演出であるが、テイちゃんは、シーン2最終場面ですでにそれを果たしており、作品のなかで先進的な位置づけにあると考えられる。まずシーン3の冒頭に旅と国境（つまり境界線）を象徴するパスポート・コントロールが出現する。次に「テイちゃん」はシーン3でキャビン・アテンダントの格好をして救命胴衣の説明を行う（図2・4）。その後、シーン4では「私を亡命させて！」というテクストが舞台装置に投影され、シーン7の最終場面でテイちゃんは全裸でゴムボートに乗って手を振るのである。

キャビン・アテンダントとしてのテイちゃん（古橋）が作品世界において「アテンド／同伴する」という立場にあることは、シーン6において、シーン2のテイちゃんにつづいてほかのパフォーマーが舞台装置の上からダイブし、境界線を越えることからも明らかであり、小山田が述べる創作段階の構想をみてとることができる。また、シーン7で救命ボートに乗って手を振るテイちゃん（図2・5）の姿には、軟着陸したのち、かろうじて救命ボートへ乗ってサバイバルするという意味を読みとることができるだろう。この救命ボートのシーンでは、同時に、パフォーマーのブブのヴァギナから旗が出てくるというパフォーマンスが行われるが、当初、舞台装置に射精の瞬間を投影するというアイデアもあったという（高嶺格へのインタビュー二〇一〇年一二月二八日）。これらの二つのアイデア、すなわちどちらも性器から何かが出てくる点に、何かの誕生を予兆させるものである。池内が指摘するように、ブブによるパフォーマンスが「生命を生み出す源泉として」の母性的なものの力といった、象徴的文化的意味づけを担うヴァギナの一種の神聖化」（池内2008: 23）と受け取られる可能性もあるが、筆者はパフォーマンス最終場面において出発と誕生のイメージを匂わせるものであると考える。それは、舞台装置からの落下という演出によって強調される越境性やサバイバルした先の

表2・2　プロットに沿った引用部分・非引用部分の組み合わせ（筆者作成）

	プロット1： 言説の流通と禁止	プロット2： 関係性の発明	サブプロット： 境界線と新しい世界
シーン0		非引用部分（テイちゃん台詞）	非引用部分（アレックス動き）非引用部分（アレックス台詞）
シーン1	引用D（投影テクスト）	引用A（投影テクスト）	
シーン2	引用B（投影テクスト）／非引用部分（テイちゃん台詞・ピーター台詞）	非引用部分（テイちゃん台詞・ブブ台詞）引用E（テイちゃんがリップシンクする歌曲）	
シーン3			【パスポート・コントロールの出現】テイちゃんがキャビン・アテンダントの姿で救命胴衣の説明を行う
シーン4	引用L（パフォーマーの動き）	引用A（投影テクスト）	投影テクスト「私を亡命させて」
シーン5	非引用部分（アレックス台詞・動き）	引用A（投影テクスト）非引用部分（アレックス台詞・動き）	
シーン6（シーン1の発展型）		非引用部分（パフォーマー動き）	
シーン7			テイちゃんが全裸で救命ボートに乗って手を振る

引用元は以下のとおり（再掲）

A：著書：ミシェル・フーコー「生の様式としての友情について」（日本語訳：『同性愛と生存の美学』（増田一夫［訳］、哲学書房、1987）所収）

B：著書：ポーラ・A・トライクラー「意味の伝染病」（日本語訳：『エイズなんてこわくない──ゲイ／エイズ・アクティヴィズムとはなにか？』［田崎英明［編］、河出書房新社、1993）所収）

C：著書：デレク・ジャーマン『エドワードⅡ──QUEER』（日本語訳：北折智子［訳］、アップリンク、1992）

D：著書：エルヴィン・シャルガフ「セイレーンの歌」（日本語訳：山本尤・伊藤富雄［訳］『未来批判──あるいは世界史に対する嫌悪』、法政大学出版局、1994、所収）

E：歌曲：ボブ・メリル『People』（歌：シャーリー・バッシー）（録音年不明）

F：歌曲：ジョセフ・M・ラカジェ『Amapola』（歌：ナナ・ムスクーリ）（録音年不明）

G：パフォーマンス：カレン・フィンレー「欲望の恒常的状態」（1987）

H：パフォーマンス：キャロリー・シュニーマン『胎内スクロール』（1975）

I：古橋悌二の過去のドラァグ・パフォーマンス（公表年不明）

J：ブブ・ド・ラ・マドレーヌの過去のパフォーマンス（公表年不明）

K：ダムタイプの過去のインスタレーション《LOVE/ SEX/ LIFE/ MONEY/ DEATH》（1994）

L：著書：ジョルジュ・ディディ＝ユベルマン『アウラ・ヒステリカ──パリ精神病院の写真図像集』（日本語訳：谷川多佳子・和田ゆりえ［訳］、リブロポート、1990）

新しい世界を予感させるものとして、本作品に重要な意味を与えているると思われる。

要約すれば、テイちゃんはシーン2以降、作品世界で先進的な位置（アテンドするという立場）に立つようになる。そしてアテンドするテイちゃんが主導するサブプロットと関連づけることで、境界線を意味する壁状の舞台装置の上からのパフォーマーの落下という演出の重要性が浮かびあがってくる。シーン2とシーン6ではパフォーマーが脱衣し壁の上から落下するという相違点がみられるものの、照明や音楽、そして演出に類似点もみられることから、後者は前者の発展型としてみなすことができる。このように、《S／N》は類似シーンの繰り返しや反復、前シーンの発展型の形式をもっているのである。

4　《S／N》の中心としての古橋悌二

ここまでの論証により、《S／N》が脈絡のない引用の束ではなく、ある点からみれば一貫した構造を備えたものであることが明らかとなった。しかし構造があるとはいえ、そこにすべての引用を統合するものを読み込むのは早計であろう。

図2・4　シーン3：キャビン・アテンダント姿のテイちゃん
（《S/N》記録映像より）

東浩紀は、「オタク」たちのゲームやアニメにおける消費のあり方を読み解くことによって日本文化を分析している。東は、各作品の背後にある共有される世界観、すなわち「大きな物語」が通用しなくなった現代日本の文化を指摘している。このような現代の状況下では、「作品はもはや単独で評価されることがなく、その背後にあるデータベースの優劣」（東 2001: 53）で測られる。東によると、データベースとは、過去のアニメやゲームの設定や世界観といった情報の断片の集積のことである。東は、現在では「大きな物語」といった深層構造が表層を決定するのではなく、受容者自身が物語の設定の背後にあるデータベースによって、いくらでも違ったように読み込むことができるという。

たしかに、《S／N》の背後にあるデータベースの存在は否定できず、受容者によって独自の物語を読み込むことはいくらでもできるだろう。たとえば《S／N》最終場面のブブ・ド・ラ・マドレーヌがヴァギナから万国旗を出すシーンは、一般的には女性ストリッパーたちの演技を想起させるが、観客によってはパフォーマンス・アーティストのキャロリー・シュニーマンが《胎内スクロール》で、ヴァギナから批評家の言説を引っ張り出すシーンを思い起こすかもしれない。前節で述べたように池内靖子はそこに「フェミニスト・パフォーマンスの系譜」を読み込んだわけである（池内 2008）。

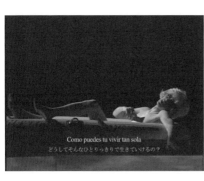

図2・5　シーン7：救命ボートに乗るテイちゃん
（《S/N》記録映像より）

第 2 章　《S/N》の作品構造

しかし、筆者によるパフォーマンスの創作過程の調査をふまえれば、《S／N》の構造は古橋自身へと帰せられる可能性が大きいことをここでは指摘したい。ダムタイプ・メンバーの高谷史郎は、新聞記者の岩川洋成によるインタビューのなかで、古橋が《S／N》を「仕切らせてくれへん？」とメンバーに申し出たと証言している。

僕に仕切らせてくれへん？ ダムタイプの高谷史郎は「S／N」の制作に際し、古橋悌二がそう言ったことを覚えている。「なんでこんなことを言うねやろ」と思ったから、古橋のエイズ発症を知る前だったはず。「なんで」と思ったのは、誰かが全面的に「仕切る」というスタイルはダムタイプが意図して避けてきたことだからだ。なのにそう言ったのは、新作に込める明確なメッセージがあったからだろう。

（岩川 2006）

このインタビューからも、古橋の作品創作への関与の大きさと中心性が推測できる。

5　結　語

《S／N》における引用は、非常にシンプルに、《S／N》が同時代や過去の著作、パフォーマンスとの関係のなかで存在することを示しているようにみえる。具体的にいえば、《S／N》では複数のプロットに沿って引用部分と非引用部分が組み合わさりながらまさに織物のように作品が構成され、それらのプロットに

沿って類似部分が反復、発展するという構造をもっていた（表2-2）。さらに、サブ・プロットでは、1、2のプロットに沿って主にパフォーマーのティちゃんがキャビン・アテンダントの格好をして、「フライト」や「軟着陸」といったイメージを付け加えていた。プロット1および2のクライマックスのあと、境界線を意味する壁状の舞台装置からパフォーマーが落下するという演出は、国境を越えるフライトと重ねられているといえよう。このように、本章では、《S/N》の引用部分が脈絡なく継ぎ木されているのではなく、一貫した作品の構造に沿って存在していることを明らかにした。さらに、創作過程に関するインタビューによって、古橋悌二自身が《S/N》創作に中心的に関わっていたことが判明したことから、作者の特権性を否定するような多数の引用が存在していたとしても、遡及的にそれらの引用を統合する存在としての古橋悌二を想定することができるのである。

最後に、本作品構造分析を行うにあたって、古橋悌二の以下の言説は、非常に示唆的であった。

AIDSに対する人々の反応は最終的に二種類に分かれるような気がします。やはり旧態のコミュニケーションの図式にあくまで留まって、あたかもこれが深刻な問題のように振舞うか、もしくはこの進化した、ある程度の危険を伴う、未知の人間関係の実験室に、生まれてこのかたこれが自己を規定する枠組みだと思っていたものをかなぐり捨てて飛び込んでいくかです。（古橋 2000: 84）

関係性、というのはコミュニケーションの仕方のことでもある。そしてアンソニー・ギデンズがいうように、アイデンティティは再帰的（reflexive）であり他者との関係性のあり方に依存し、それによって規定され

る。「自己を規定する枠組み」（＝アイデンティティ）を「かなぐり捨てて」、「飛び込んでいく」、「未知の人間関係の実験室」こそ、古橋の想定する境界線を越えた新しき世界なのであろう。

社会と関与する芸術としての《S/N》

第2部

第3章
一九九〇年代日本におけるHIV／エイズの言説と
古橋悌二の〈手紙〉

本章では、《S／N》創作に欠かすことのできなかった、一九九〇年代京都市左京区でのHIV／エイズをめぐる社会／芸術活動について概観したあと、そのコンテクストであった一九九〇年代の日本におけるHIV／エイズをめぐる言説分析を行う。この一連の考察によってこそ、《S／N》がなぜあのような形でアートによる社会への介入の実践を試みるものとして創作されることが必要であったのかが明らかになるのである。

1　《S／N》周辺──一九九〇年代京都におけるHIV／エイズをめぐる社会／芸術運動

一九九二年一〇月、古橋悌二は自身がHIV陽性であることを友人たちに《手紙》で知らせた。その手紙については第3節で詳述するが、その後、《S／N》創作と同時並行的に、京都市左京区で古橋の友人たちによる、HIV／エイズをめぐる活動が始まった。筆者はこの活動の契機がHIV／エイズであったとしても、広くジェンダー／セクシュアリティをめぐる構造的問題を扱うものであったと考えているが、本書では「HIV／エイズをめぐる社会／芸術運動」と呼称する。この運動は芸術関係者と共に「ゲイリブ（art scape）」[1] を拠点に繰り広げられた。アートスケープは吉田山麓にある二階建ての木造日本家屋であった。家賃は高くなかったが、初期は小山田徹（ダムタイプ（当時）、現京都市立芸術大学教授、松尾惠（ギャラリスト）、泊博雅（ダム（演劇プロデューサー（故人）、鬼塚哲郎（活動家（当時）、現京都産業大学教授、元MASH大阪代表）[3]、遠藤寿美子タイプ（当時）、現成安造形大学教授）、南琢也（アーティスト、DJ）が共同で出資し、維持していた。[4] また、アートスケープは《S／N》のシーン1で使用された裸の胸像の映像が撮影されるなど、撮影スタジオとしても機能したようだ（松尾惠へのインタビュー二〇一三年七月二六日）。

一九九〇年代京都市における社会／芸術運動のうち、これまでに明らかになっている諸活動を列挙すると、

P：AIDS Poster Project）」（以下、APP）、エイズ・セックス・セクシュアリティをテーマとしたクラブイベHIV／エイズに関するポスターやリーフレットを制作する団体「エイズ・ポスター・プロジェクト（AP

ント「クラブ・ラヴ（Club Luv+）」、女性のためのダイアリーを制作する「ウーマンズ・ダイアリー・プロジ
ェクト（Woman's Diary Project）[5]」（以下、WDP）、一九九四年横浜における第一〇回国際エイズ／STD会議
への参加や京都大学YMCA会館を使用した「ウィークエンド・カフェ（Weekend café）[7]」が存在した。また、
アーティスト・グループとして「BEST ADULT[6]」、「The OK Girls[7]」、「THE BITERS[8]」が結成された（椿ほ

[1] たとえば、現在MSM（Men who have Sex with Men：男性間で性行為を行う男性）に対するHIV／エイズ予防啓発団体「M
ASH大阪」代表を務める鬼塚哲郎は、一九八八年、京都でレズビアン団体「れ組スタジオ・東京」と大阪のゲイ団体「大阪ゲ
イ・コミュニティ（OGC）」が共催した討論会で初めて「ゲイ・リブの運動」と出会う。OGCの周囲には「ウーマン・リブ
の流れをくむバリバリのアクティビスト」が存在し、エイズ予防法案に反対する運動を繰り広げていた（鬼塚 1996: 125）。
アートスケープは、一九九二年、アーティストやギャラリー経営者、演劇プロデューサーの共同出資によって運営費を捻出し、
企画持ち込み型の共同オフィス兼レジデンス（短期滞在型施設）としてスタートした。当初はアートセンターとしての性格が強
かったが、エイズ関連の活動が加わり「様々な幅のある活動体として」コミュニティセンターとしての性格を濃くしていった
（脚注[4]参照）。アートスケープは、二〇〇一年から「ノード」として、体制を新たにして引き継がれ（あかたちかこへのイ
ンタビュー 二〇一二年九月）、共同運営のスタジオ、レジデンスとして運営されていたが、二〇一八年に取り壊されている。

[2] MASH（Men and Sexual Health）大阪は大阪市北区堂山町に位置する、HIV／エイズ予防啓発団体である。一九九八年四
月に創設された。MASH大阪の目的は、大阪地区のゲイやバイセクシュアル男性（MSM＝Men who have Sex with Men）
に対し、HIV／STDの感染を予防するために働きかけ、かれらのセクシュアル・ヘルス（性的健康）を増進させることであ
る。

[3] 展覧会「LIFE with ART 受けとめ、そして、渡す人」（京都精華大学ギャラリーフロール、二〇一〇年九月二四日～一〇月
二三日）におけるパネル「アートスケープ」からの引用。

[5] 「Women's......」と表記されることもあるが、プロジェクト創始者の鈴木洋子が「ウーマンズ」と発音しているため本書ではこの
ような表記とした。

[6] ダムタイプ《S／N》プロジェクトに参加していた砂山典子、薮内美佐子、高嶺格の三名によって一九九三年に結成された（椿
ほか 2019: 36）。

か 2019）。筆者は二〇〇七年よりこれらの社会／芸術運動に関わった人びとへの聞き取り調査および資料調査を行なっているが、その多くは、芸術的活動と社会的活動をとりたてて区別して考えてはいないようだった。

これらの運動の展開の歴史は以下のようなものである。まず、一九九二年一〇月一一日、古橋悌二がHIV感染を友人らに〈手紙〉で知らせると、古橋の周囲の人びとは、古橋を支援するために猛烈な勢いで情報収集を始めた。しかしそれだけでは自分たちが必要としている情報を入手することは困難だったため、海外を訪れる機会のあった者は、「現地のエイズ団体を訪ねて手に入る限りのパンフレットやポスターを持ちかえった」（ブブ・ド・ラ・マドレーヌ 2007）。そして、古橋の〈手紙〉から五か月後に《S／N》の為のセミナー・ショー》（一九九三）が上演された。《S／Nの為のセミナー・ショー》とは、《S／N》のプロトタイプであり、そこでは観客を巻き込んで議論が行われた。この作品上演前後の比較的短期間に、京都市左京区を中心としてアーティストが多く参与する各プロジェクトが誕生した。

APPは、一九九二年末に始まった。鬼塚哲郎、小山田徹、ヴォイス・ギャラリーでアルバイトをしていた張由起夫（アーティスト）や、木村俊郎（アーティスト、きむらとしろうじんじん）、雨森信（現 Braker Project ディレクター）、伊藤存（京都市立芸術大学准教授）らが加わり、多岐にわたる活動を行なった（椿ほか 2019）。APPは世界のエイズ・ポスターを収集するほか、HIV／エイズをめぐるポストカードやリーフレットの制作・配布を行ない、ポスター展も行なった。また一九九四年に横浜で開催された第一〇回国際エイズ／STD会議においてもシンポジウムやクラブパーティを企画した。一九九四年九月一四日から定期的に、京都市神宮丸太町駅構内にあるクラブメトロにてクラブパーティ、「クラブ・ラヴ」を開催する。もともとギ

ャラリストの松尾恵が主催していたダンス・パーティーが端緒になったこのパーティーは、エイズ、セックス、セクシュアリティをテーマとして二〇〇〇年七月まで毎月第一木曜日に開催され、平日にもかかわらず、毎回一〇〇人を超える観客でにぎわったという。[9] 京都大学近くにつくられたウィークエンド・カフェは、一九九三年一二月二四日〜一九九六年まで、ダムタイプのメンバーであった小山田徹と、京都大学地塩寮の寮生であった佐藤知久および阿部大雅が、寮の付属施設「京都大学YMCA会館」にて始めた喫茶店である。コーヒーと紅茶は一〇〇円、缶ビールとグラスワインは三〇〇円、つまみは無料など安価で飲食物を提供し、ボランティアによって切り盛りされていた。[11]

そして女性のための手帳をつくるWDPは鈴木洋子が《Ｓ／Ｎ》における女性の表象に触発されたことを[12]契機に、アートスケープにいる数人に声をかけたことから、一九九五年末に始まった。これは、日本にはま

［7］ダムタイプ 《pH》 出演のパフォーマー、砂山典子、田中真由美、薮内美佐子の三名によって一九九二年に結成された（椿ほか 2019: 52）。

［8］ブブ・ド・ラ・マドレーヌ、コニョスナッチ・ズボビンスカヤ、ハスラー・アキラによって結成された（Mézil 1998: 220）。

［9］松尾はダンス・パーティを行う動機として「AIDS POSTER PROJECT」の、今後のための金集めと、それから話のできる場をつくるっていうこと。結局ダンス・パーティにする話がしにくいっていうのがあるんだけど、それが解散した後に、あっちこっちにその話ができる場所があるというのがいいのではないか」と述べている（エイズ・ポスター・プロジェクト 1994: 12）。

［10］展覧会「LIFE with ART 受けとめ、そして、渡す人」（京都精華大学ギャラリーフロールパネル、二〇一〇年九月二四日〜一〇月二三日）におけるパネル「クラブ・メトロと Club Luv+」からの引用。

［11］展覧会「LIFE with ART 受けとめ、そして、渡す人」（京都精華大学ギャラリーフロールパネル、二〇一〇年九月二四日〜一〇月二三日）におけるパネル「ウィークエンドカフェ」からの引用。

第3章　1990年代日本における HIV ／エイズの言説と古橋悌二の〈手紙〉

だなかった「女性」のためのダイアリーをつくるというコンセプトをもつもので、ドイツのフェミニストたちが作成していたダイアリー『Emma』から着想を得た（鈴木洋子へのインタビュー二〇一六年一〇月二日）。

またこのWDPは、「女性のための」プロジェクトだと銘打ちながらも、異性愛男性やゲイ、トランスジェンダーもつくり手および買い手として関わっており、決して特定のアイデンティティに閉じていなかったということも興味深い（竹田 2013）。

スウィートリー（SWEETLY: Sex Workers! Encourage, Empower, Trust and Love Yourselves!）は、セックスワーカーの当事者団体である。第一〇回国際エイズ／STD会議開催中にブブ・ド・ラ・マドレーヌが国際的なセックスワーカーの団体があることを知り、一九九五年一二月に友人たちと共

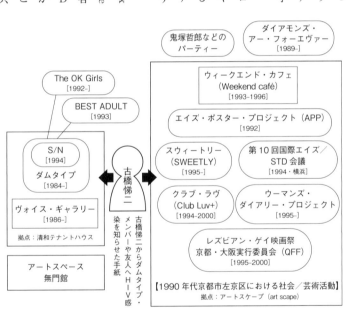

図3・1　1990年代京都における社会／芸術運動　概念図（筆者作成）

第2部　社会と関与する芸術としての《S/N》

に、当事者を中心としたグループを立ち上げた（椿ほか 2019）。

レズビアン・ゲイ映画祭京都・大阪実行委員会（QFF）は鬼塚哲郎が古橋悌二の葬儀の場で「東京国際レズビアン＆ゲイ映画祭（現レインボー・リール東京──東京国際レズビアン＆ゲイ映画祭）」を関西でも開催することを提案し、発足したものである（椿ほか 2019）。

このほかにも、音楽を背景に、写真とテクストで構成されたスライド・ショーの形式をもつアート作品の制作、上映も行われた。

これらのプロジェクトは、ときに共通のメンバーを含みながら、互いに連動して進められた。さらにクラブ・ラヴやウィークエンド・カフェなど、多くの人びとが集合する性質をもつ試みは、各メンバー同士の交流を生み出し、新たな関係性が結ばれることになった（山田創平へのインタビュー二〇〇八年二月八日）。また、これらの社会／芸術運動に関わった人びとがトランスジェンダー、レズビアン、ゲイ、異性愛女性、異性愛男性などさまざまなジェンダー／セクシュアル・アイデンティティをもっていたことは特筆すべきことである（あかたちかこへのインタビュー二〇一一年九月）。これらの活動をわかりやすくまとめたものとして図3・1を参照していただきたい。

[12] 鈴木洋子は《S／N》上映後のトークにて、鈴木の質問に古橋が答えた《S／N》で女性が苦しむ姿を表した言葉（『メモランダム』一九〇頁所収）に触発され、「それは彼の表現方法であって、私が伝えたいことは私がやれば良い」と思い、WDPをはじめたのだという（鈴木洋子へのインタビュー二〇一六年一〇月二日）。

2 一九八〇年代後半～一九九〇年代のHIV／エイズの言説と「カミング・アウト」

それでは、一九九〇年代京都における社会／芸術運動をはじめとする《S／N》の置かれていた社会的コンテクストはどのようなものだったのだろうか。この点を明らかにしていくうえで、筆者は言説分析という社会学の手法を用いた。言説分析は、当該の事象が日本の行政やメディアによってどのように語られてきたかという、歴史的資料を用いた分析手法の一つである。HIV／エイズをめぐる言説に関する研究は、人類学、社会学、保健社会学、メディア研究の分野で行われている（宗像 1991、1992、PRC（患者の権利検討会）企画委員会・技術と人間編集部 1992、池田 1993、宗像ほか 1994、Miller 1994、新ヶ江 2005、本郷 2007）に加え、筆者は厚生労働省における「エイズ関連資料[13]」、「男性同性愛者」向け雑誌、新聞記事[14]、HIV感染者／エイズ患者の手記（平田 1993、大石 1995）、古橋悌二が一九九二年一〇月に友人らにHIV感染を知らせた手紙（以下、〈手紙〉と表記）（ダムタイプ 2000、佐藤 2007）などを一次資料として用い、分析を行なった。

▼「エイズ・パニック」と「男性同性愛者」の不在

第1章でも触れたように、一九八〇年代米国のアート・コミュニティとマイノリティのコミュニティはHIV／エイズによってかなりの打撃を受けた。レーガン大統領率いる政府の施策は遅れ、「アクト・アップ（ACT UP：AIDS Coalition to Unleash Power）」や「ゲイ・メンズ・ヘルス・クライシス（GMHC：Gay Men's

「Health Crisis」などの団体による社会運動が盛んに行われた。

日本での最初のエイズに関する報道は米国と同様、一九八一年であるが（新ヶ江 2013: 53）、記事は小さくその後二年間はほとんど登場しなかった。NHKのテレビニュースの報道量は一九八三年に二九回、八四年に一一回と、ここまでは多くないが、一九八五年には六〇回、一九八六年は六六回と急激に増えていった（宗像 1992: 64）。

日本政府の対策に関して、一九八三年六月一三日に旧厚生省による「後天性免疫不全症候群（AIDS）の実態把握に関する研究班」が組織され、第一回班会議が召集されている（塩川 2004: 49）。また、一九八四年九月二八日、旧厚生省は新たに「エイズ調査検討委員会」を発足させているが、当時の一般社会におけるHIV／エイズへの関心はそれほど高くはなかった。ただし、行政レベルでは、当初から「男性同性愛者」は注射による薬物常用者らとともにハイ・リスク集団[15]とされていた。しかし、「エイズ関連資料」にある「後天性免疫不全症候群（エイズ）の実態把握に関する研究報告書」（厚生省『薬務局ファイル（4）』: 350-371）の記述から、米国に代表される海外の「男性同性愛者」は性的に活発なため感染の危険が大きいとされる一方、国内の「男性同性愛者」は性的におとなしいため危険性は少ないという当時の言説の構図がみてとれる。この

［13］ 序章注［3］参照。
［14］ 序章注［4］参照。
［15］「（一）男性同性愛者、注射による薬物常用者、有病地由来の血液製剤輸注者、および以上のものと頻回に密接な性的接触の機会があった者　（二）以上の配偶者　（三）エイズ流行地の外国人と頻回に密接な性的接触の機会のあった者」（「後天性免疫不全症候群」（エイズ）の実態把握に関する研究報告書」厚生省『薬務局ファイル（4）』: 350-371）。

第3章　1990年代日本におけるHIV／エイズの言説と古橋悌二の〈手紙〉

構図は当時の多くのマスメディアでも同様にみられるものであった。

そのような状況のもと、一九八五年に日本人のエイズ患者第一号として海外在住「男性同性愛者」が認定されたが、調査対象の各紙においては、最小限の報道のみであった。対照的に、「エイズ・パニック」と呼ばれる一連の報道の過熱、国民の大規模な反応を引き起こしたのは女性エイズ患者／HIV感染者の事例であった（池田 1993、Miller 1994、新ヶ江 2005、2013）。

その一つである「松本事件」は、一九八六年一一月に長野県松本市で性労働に従事していた出稼ぎのフィリピン人女性のHIV感染が明らかになったことがきっかけで起こった。松本市の歓楽街では客足が途絶え、当該地区の住民に対するいわれのない噂やいじめが横行した（『読売新聞』一九八七年二月九日付東京版朝刊）。

また、一九八七年一月一七日に、神戸で日本人初の女性エイズ患者が確認されたことを旧厚生省が発表したことをきっかけに「神戸事件」が起こる。この事件に関する報道は苛烈であり、女性の顔写真や実名の無断掲載、身辺調査や火葬場の取材まで行われた（池田 1993）。この女性は根拠のないまま「一〇〇人以上と性交渉をもった」、「売春していた」と報道された（『読売新聞』一九八七年一月一八日付東京版朝刊）。さらに一九八七年二月に起きた「高知事件」は、血友病者から感染したHIV陽性の女性が妊娠、出産したことがきっかけで起こった。ここでは神戸事件のような実名の記載などはなかったものの、報道自体はスキャンダラスなトーンであったとされている（池田 1993）。エイズパニックと呼ばれるこれら三つの事件における女性の表象からみえてくることは、HIV／エイズが「普通の」家庭とは関係のない海外から、「女性」を媒体として家庭内に侵入してきたという物語である。

しかし、それに比して、不思議なほど「男性同性愛者」の報道は少ない。エイズとして認定された第一号

の患者は海外在住の「男性同性愛者」と報道され、一九九一年までは、男性同士の性行為による感染が血液凝固因子製剤（以下、「血液製剤」と表記）による感染、報道されても先にみたようなパニックは起こらず、報道の仕方も最小限かつ事務的である。このような事態の背景として、日本人の意識において「男性同性愛者」に対する偏見や差別が強くあったということがある。宗像恒次は、一九八八年に実施した「市民のエイズに対する偏見的態度と感染者の生活の質」という調査研究で、東京都民に対するアンケート調査を行なっているが、そこでの「男性同性愛者」に対する偏見と差別はきわめて深刻である。HIV感染者の属性のなかでも、「男性同性愛者」は「職を失うことがあっても仕方がない」と思っていることが明らかとなっている。また、ケースビネット法という手法を用い、女性同性愛者、男性同性愛者、異性愛者のエイズ患者に対してどのようなイメージをもっているかを問う調査分析では、「男性同性愛者」に対する人格イメージが最も悪く、血友病者に対する人格イメージが

[16] その後、本来の第一号患者は、一九八三年にエイズとは断定できないという診断が下された男性血友病者（「帝京大症例」）であったことが明らかになっている（NHK取材班 1997: 117-123、新ヶ江 2005）。この第一号患者の認定に関しては、明確でない点も多いが、本章の趣旨と異なることから詳細には言及しない。

[17] この事件をきっかけとして神戸市にエイズ相談窓口が開設されてから三日間で相談者は三一九五人、血液検査を希望した者は一〇九二人にのぼった（『朝日新聞』一九八七年一月二一日付夕刊）ことからも、パニックの大きさがわかる。

[18] ケースビネット法とは、引用論文においては、HIV感染者の感染経路などによる各ケースの状況や背景を詳しく提示したうえで、各ケースへのイメージや偏見的態度について調査をする手法である。ケースビネット法は「より投影的な方法で表面的態度より深層の態度を調査することのできる」ものとされている（荒川 1997: 750）。

81　第3章　1990年代日本におけるHIV／エイズの言説と古橋悌二の〈手紙〉

最もよいことが明らかとなっている（宗像一九九一）。つまり、これらの調査をみるかぎり、HIV感染者やエイズ患者のなかでも「男性同性愛者」という属性をもつ者に対する偏見が最も強かったことがわかるのである。

▼ 「よいエイズ」と「悪いエイズ」

女性とは異なった意味で「男性同性愛者」と対照的であるのは、血友病者のHIV感染者／エイズ患者が国家の無関心と製薬会社の不正を暴く勇敢な正義の存在としてのイメージを獲得したことが要因であるとしている（Miller 1994: 149-150）。ミラーの主張を裏づけるような言説は、一九八八年一一月五日付の『朝日新聞』朝刊の「後天性免疫不全症候群の予防に関する法律」（以下、エイズ予防法）案[20]に反対する「血友病児を持つ親の会」による以下のような言明にみられる。

「私たちも、子どもも何も悪いことはしていない。輸入血液製剤の危険性を訴えたのに、国・厚生省は何ら耳を傾けなかった。国がその責任を認め何らかの救済をすべきだ」。むろん、実際、当時は血友病者も差別の対象であった。血液製剤の導入によってQOLが著しく上昇するため、血液製剤はいわば希望の星であった。しかしながら、血液製剤に混入していたHIVによる感染が起こったことは、血友病者にとって大きな混乱と絶望をもたらしたであろうことは想像に難くない。

しかしながら、血液製剤による感染と、性行為による感染の間に分断があったことは確かである。これ

ある。事実、新聞各紙による血友病者のHIV感染者／エイズ患者の語られ方は「無垢な被害者」という論調が中心である（たとえば『朝日新聞』一九八八年三月二八日付夕刊）。

このようなイメージに関して、人類学者のエリザベス・ミラー（Elizabeth Miller）は、血友病者のHIV感[19]

の言説から、一つの典型的なレトリックがみてとれる。それは、人びとを内部と外部に分断し、常に「外部の人びと」を危険な存在とし「感染源」であるとする一方、「内部」の人びとは純粋で無垢な存在とされるというものだ。

また、エイズ予防法では、血友病者に対しては治療費・生活費補填のための「医薬品副作用被害救援基金」が提起されているが（池田 1993: 120）、性行為による感染者には何の措置もとられていない。また、HIV感染者／エイズ患者が多数の者にその病原体を感染させる恐れがあると医師が認めた場合は、その旨なら

[19] 血友病は、血液凝固因子が不足しているため、止血が困難である病気である。内出血時の痛みは耐え難く、頭蓋内出血による死亡の危険性も高い。

血友病の治療は、一九六〇年代はじめまでは輸血により凝固因子を補充することで行なわれていた。その後、凝固因子を集めてつくられる「血液製剤」の登場により、患者のQOL（Quality of Life）は飛躍的に高まった。しかし、日本では非加熱製剤の流通により、HIVが混入した血液製剤によって血友病者がHIVに感染するという事態が起こる。アメリカでは一九八三年三月に加熱製剤の認可が下りていたにもかかわらず、日本において加熱製剤が認可されたのは、一九八五年のことであった。

一九八六年九月、愛媛県在住の血友病者、HIV感染者で、実名を公表していた赤瀬範保氏ら二人は、国と製薬会社二社を相手取り、国家賠償法などによる損害賠償請求訴訟を大阪地方裁判所に起こした。同年一〇月には、東京地方裁判所でも同様の提訴がなされ、一九九六年三月二九日、和解が成立した（本郷 2007: 9-16）。

[20] この法案は一連のエイズパニックのすぐあと、一九八六年三月に旧厚生省により要綱が発表された。その後一九八七年三月三一日に法案が国会に提出され、一九八九年一月一七日に公布、同年二月一七日施行された。一九九九年四月一日「感染症の予防及び感染症の患者に対する医療に関する法律」の施行と同時に廃止となり（PRC（患者の権利検討会）企画委員会・技術と人間編集部 1992）。ところが、この法律の法案が国会に提出された時点で人権やプライバシーの観点からこの法案に問題があることが指摘されており（日本弁護士連合会 1992）、さらにゲイ活動団体、フェミニズム団体、血友病者の団体などが抗議を行なったにもかかわらず（鬼塚 1996、本郷 2007）、法案は可決された。

びに、当該感染者の居住地、氏名を都道府県知事に通報することが義務づけられているが、血友病者はその対象から除外されている（PRC（患者の権利検討会）企画委員会・技術と人間編集部 1992: 134-138）。

これらの点から、性行為による感染＝自業自得であるから仕方がない＝「悪いエイズ」、血液製剤による感染＝何も悪いことをしていない＝「よいエイズ」という差異がみられることは明らかだ。[21]両者間にみられるこのようなイメージの差異は、社会における性労働従事者や「男性同性愛者」に対する拒絶、忌避感を増長させ、感染者／患者の潜在化を招く可能性が大きいといわざるをえないだろう。

▼ 「男性同性愛者」自身による反応——カミング・アウトとパッシング

以上、一九八〇年代のメディアにおける「男性同性愛者」を含む性行為による感染者と血友病者の語られ方の違いをみてきた。以下では、一九八〇年代の「男性同性愛者」自身のHIV／エイズに対する反応をみていくこととする。一般の「男性同性愛者」向け雑誌『薔薇族』では一九八三年九月号という早い時期からエイズ特集を組んでいる。特集は「肉から愛の時代へ」と題されており、不特定多数との性行為をやめて特定の恋人をもつことの重要性を説いている。これ以降も『薔薇族』では自分たち自身の責任において性的に放埓であることをやめ、HIV抗体検査の重要性を強調していく。しかし、かれらの訴えは全国紙で取り上げられることはなく、血友病者と比べるとその声は小さかった。ただし、ミラーのように、この「沈黙」を「強いられた（enforced）」ものであるとみなす視点がある一方、「男性同性愛者」自身の「戦略的沈黙（strategic silence）」であるとみなす視点も存在する（Miller 1994: 130）。

一九九〇年代になると、男性同士の性行為によるHIV感染者／エイズ患者当事者も公に登場するよう

になってきた。一九九〇年代、「HIV陽性」であり男性同性間の性行為により感染したことを明らかにした人びととして平田豊[22]（仮名）、大石敏寛[23]、古橋悌二の三人があげられる。しかし、この三人の言説を比較検討するための論拠は現時点で十分とはいえない。とくに古橋については、彼がHIV感染を明らかにした理由は、最終的にHIV／エイズの問題にのみ特化したものではなく、自分の志向する表現を行うためのものだったのではないかという、古橋の意図も推測できる[24]。平田・大石・古橋の三者は、HIV／エイズという同一の素材を扱いながらも、その申し立ての射程はさまざまであるといえよう。しかし、HIV／エイズという同一の素材を扱っているという点において、本章ではこの三人が行なったことを「カミング・アウト(coming out)」とする(Kitsuse 1980: 2)。カミング・アウトとはキツセによれば、「クレイム申し立て(claims-making)」の一つの形態である。クレイム申し立てとは、ある状態が存在すると主張し、それが「問題」であると定義する活動や行為のことであり、問題の改善や解決を要求して、ある主体からほかの者に向けて表明

[21] 血友病者による旧厚生省と製薬会社を相手取った損害賠償請求、いわゆる「薬害HIV訴訟」の大阪HIV訴訟原告団団長（当時）の石田吉明氏は、感染の経路が何であろうと同じHIV感染者／エイズ患者であることを述べている（石田 1993: 12）。

[22] 一九九一年八月にエイズと診断される。その後「エイズを考える会」代表を務めた（『読売新聞』一九九四年三月一六日付東京朝刊）。平田豊という名前は家族の希望により実名となっている。

[23] 大石は同性愛者の活動団体「動くゲイとレズビアンの会」に所属したことで徐々に肯定的なアイデンティティをもてるようになっていったが、一九九一年二月HIVに感染していることが明らかとなる。その後横浜で開かれた第一〇回エイズ会議ではPWA小委員会のスポークスパーソンとなっている（大石 1995）。

[24] この点に関して、古橋の〈手紙〉と、感染を告げる前に発表した冊子『pHases』（ダムタイプ 1993）の前文の一部が重複している。古橋は〈手紙〉の文面を時間をかけて準備していたことが推測できる。

されるものである（Kitsuse & Spector 1977: 74）。本章のHIV／エイズの問題にあてはめるなら、自らがHIV陽性であることを明らかにすることで、それを社会問題の社会学において定式化された、言語活動における実践を指し、古橋を含む三名のカミング・アウトを「クレイム申し立て」活動とする。

平田豊は、一九九二年一〇月二八日、ホテル高輪で行われた「エイズを考える会」発足パーティーで記者会見を開き、HIV陽性であることを公にした。パーティー会場には約一七〇名の参加者が集まり、一〇〇名以上の報道陣が詰めかけた（平田 1994: 196）。大石敏寛は、一九九三年六月の第九回国際エイズ会議でHIV陽性であり、「男性同性愛者」であることを公にしている。古橋悌二は一九九二年一〇月一一日付の〈手紙〉で二〇数名の友人たちにのみHIV陽性を告げた。〈手紙〉は、二〇数名の友人に向けて郵送、またはファックスで送信された。平田や大石のように記者会見や国際会議といった公共の場で大衆に向けて行われたものでも、「手記」のように公に出版されたものでもない。しかし、二〇数名という、非常に少ない人びとに向けた〈手紙〉であったにもかかわらず、その五か月後には古橋悌二のHIV感染の事実を盛り込み、観客と双方向的な議論を行う作品《S／Nの為のセミナー・ショー》（一九九三）が京都と湘南台で上演され、この作品上演前後の比較的短期間に、第1節でふれた京都市左京区のHIV／エイズをめぐる社会／芸術運動である、各プロジェクトが次々に誕生したのであった。

古橋は〈手紙〉のなかで自分がHIVに感染しているという事実を「本当は、あなたが信じることが出来る人以外には言わないで欲しい」と述べる（古橋 2000d: 40）。しかし、ゲオルグ・ジンメルが「秘密と秘密結社」において述べるように「書面にするということは、全ての秘密保持とは対立する本質を持っている」（ジ

ンメル 1994: 393)。ジンメルが述べるには、「もっとも簡単な法的取引」であろうとも、それらが文書化されると「公開性＝公共性（Öffentlichkeit）」を潜在的に含んでしまう。このことは、いかにその文書が局所化され、私秘的であろうとも、同様である（葛山 2000: 114）。したがって、古橋の〈手紙〉においても、それが私秘的であることをめざしていたとしても、そこには一定の公開性＝公共性が含まれている以上、記者会見や手記と同様の効果を潜在的にもつと考えられるのである。

先に紹介した『薔薇族』にも、友人らと交流し、恋人をもちたいと考える、非感染者と同様の生活を送る感染者像が呈示されている。また、一九八〇年代から継続してセーファー・セックスとHIV抗体検査の重要性を示し、自分たちがHIV／エイズについて責任をもって対処すべきだという論調がみられる。しかし、かれらの言説に特徴的な点は、自らがHIV感染者／エイズ患者であることもゲイであることも隠さなければならないとしている点である。『薔薇族』一九九三年二月号には「エイズをみんなにうつして復讐してやる」と題された、HIVに感染して自暴自棄となった銀行員の手紙に関する記事が公開されている。この記事には「口が裂けても自分がエイズキャリアだとは言えないのですから。発病を自覚したときにどうやって死のうか？」と、エイズへの恐怖と不安とともに、感染を明るみにすることができない苦悩が吐露されている。こうした言説にみられる特徴は、社会学者のアーヴィング・ゴフマンが論じたような、社会的に不利な当該人物独自のや属性を示すものである（ゴフマン 2001: 93-110）。したがって、この世のほかの誰にも該当しない

「アイデンティティ（identity）」を付与されそうになることを回避すること、すなわちパッシング（passing）といえる（ゴフマン 2001）。社会的アイデンティティ（以下、アイデンティティ）とは、社会が人びとを区分するカテゴリーや属性を示すものである（ゴフマン 2001: 93-110）。したがって、この世のほかの誰にも該当しない当該人物独自の「個人的アイデンティティ」（ゴフマン 2001: 93-110）とは区別される。本章ではゴフマンの

「〈社会的〉アイデンティティ」の概念を用いて分析する。

当然のことながら、すべての「男性同性愛者」または感染者／患者が他人に対してそのアイデンティティを表明、すなわちカミング・アウトできる／しようとするわけではない。カミング・アウトを行なったために受ける不利益のほうが大きく、解決策とはならない場合があるという「男性同性愛者」の経験が、先行研究で明らかになっている(Miller 1994: 120-122)。また、そのようなアイデンティティをもたない／もとうとしない場合もあるだろう。

3　古橋悌二の〈手紙〉――「アート」による社会への介入へ

では、古橋のカミング・アウトはいかなるものであったのだろうか。本節では記事や手記を手がかりに、カミング・アウトを行なった「男性同性愛者」と古橋悌二の〈手紙〉における言説を比較してみたい。

古橋の〈手紙〉の題名は「古橋悌二の新しい人生――LIFE WITH VIRUS――HIV感染発表を祝って」であり、手紙の最後に「新たなる私」や「新しい自分の存在」と記していることから、過去とは異なった「新しい」自己というものが繰り返し強調されていることがうかがえる。[25]〈手紙〉では、まず冒頭で、友人らに今までHIV感染／エイズ発症を知らせていなかったことへの謝罪が書かれている。

そして、あとに詳述するように、〈手紙〉を読む友人たちへの強い結びつきが強調されており、つづいて、肉親にはHIV感染について言えずにいること、本当は友人らが信じる人以外には彼のHIV感染／エイズ発症の事実を言わないでほしい旨が伝えられる。

次には、HIV／エイズの社会的側面が示される。古橋は、HIV／エイズの問題には社会的側面が「余りにも大きい」（古橋 2000d: 41）ため、医師はその側面を引き受けられない、と言及したうえで、その医師たちを「教育しなければならない」（古橋 2000d: 41）と述べている。この社会的側面とは古橋が「血友病患者のように血液製剤で感染したのではなく、欧米の殆どの感染者と同じく、セックスによって、それも同性間のそれによって」（古橋 2000d: 41-42）HIVに感染したという点である。そして、この性に関する現実を「現代日本社会が覆い隠してきた」（古橋 2000d: 42）といい、「この現実を医師を含めた社会が見つめなおさない限り、彼らはこの病気について語ることは出来ない」[26]（古橋 2000d: 42）と記している。この言葉を、第2節で述べたようなHIV／エイズの支配的言説と比較すると、興味深い照応がみてとれる。すでに確認したように、とくに、男性同士の性行為による感染は、血液製剤による感染を除くと、一九九一年まで感染経路別の新規感染者数の一位になっていたにもかかわらず、「男性同性愛者」は一般メディアには登場していない。また、血友病者と、性行為による感染者の扱いには明らかに差異があり、若い女性のセンセーショナルな例を除いて、性行為による感染については語られない傾向にあった。古橋の記述は、この点をふまえ同性間のものを含めた性行為による感染を「現代日本社会が覆い隠してきた」と表現していると考えられる。しかし、HI

[25]〈手紙〉における「新しい私」という概念は、第2章で詳述した《Ｓ／Ｎ》作品分析における「オン・ザ・ボーダー」の越境性や「新しい世界」への展開に関連づけられる可能性がある。また〈手紙〉の友愛のモチーフに関しても、《Ｓ／Ｎ》における「関係性」というテーマに関連していることを指摘しておきたい。

[26]当該部分の前部には「鬼塚さんが言うように」と記されている。鬼塚哲郎氏は古橋の友人であり、のちにHIV／エイズ活動団体MASH（Men and Sexual Health）大阪の代表となっている。鬼塚は当時、エイズ予防法に反対するゲイ・アクティヴィストたちと交流があり（鬼塚 1996）、その鬼塚の影響を古橋は受けていたと考えられる。

89

Ｖ／エイズに直面して、日本社会はその事実に否応なく対峙しなければならなくなったというのだ。

また、古橋は、ＨＩＶは「男と女のセックス、男と男のセックス、女と女のセックス、制度内のセックス、制度外のセックス」（古橋 2000d: 42）に関係なく感染するにもかかわらず、それらを区別する「性のモラリティー」こそ「現代日本におけるもっとも醜い美学」（古橋 2000d: 42）であるとも述べる。

以上のような〈手紙〉内の文章から、古橋が現代日本社会が覆い隠してきた性の現実とそのあり方に関する区別を、ＨＩＶ／エイズの社会的側面に結びつけ、しかもそれを個人の問題ではなく「社会の問題」であるとしている点に着目する。

筆者は古橋のこの行為を社会学者のキッセらがいう「クレイム申し立て」としてとらえる。古橋の語りと、前節で示した『薔薇族』にみられた「男性同性愛者」との言説を比較すると、後者が社会の偏見や差別を前提に、パッシングという手段によって自身を社会に合わせていたのに対して、古橋のほうは自分ではなく社会に問題があるとしており、この点が大きく異なっている。

また、古橋はＨＩＶ／エイズの問題を「男性同性愛者」にのみ結びつけることはしていない。「女と女のセックス」（古橋 2000d: 42）という言葉はレズビアンを暗示するものであるし、「制度外のセックス」（古橋 2000d: 42）という言葉は日本の法制度上婚姻できない同性愛者だけでなく、家庭外のセックスを担う性労働従事者やその顧客にもあてはめることができる。

古橋以外にＨＩＶ感染／エイズ発症を表明した平田豊や大石敏寛による手記（平田 1993、大石 1995）および関連新聞記事を分析すると、かれらも古橋と同様「エイズはエイズだけで存在しているのではなく、社会が作り出した差別・偏見を基盤にして存在しているのです」（大石 1995: 220）と述べており、ＨＩＶ／エイズを

自分たちのみの問題としてとらえるのではなく、社会的な偏見や差別と結びつけてとらえていることがうかがえる。また、大石と平田はHIV感染者／エイズ患者というアイデンティティを肯定的にとらえ、それを表明する「カミング・アウト」を行なっている。とくに大石は手記の題名を『せかんど・かみんぐあうと』としていることからもわかるように、「男性同性愛者」、「HIV感染者」というアイデンティティを非常に強く言明している。しかし、一方の古橋は、〈手紙〉において男性と性行為を行うとはしているものの、自らを「男性同性愛者」であるとは表明していない。それに代わって登場するのが「アーティスト」という言葉である。

〈手紙〉の後半部分でとくに述べられるのは、古橋の「アート」へのこだわりである。古橋は「アートとは有効な表現手段なのだろうか」（古橋 2000d: 40）と、〈手紙〉のなかで二度問いかけている。「アーティスト」たる古橋は、先に示したような性のあり方を区別し、規定させているものを「現代社会を生きる人間にとって冒されざるを得ない精神の病巣」（古橋 2000d: 42）と呼び、その「精神の病巣を治癒する手段としてアートはやはり、有効な手段と成りえるのだ」（古橋 2000d: 42）と述べている。以上のことから、古橋もほかの「男性同性愛者」と同様、HIV／エイズの社会的側面は社会の問題であると示しながらも、自らを「男性同性愛者」や「HIV陽性者」であるとは表明せず、むしろ「アーティスト」だとしていることがわかる。こうしたアート（アーティスト）へのこだわりは、「精神の病巣」として表現されている社会の問題を「治癒する手段としてアートはやはり、有効な手段と成りえるのだ」（古橋 2000d: 42）と述べていることに特徴的にみられる。

次に、〈手紙〉における友人たちとの緊密なつながりを強調する表現について考える。古橋が周到にこの

〈手紙〉の文章を推敲し、準備していたであろうことは、一九九三年に発表した古橋の文章（ダムタイプ 1993）と〈手紙〉の内容が、一部重複していることからも推測できる。古橋の〈手紙〉の宛名は「真の友人様へ」と書かれており、「この告白によって今まではっきり形のなかったあなたとの信じ合う関係を取り戻そうとしています」（古橋 2000d: 36）と記されている。「あなた」という二人称の呼びかけや「真の友人」という表現が用いられていること、さらに、〈手紙〉の前半部分の「VIRUS［HIVのこと］」というモチーフが存在することに着目したい。古橋は「VIRUS」を「私のなかのもう一つの私」であるとし、自分を殺してしまうかもしれない「もっとも情熱的な友人」であるという。さらに「あなた」と呼びかけられた読者はその「VIRUS」と同じように「私の細胞と共存している」という。HIVと手紙の読者をアナロジーで結び、両者をともに「私を殺してしまうかもしれない」、「友人とはそういうもの」であるという古橋の言説からは、「友愛」に対してかなりの重きを置いていることがわかる。

葛山泰央は著書『友愛の歴史社会学』（2000）において、「友愛（amitié）」の言説が一八世紀以降「手紙」、「告白」、「日記」といったジャンルをとおして流通したと述べる。「友愛」の言説は、それらが書き記される時点から先立って存在するものとして伝達・確認されるだけでなく、まさに「書き記す」という行為のなかから「創り出される」ことになることになるような友愛（感情・関係）を増大させ、あるいは強化・発展させるもの」でもある（葛山 2000: 70）。古橋の「真の友人」を想定した友愛の言説が「友愛」そのものを強化・発展させたかどうかについて、十分な検証をすることは難しい。しかし、古橋のHIV感染の事実を知らされたことが契機となって、各友人が積極的に行動を起こしたことは明らかである（佐藤 2007）。エイズ・アクティヴィズム団体「アクト・アップ」の急激な動員・結束とそののちの失速について感情

社会学の視点から論じたデボラ・B・グールド（Debora B. Gould）は、「アクト・アップ」においても当初からさまざまな異なるアイデンティティの人びとが参加していたという。それにもかかわらず強い「結束（solidarity）」を有していた理由として「自分たちはすべてエイズとともに生きている」という言説により無意識的な「共通感覚（a sense of commonality）」を創出できていたということがあると指摘する（Gould 2009: 332-333）。

　古橋の〈手紙〉における「友愛」の説も、「アクト・アップ」における「自分たちはすべてエイズとともに生きている」という言説のように、「共通感覚」を醸成する可能性がある。さらに、この共通感覚はジェンダー／セクシュアル・アイデンティティ、または「HIV陽性者」か否かというアイデンティティを越えて醸成されるものである。古橋が「HIV陽性者」や「ゲイ」あるいは「男性同性愛者」というアイデンティティは明確に表明せず、「アーティスト」というアイデンティティを表明したこともまた、一九九〇年代京都市左京区における社会／芸術運動がジェンダー／セクシュアル・アイデンティティを越え、人びとを動員することができたゆえんなのかもしれない。

4　結　語

　「男性同性愛者」は当初から行政、メディアによってハイ・リスク集団とされていたにもかかわらず、一般メディアのエイズの言説に現れることは少なかった。またメディアでも法制度上も、「男性同性愛者」を含む性行為による感染者と血液製剤による感染者の取り扱い方を比較すると、前者に不利な形での差異がみ

られた。それでも一九九〇年代前半からHIV感染者／エイズ患者であることをカミング・アウトする「男性同性愛者」が出現し始めたが、かれらがそのアイデンティティを強調し、言明していく一方、一般の「男性同性愛者」においてはカミング・アウトの自らのアイデンティティを明かさない／明かすことができない者が多数であったと思われる。古橋も〈手紙〉においてある種のカミング・アウトを行なっているが、「アーティスト」であるということのみを言明し、さらに、「精神の病巣を治癒する手段としてアートはやはり、有効な手段と成りえるのだ」（古橋 2000d: 42）という言説からは、「アート」で社会の問題に介入していこうとする姿勢がみられる。

以上のことから、HIV／エイズに関する社会的偏見に直面した「男性同性愛者」の対処方法は大きく三つに分類することができる。まず第一に、自らが「男性同性愛者」や「HIV感染者／エイズ患者」であることを明示しないパッシングという戦略である。第二には、HIV／エイズに関する偏見は社会の問題であるとしたうえで、〈社会的〉アイデンティティを肯定的に受け入れ、積極的に明示する「カミング・アウト」という方法である。このようにスティグマを付与されたアイデンティティを掲げて行動することは社会変革に効果的だとされ、その戦略は欧米を中心に現在までにすでに多く行われてきている。しかし、アイデンティティを呈示した場合の問題やリスクもあり、またそのようなアイデンティティをそもそももたない／もてない場合もあるだろう。

これら同時代の「男性同性愛者」の戦略と古橋の言説を比較すると、①HIV／エイズに関する偏見は社会の問題であるとしている点で第二のカミング・アウト派と共通している。さらに、②古橋の言説の特徴は、③友人たち自らを「HIV陽性者」とも「男性同性愛者」とも同定せず、「アーティスト」としている点、③友人たち

との「友愛」の強調を行い、④強い絆をもつ友人たちとともに「アート」を行うことにより、社会に介入し、その問題点を解決しようとする志向をもつ点に特徴があると考えられる。

《S／N》プロジェクトの構想自体は〈手紙〉以前からあったが、この〈手紙〉以降はHIV／エイズの題材を取り入れるなど、事態は急展開していった。本書で取り扱っている《S／N》は、古橋がこの手紙を書いてから集中的に取り組まれたものであり、一九九五年一〇月、《S／N》のブラジル公演中に古橋は死亡した。《S／N》は古橋が〈手紙〉において志向したような、友人たちと共に社会の問題に対して介入していくような「アート」の一つの具現化であった。

第4章 カミング・アウトの〈ドラマトゥルギー〉

本章では、《S／N》を「カミング・アウト（coming out）」と呼ばれる政治的実践として捉えたとき、それが当時の社会的文脈において、いかなる意味をもっていたのかを明らかにする。

筆者の主張を先取りするならば「アート」であるからこそ行うことのできる政治的実践があるということだ。そして、序章で位置づけたように、この「出来事としてのアート」は「現実」としての効果をもつ。上演論的パースペクティヴにおいては、現実の社会においても、その場の構成員は、空間を「舞台」として「演じている」のであり、その結果として主体が形成されていくのである。しかし一方で「現実」とまったく同じではなく「アート」であるからこそ可能なことがあるはずだ。これを筆者はカミング・アウトの〈ドラマトゥルギー[1]〉と呼ぶ。

1　カミング・アウト——逸脱者の異議申し立て

　ここでは、《S／N》がもつ社会変革的な性格に大きく関わる問題として「カミング・アウト」を取り上げる。カミング・アウトとはマイノリティであることを周囲に隠している空間のことを指す「クローゼット」から外に出ることを示唆し、自らのアイデンティティを明らかにすることである。このカミング・アウトには多くの実例が存在し、その研究も蓄積されている。また、学術的な研究のみならず、当事者の手記を含む言論においても多く取り上げられている（Kitsuse 1980）。マイノリティが社会的に「好ましくない」とされる属性、つまりアイデンティティに対する外部からの意味づけをポジティヴに捉え直し明らかにする「カミング・アウト」という現象について最も初期に言及したのは社会学者のJ・I・キツセ（J. I. Kitsuse）であった（草柳 2004）。一九七九年、キツセはアメリカ社会問題研究学会にて、「あらゆるところからカミング・アウト」と題する会長講演を行なった。一九七〇年代のアメリカ社会において、同性愛者や精神病者、肥満者——彼の言葉でいう「逸脱者」——がカミング・アウトという異議申し立てを始めたことについて、次のように述べた。

　太った人びと、小さい人びと、醜い人びと、年老いた人びと、そして増え続けるそのほかの人びと——その人びとはまさに「逸脱（deviant）」という概念そのものに、疑問をもち始めた。かれら自身のあり方を否定するのではなく、それが社会のどんなメンバーからも同意される権利に値する価値あるアイデンティティであることを主張し、肯定することによって、逸脱者たちはいたるところでカミングアウトし

始めた。（Kitsuse 1980: 8　訳は筆者による）

また、キッセは、「カミング・アウト」はただ表に出てくるだけでなく、カテゴリー自体がもつネガティヴな意味を否定し、ポジティヴな意味を付与する自己肯定の行為でもあるとした。

これまで制度的に是認された排除によって社会的に差別され、文化的に定義され、カテゴリー化され、スティグマを付与され、道徳的に貶められてきた人びとが、かれらの存在を公然と主張し胸を張って市民としての権利を要求し、社会問題提起のポリティクスに携わるということ、このことを私は論じたい。（Kitsuse 1980: 2-3　草柳千早訳）

従来の理論では、こうした「逸脱」した人びとが、社会の道徳に対して異議申し立てをすべく独自に行動できるとは考えられていなかった。たとえば、社会学者／人類学者のアーヴィング・ゴフマン（E. Goffman）は「スティグマ（stigma）」と呼ばれる「烙印を押された」アイデンティティを、当事者が明らかにすることがほとんどないことについて、日常生活における相互行為から分析している（ゴフマン 2001）。このような現象をゴフマンは「パッシング（passing）」と名付けている（ゴフマン 2001）。しかしキッセからすれば、このよ

［1］ドラマトゥルギーとは、一般的には作劇法を指すが、より現代的な意味においては「テクストから舞台への移行」に関わる思考・実践のことであり、戯曲の存在を前提としつつも、その上演を視野に収めたものである。現在ではドラマトゥルクに関する研究は盛んに行われており、世界的に有名な演出家や振付家の創作活動をドラマトゥルクが支えているという（藤井 2015）。

第4章　カミング・アウトの〈ドラマトゥルギー〉

うなゴフマンの理論も、スティグマを付与された者が、過度にそれを付与する側の道徳秩序に従っているかのように仮定しているという。

キッセは人びとが自らのマイノリティとしてのアイデンティティをカミング・アウトすることで、社会に対して変革を訴えることがあるという事例に基づき、ゴフマンの理論の見直しが必要であると考えたのである。キッセのいう見直しとは、マイノリティが彼／彼女らのアイデンティティを隠す／隠さなければならないという前提自体の見直しのことである。その基礎づけとなったのは一九六〇年代の公民権運動であり、一九六九年のストーンウォールの反乱以降のゲイ・アクティヴィズムであった。

《S／N》オープニング・トークに登場する三人の男性には、スーツの上からそれぞれ「HIV＋」「Deaf」「Homosexual」「Male」といったアイデンティティのラベルが貼られている。そのうちの一人が、古橋悌二演ずる「テイちゃん」である。一九九四年の《S／N》初演当時の日本において、「HIV＋」すなわちHIV陽性者で「Homosexual」すなわち「男性同性愛者」だと表明していた人物は、古橋以外に二人しか判明していない（竹田 2010b）。先述のキッセの言説に倣うなら、《S／N》において古橋扮するテイちゃんをはじめとする登場人物たちが、自分らのアイデンティティを明らかにする行為は「カミング・アウト」として捉えることができる。

2　カミング・アウトと告白――カミング・アウトをめぐる議論の変遷

本節では、カミング・アウトをめぐる議論を整理していく。この際、主軸となるのは、ミシェル・フーコ

―（M. Foucault）が論じた政治のあり方である。フーコーが提示した権力論は、権力が主体をあやつるのではなく、言説によって生産された権力に主体が自ら服従し内面化することによって主体となる、というものだ。フーコーにとって、権力は「あらゆる瞬間に、あらゆる地点で、というかむしろ、一つの地点から他の点への関係のあるところならどこにでも」（フーコー 1986: 120）発生するような遍在性を有するものである。そしてフーコーは「権力のあるところには、抵抗があること、そして、それにもかかわらず、というかむしろまさにその故に、抵抗は権力に対して外側に位置するものではない」（フーコー 1986: 123）と述べる。このような権力概念においては、人が主体として立ち上がるとき、もはや自律的な主体ではありえず、権力に従属することではじめて主体として立ち上がることができるのだとフーコーはいう。このような主体のあり方をフーコーは「人間の《assujettissement》［服従＝主体化］」（フーコー 1986: 79）と定式化した。筆者はフーコーのこの考えを〈主体化＝従属化〉と記すこととする。この〈主体化＝従属化〉を推し進める一つの例として大きく取り上げられているのが、真理の「告白」である。この「告白」は「性に関する真理の言説の産出を律しているもっとも広く適用される母型」（フーコー 1986: 82）であるとフーコーは述べる。

フーコーによると、「告白」は教会における告解の実践に長らく組み込まれていたが、一八世紀に教育学が、一九世紀に医学が現れるにつれて、次第にその領域を広げ、「子供と親、生徒と教育者、患者と精神科医、犯人と鑑識人」などの間で行われるようになるのと同時に、その形式も「尋問、診察、自伝的記録、手紙」（フーコー 1986: 82）と多様になったという。

カミング・アウトの実践は自らが何者であるのかを他者に対して明らかにすることであり、その意味においてカミング・アウトは告白と同一視されることもあった。したがってカミング・アウトに関する諸議論

101

には、①カミング・アウトの肯定的な側面を強調し、カミング・アウトを推奨すべきであるとする論者、②カミング・アウトの否定的な側面を強調する論者が存在する。

日本国内における①の代表的論者は風間孝、田崎英明である。風間は、権力が存在するところにこそ抵抗が存在するというフーコーの主張を挙げ、「カミング・アウト」と「告白」の同一視をしりぞけたうえで、「カミング・アウト」は「同性愛を私的領域に押し込めると同時にそこから排除する」（風間 2002: 361）権力に抵抗し、公領域／私領域の再定義を求める実践であるとする（風間 2002）。この風間の主張が依拠しているのは、田崎英明の論考である。田崎は《Ｓ／Ｎ》で多く引用されているフーコーの「生の様式としての友情について」（フーコー 1987）と題されたインタビューを引き合いに出しながら、「カミング・アウト」と「告白」を次のように区別する。

　カミング・アウトは秘密を明らかにすることとはちがう。［略］それは、生き方の、生の様式の発明抜きには語れないだろう。それは、個人間の関係、そして、個人間に共有されている何ものか――価値？――と個人との関係を新たにつくり、また、つくり直すことであるのだから、ほとんど不可避に、家族以外の、個人と個人の関係をつくる装置の創出とかかわりあっている。（田崎 1992: 101）

　田崎は、カミング・アウトは単に秘密を明らかにすることではなく、個人との関係性を新たに創り上げ、ひいては新たな生の様式を創出することにつながるという。他にもマーク・ブレシアス（M. Blasius）や河口和也も類似の議論を展開しているが、それらは「ゲイ」あるいは「レズビアン」というふうに、「なる」目

標としてのアイデンティティが据えられているという特徴がある。

カミング・アウトは個人個人がレズビアンとゲイのコミュニティを構成する関係領域に入って行くという、生成、レズビアンあるいはゲイになることのプロセスと考えられる（プレシアス 1997: 219-247 傍点著者）

私は、カミング・アウトという行為は、「ゲイである」ということに気づき、さらに「ゲイになる」ためのひとつの過程であると考える。（河口 1997: 190）

一方、①の論者たちに対抗する②の代表的な論者としては伊野真一、金田智之が挙げられる。伊野はフーコーを引きながら、自己の性について語れば語るほど、権力に従属してしまうという「告白」の制度と酷似した「カミング・アウト」の逆説的側面を述べる。例を挙げれば、あるアイデンティティに同一化し「カミング・アウト」を行うことは、不可視の存在を可視化する実践として非常に有意義である。しかしながら、当のアイデンティティに終始とらわれることにもつながるだろう。こうした状況を、フーコーが述べた「人間の《assujettissement》[服従＝主体化]」（フーコー 1986: 79）から着想を得て、〈主体化＝従属化〉の罠と呼ぶこととする。それは、アイデンティティをいくつかのカテゴリーに固定化するがゆえに、当該アイデンティティにおさまりきらないような豊かな自己の生を縮減してしまうことである。これに関して金田智之は、次のように述べている。

そこで、アイデンティティに焦点をあててしまうことは、結局「わたし」を当のアイデンティティそのものから疎外させることになり、あるいはアイデンティティへと「わたし」を物象化することにつながってしまうのだ。（金田 2009: 240）

さらに金田のいうように、重層的なアイデンティティのなかで生きる「わたし」は、そのうちのわずかな一つ／いくつかのアイデンティティに「わたし」を代理＝表象させてしまうことができない（金田 2009: 240）。

このような問題に対し、新しい打開法も出現している。伊野はセクシュアル・マイノリティたちが、「ゲイ」などの既存のカテゴリーとの距離を操作しながら、カテゴリー自体を、いわば自分たちの資源として引用するという実践を挙げている。伊野の論考に影響を与えているのは、ジュディス・バトラーの「パフォーマティヴィティ（performativity）」の議論である。バトラーの着想は、オースティンらの言語行為論に依拠している（オースティン 1978）。言語行為論とは、語るという行為がそのまま何事かをなすという、「遂行的言語行為（illocutionary speech act）」であるとする考え方であるが、バトラーは、行為そのものを通して、ジェンダー等のアイデンティティ／主体が構築されていくというのだ。このような「言説実践（discursive practice）」の「異本（version）」をつくりだす可能性も秘める。バトラーは、この過程で生産される差異にこそ、構造を攪乱させ変革させる可能性をみているのである［2］（バトラー 1999）。ただし、以下に示すように、バトラー自身は、アイデンティティの政治がもたらすものにどのような危険性があるのかということである。問題なのは、アイデンティティの政治が不要であるとは述べていない。

アイデンティティ用語は使われるべきであり、「アウトであること」が確信されるべきであると同様に、これらの概念はこれら自体が生産する排他的作用を批判されなければならない。（バトラー 1999）

以上に示したカミング・アウトをめぐる議論をまとめると、①の論者はカミング・アウトにフーコーのいう「告白」の制度とは異なった希望的側面があると語り、②の論者はカミング・アウトと「告白」の制度を同一視する傾向にある。しかし、①、②の論者がカミング・アウトにみる希望的な側面は共通しており、両者の論考の違いはカミング・アウトという現象のどこに希望の定点を置くかの問題にすぎない。

カミング・アウトは自らのアイデンティティを社会に対して明らかにする自己決定の側面が強い一方、社会によって定められた言説配置に自らを埋め込むことにより、その配置を温存し自らの指定した位置に自らの主体を囲い込んでしまう恐れもある。すなわち、自分が＊＊という存在であると自己提示した途端、当の

［2］ バトラーが『触発する言葉』（2004）において示しているのは、アイデンティティ・カテゴリーに頼る政治的欲求が必要であるのと同時に、それらのカテゴリーは不可避に反復されるので、どのように流用されるかについては、政治的欲求の当事者たちさえ決定することはできないということである。このことについてバトラーは、以下のように述べている。

アイデンティティ・カテゴリーに頼る政治的要求を主張し、自らを名付ける権力を主張し、その名が使われる条件を設定することが必要であると同時に、言説におけるそのカテゴリーの軌道にそのような支配を保つことは不可能である（バトラー2004）

バトラーが提案する「攪乱」が、当の異議申し立てをする当事者にとって不利益になる可能性については小平（2008）を参照。

＊＊という属性にしばられ、他者からはまず＊＊といった立場でみられ、判断されてしまう可能性があるということだ。これがカミング・アウトに伴う危険性であり、筆者が〈主体化＝従属化〉の罠と呼んだものである。

これに対して、①、②の論者ともに語ったカミング・アウトの危険を脱する希望的側面とは、それらの言説配置を揺り動かす可能性のあるアイデンティティの不安定性や可変性である。すなわち、アイデンティティそれ自体がもつ不定性によって自らがとらわれてしまうという事態を回避できる可能性を見出しているのである。

3 《S／N》分析──オープニング・トーク

▼シーン概要

本項で主な分析の対象とするのは、《S／N》の冒頭の場面、「オープニング・トーク（OPENING TALK）」と名づけられたシーンである。シーンの概要を次に示す。

まず、黒いスーツを着た男性（アレックス）が、何事かを言いながら床に四つんばいになり、両手をハイヒ

《S／N》は日常的実践としてのカミング・アウトと比較して「アート」でしかできない「語り口」や「表現手法」によって、政治的実践を成し遂げているように思われる。それは一言でいえばカミング・アウトに伴う危険性としての〈主体化＝従属化〉を問題化しつつ、カミング・アウトを成し遂げることである。《S／N》はこの問題に対してどのようにアプローチしようとしているのか、次節以降でみていくこととする。

ールに突っ込んで、ダンスしているかのようにそれを動かしている。そこへグレーのスーツを着た男性（テイちゃん）が現れ、「何してんの？」と関西のアクセントで尋ねる。二人のスーツにはそれぞれ四枚のラベルが貼られており、そこには、黄色い地に青色で「HIV＋」「Deaf」「Homosexual」「Male」などと書かれている。アレックスは何事かを答えるのだが、聞き取れない。テイちゃんはアレックスの言葉「一人でタンゴを踊っていたの。でも、タンゴはもともと男と女で踊るものだから、一人で踊るのは難しい」ということをわかりやすく復唱する。そして、観客に向かって説明するように言う。

なんでこういうふうに通訳みたいにしているかというと、彼のしゃべり方が少し普通の人と違う。まあ、普通といっても今僕がこうやってしゃべっている言葉を誰が普通って決めたのか知らないけど、でも、とりあえず彼は耳が聞こえない。だから僕たち普通の人の口の動きとか体の動きをまねて、彼自身のコミュニケーションの方法を発明してきた。

テイちゃんは、アレックスに「どうして背中にホモセクシュアルってつけてるの？」と問うが、アレックストとテイちゃんのスーツにも、そしてその後登場するピーターのスーツにも、ラベルが貼られている[3]。そして次のような会話が展開される。

[3] あとに述べるように、それらのラベルは服の上から貼られているということ、ラベルは一枚ではなく複数枚貼られていることも重要だと思われる。

アレックス：だってもともとそうだから、仕方ないじゃない（聞き取りにくい声で）。

テイちゃん：ふん、でもわざわざ、そんなこと人の前で言わなくっても、いいのに（口を大きく開けて、はっきりと発音する）。

とくにここはシアターだから、何が本当のことか誰にもわからないし、みんなそのリアリティを忘れるために集まってくるのだから。

〈ピーター登場〉

ピーター：テイちゃん、なにしてんの？

テイちゃん：なんにも。

ピーター：あ、あら、テイちゃんの背中に「ホモセクシュアル」って貼ってるよ。

テイちゃん：ピーターにも貼ってる。

ピーター：だってね、日本には僕らみたいな「ゲイ[4]」が動いたり息したりしてるのを、目の前で見たことない人がまだいっぱいいるみたい。

テイちゃん：目の前で？

ピーター：目の前で。まあ、そういう人たちにとっては、僕らも役に立っているのかもね、貴重な体験かも。

［略］

ピーター：I am sorry to tell you, but we are not actors. We are this. (アレックスを示して) He is "Male,"

"Japanese," "Deaf," "Homosexual." （ティちゃんを示して） He is "Male," "Japanese," "HIV-positive," "Homosexual." （自分を示して） I am "Male," "American," "Black," "Homosexual." And how are you?

▼《S／N》の仕掛け――オープニング・トークより

オープニング・トークは《S／N》導入部ということもあり、特別にさまざまな仕掛けが行われている。すなわち、《S／N》という舞台の虚構性への注釈を入れること、そして自己言及的な視点を導入することが行われているのである。

オープニング・トークで登場人物の服の上に貼り付けられたラベルの「Black」「Male」「HIV＋」「Deaf」「Homosexual」「Japanese」「American」などは、人を分類する際に命名され、また自らを命名する自らの属性でもあるが、明らかなカテゴリーとして表されている。それらのカテゴリーは、すでに言語化され、ほとんどの人が認識できるものとして、人口に膾炙している。そして、登場人物たちは俳優としてそのようなラベルの役柄を演じているのではなく、自分たちは本当にラベルどおりの人間なのだと述べる。このように、本シーンで興味深いことはいくつか存在するが、中でも重要だと思われるものを二点挙げておきたい。

第一に、本シーンが、舞台に期待される「虚構」を故意に裏切ることにより、ごく一般的に期待されるよ

[4] パフォーマーの衣服に貼られているラベルには「Homosexual」と表記されているが、この台詞での表現は「ゲイ」となっている《S／N》記録映像より）。

うな観客と出演者の関係を壊していることである。という通念が存在している。しかし《S／N》でパフォーマーたちが服に貼り付けていたカテゴリーは実は「本当のこと」であり、ピーターがいう《S／N》でパフォーマーたちが服に貼り付けていたカテゴリーは実は「本当のこと」であり、ピーターがいう「I am sorry to tell you, but we are not actors. We are this.（すみません、私たちは俳優ではなく、こういうものです（拙訳））」という言葉は、観客に「真実を述べている」という

印象を与えるものである。パフォーマーは「真実を述べている」といういままさにそのことにより、観客が期待する虚構を打ち壊し、虚構を真実のように見せるという劇場性をも崩壊させている。なぜなら、観客は「虚構」を期待して来ているにもかかわらず、《S／N》では真実であることを言明してしまっているからだ。そ

して、ピーターの "How are you?" という問いかけによって、観客はパフォーマーを一方的かつ安心感をもって見聞きするという立場から、「自分はどのような存在なのだろうか」と反省を唐突に迫られる。ゆえに、観客は俳優を一方的に見るだけの「観客」という存在ではなくなってしまい、それまでの安全な観客対演者

という構図で舞台を見ることができなくなってしまうのだ。

こういった観客と演者の期待された関係に亀裂を入れることを、古橋が意識していたことを推測させる記事がある。それは「エセル・エイクルバーガーのこと」と題された一九九四年初出の古橋の文章である。

ブロードウェイの大ヒット作『エンジェルズ・イン・アメリカ』を観光に来た客たちに配られるプレイビル（パンフレット）にACT UP（エイズ活動家たちの団体）が今週のデモの広告チラシをはさみ込む。オシバイのパンフレットだと思って開ける観光客の目にいきなり飛び込んでくる生々しい現実は、この悲劇がまだ終わってないこと、ここが対岸の過酷な現実とは無関係のお茶の間ではないのだということを

覚醒させる。芸術と観客の生きた関係。（古橋 2000b: 28）

このパンフレットにはさみ込まれたチラシは、ミュージカル『エンジェルズ・イン・アメリカ』で描かれるエイズの問題が、単なる芝居の題材ではなく、今でも過酷な現実としてそこにあるのだということを観客に示す。芝居だけであれば、観客は、それが芝居のなかだけの出来事と思い込むこともあるだろうが、そういった思い込みに対して冷や水を浴びせるようなものだ。古橋は、チラシによって観客に現実をつきつけるこの行為を「ビッチ」として評している（古橋 2000b: 28）。

先の古橋の引用は、《S／N》創作・発表と同時期に執筆されていることから、古橋が《S／N》の観客に対してこのデモ告知のチラシのようなことを試みたかったのではないかと考えられる。つまり、エイズ問題は対岸の火事ではなく、観客もすでに巻き込まれている現実のなかに存在すると目の当たりにさせるということだ。このことを通じて、観客とパフォーマーの想定された関係性から抜け出し、そして「生の関係性」にたどり着くことが目指されているのである。

もちろん、観客を虚構に没入させない戦略は、一九六〇年代のアングラ演劇などから現在に至るまでに多々行われてきたが、古橋の発想の根源はこのエイズ・アクティヴィストのはさんだチラシにあった可能性が高い。また、第1章で述べたように、ダムタイプは当初より一九六〇年代演劇の試みを越えようとしてきた。ゆえに、観客との関係についても、観客席にショックを与える方法よりも、むしろ静的に観客の関係性を変えていくものを選んだのだろう。

第二に、パフォーマーの発言が、演劇の枠組み自体を自己言及的に語っていることである。テイちゃんの

「ここはシアターだから、何が本当のことか誰にもわからないし、みんなそのリアリティを忘れるために集まってくる」という台詞は、まさに自分のすぐ前の行為（「ゲイ」や「HIV陽性」だと明らかにしていること）が真実か虚構かを二項対立的に明示しないまま舞台を進行させていくことを自己言及的に述べたものだ。まさに、舞台上で「起こっていることは本当だ」と述べたところで、「舞台」という枠組みがある以上、「本当である」という発話自体も虚構かもしれないと予測することは比較的容易なことであろう。[5]

しかしこのような枠組みへの言及をさしはさむことにより、舞台という枠組みそのものが相対化されてしまう。この自己言及的な態度は、作品全体を一つ上の視点に立って見ていることの証左になる。というのも、自分たちが置かれている場の全体的かつ慣習的な構造をふまえていなければ、そういった態度をとれないからだ。

このように日常／虚構という二項対立的な構造を壊し、観客との想定される関係性を崩すことにより、《S／N》は社会的変革の可能性を秘めることになった。そして、虚構としての演劇という枠組みが多少なりとも崩れることで、そこに日常や現実なるものが忍び込んでくるのである。

▼ カミング・アウトの危険性をどのように乗り越えるか

次に、オープニング・トークにおけるカミング・アウトの危険性の回避について着目する。ここで鍵概念として挙げるのが、前節で言及したフーコーの〈主体化＝従属化〉である。

まず、《S／N》が観客とパフォーマーとの関係性に対する期待を裏切ることにより、フーコーの述べる〈主体化＝従属化〉を問題化している点についてみていく。〈主体化＝従属化〉の中心的な装置であった「告

白」の制度は、フーコーが「彼が自分自身について語り得るかあるいは語ることを余議なくされている真実の言説によって、他人が彼を認証することとなった」（フーコー 1986: 76）と述べているように、他者に認めらて初めて成立するものだ。舞台の場合、この他者とは観客であろう。しかし《S／N》では「虚構」のはずの舞台に「真実」が差し挟まれることで、期待される「パフォーマー」と「観客」の関係を裏切り、従来の観客とパフォーマーとの関係性を変容させているため、〈主体化＝従属化〉を達成させる関係とは異なるものにしようとしている。

さらに、オープニング・トークでは、アイデンティティのラベルが複数枚、しかもスーツの上にわかりやすく貼られている点も注目すべきことであろう。複数のラベルを貼付するその意義は、自分を一つの属性やカテゴリーに集約しないことにあると考えられる。ゆえに、このシーンは金田（2009）の述べるような、アイデンティティからの疎外とアイデンティティの物象化を可能な限り回避しようとしている。すなわち人びとの多様な生の側面を、一義的な「性」や「人種」や「宗教」に限定してしまうことを避けていると考えられる。また、ラベルは服の上から貼られたものなのでそれらの諸アイデンティティが、本質的でも不変的でもないことが示されている。

以下に示す古橋のインタビューの言説は直接《S／N》に言及したものではないが、公開時期からすると《S／N》制作から公演中であろうと考えられる。このインタビューから古橋のアイデンティティやカミン

[5] この《S／N》冒頭の構図と共通する自己言及的な構図は、パフォーマンス・アート特有のことではない。一九九〇年代日本のTVコマーシャルの分析を行なった難波功士の研究を参照していただきたい（難波 2000: 116-127）。

グ・アウトに関する位置づけをうかがうことができる。

僕が言いたいことは、人間は「個人」なんだから、第一のアイデンティティにセクシュアリティをわざわざもってくることはないと思う。セクシュアリティとかは付随してるもんじゃなくて、レズビアンでもゲイでも、それが自分のアイデンティティだっていうふうに、盾を作っちゃうんじゃなくて、それだとどんどん人間の壁を作っていくだけだから、まず個人というのがあって、それに付随しているなかのひとつに、レズビアンとかゲイとか、職業とか、背が高い、とかがくる。だから、まず個人の、ひとりの人間の身体というのを考えたほうがいいかな。レズビアンとかゲイとかいっても、それは自分がつけた意味じゃなくて、社会がつけた意味でしょう。だからそういうのにとらわれているのは損。（古橋 1996）

（「あなたの一番目のアイデンティティは何ですか」という質問に対して）私は、一番目のアイデンティティなど持っていません。単に、HIV感染者であることが第一のアイデンティティではないといっただけです。これを強調しておきたいのは、そうしなければ、私がHIV感染者だと知った人々との関係がこの事実に支配されがちだからです。[略] 問題は、このことが人々の私に反応する唯一の基準になってほしくないということなんです。（古橋・ラトフィー 2000: 108）

古橋の「一番目のアイデンティティなど持っていません」という発言やHIV感染者という事実のみが人びとの自分に対する反応の唯一の基準になってほしくないという発言、「個人というのがあって、それに付

随しているなかのひとつ」に属性があるという発言に注目する。古橋は「HIV感染者」というアイデンティティに支配された関係性は望んでおらず、それが古橋という人格のすべてを決めてしまうようなあり方を否定している。そしてそのような「社会が決めた」属性にとらわれることに警戒していると考えられる。先に述べたカミング・アウトに関する議論と比較してみると、ある一つのアイデンティティに縮減されてしまわない点、ある一つのアイデンティティが不変なものになるという意味での本質化をともなっていない点で、カミング・アウトに関する問題点をある程度は回避しているといえよう。

ただし、シーン3において、そのアイデンティティをめぐるユートピア的な考えは棄却される。「パスポート・コントロール」と題されたシーン3ではタイトルのとおりパスポート・コントロールで、一人の女性がたどたどしい英語でパスポート（これも 'Identity' Card である）を見せているところから始まる。彼女は日本それも関西地域のアクセントがあることがわかる。女性はパスポートが役立たず、自分を証明しようとする（＝identity）できないため、自分の目のアップや喉の中、スカートの中などを見せ、自分が何者かを証明しようとする。しかし結局、国境を越えることはできない。そしてこう言って去っていくのである。

この台詞は、英語としては文法が正確ではない。だが意味は十分に推測できる。日本人そしてアジア人女性である自分は、そうである自分をやめることができるのか？ アジア人女性であるアイデンティティを、自由に捨てることができるのか。それは不可能であろう。《Ｓ／Ｎ》は決してアイデンティティを捨てられ

るとか、簡単に変えられるとか、自由に何者にでもなれる、といったことを示しているわけではない。しかしまた、次節で述べるように《S／N》はアイデンティティの自己選択の可能性を多少なりとも示しているように思える。再度述べるが、アイデンティティは自由に変えられるものでも、消せるものでも捨てられるものでもない。アイデンティティはときに、命を削るようなぎりぎりの選択として掴み取られるものでもあるのだ。

4 《S／N》分析——シーン5

▼シーン概要

「カミング・アウト（COMING OUT）」と題されたシーン5は、シーン4から続く音楽が流れ、フーコーによる『同性愛と生存の美学』に収められている「性の様式としての友情について」からの引用が白い巨大な舞台装置に投影される。ついでオープニング・トークでテイちゃんに紹介されたアレックスと、彼を「カム・アウト！」と必死で呼び、ときには両手をつないでステップを踏む女性が登場する。アレックスはその女性を振りはらい、マイクまで移動し不明瞭な発音で台詞を述べるという行為を五回繰り返すことに注目しよう。この場面の台詞や動きの詳細については、以下を参照していただきたい。

①黒い服を着て、抱き合う二人の男性が立っている。
（②から⑥は多少変化する部分もあるが五回繰り返される）

②アレックスがそれらの男性たちと同列に並び、客席と反対側を向いて立つ。

③一人の女性がアレックスに対して膝を叩き手招いたり、アレックスの手を引っ張ったりして誘う。女性は「カム・アウト！」と繰り返す。

④アレックスは、女性に手を引っ張られてしばらく踊る。あるいは女性の手を持ち上げる。

⑤アレックスは女性をふりほどき、マイクのところに行く。女性は反動で転がり、そのまま手足をばたつかせる。

⑥アレックスはマイクに向かって不明瞭な日本語で話す。

アレックス：「あなたが何を言っているのか分からない。でもあなたが何を言いたいのかは分かる。私はあなたの愛／性／死／生に依存しない。あなたとの愛／あなたとの生／自分の死／自分の生を発明するのだ」

⑦女性は、アレックスが話している横でさらに「カム・アウト！」と叫び、手で拝むような動作をしながら、舞台を走り回る。

アレックス：「これは、世の中のコードに合わせるためのディシプリン。私の目に映るシグナルの暴力」

⑧アレックスがマイクに向かって不明瞭な日本語で話す。

アレックス：「あなたの眼にかなう抽象的な存在にしないで。私たちを繋ぎ合わせるイマジネーションを、ちょうだい。私の体のなかを流れるノイズ……読解されないままのものたち。今まであなたが発する音声によって課せられた私のノイズ。今、やっと解放します」

⑨アレックスが補聴器を外し、マイクとハウリングさせる。ビーという雑音が鳴り響く。

117　　第4章　カミング・アウトの〈ドラマトゥルギー〉

アレックスを誘う女性の原型は、一九九三年の《S／Nの為のセミナー・ショー》で現われている。この女性は「カムアウター」と呼ばれていたと、女性を演じたブブ・ド・ラ・マドレーヌは述べている（二〇一〇年一一月二五日のインタビューより）。したがって、ごく単純に考えれば、女性が促していたのはアレックスの「カミング・アウト」であったと推測できる。

▼ アレックスの独自の発音

シーン5においてアレックスを演じるのは石橋健次郎であるが、石橋自身もろう者である。アレックスは、女性を振り切ってマイクの前に移動し、いくつかの発話を行う。その一部は、「私はあなたの愛に依存しない。あなたとの愛を発明するのだ」というものである。これは「カミング・アウト」と題されたシーン5の一部であり、「カム・アウト！」と叫ぶ女性を逃れてから、マイクを通して発するものである。しかし、アレックスを演じた石橋はろう者であり、言語を独自の発音の仕方で発し、手話も使用しない。アレックスの前にはマイクが置かれており、アレックスが独自の発音で発話することで、逆説的に「ろう者」であるアレックスを「ろう者」という枠組みに閉じ込めてしまうことになるかもしれない。ここではアレックスの「ろう者」としての複雑なあり方を、ろう者教育史の調査を基に述べていく。[6]またアレックスのろう者としてのあり方をさらに詳しく理解するために、石橋健次郎氏へのインタビューを実施した。

自身もろう者であるアレックス役の石橋は、筆者によるインタビューにて、正規のろうあ教育は受けているものの、独自の発音をつくりあげてきたのは真実であると述べている。七歳頃、声帯の断面図を見ながら

どのように発音するのか、自ら訓練したのだという。石橋氏はこのことを、「楽器をチェックするように自分の声帯をアレンジした」と述べている（二〇一八年八月七日、筆者によるインタビュー）。また、アレックスはシムコムや手話を用いることはなかった。つまり、ここでの発話の独自性は二つのレベルで存在する。一つは音声のレベルでの独自性であり、もう一つは口の開き方の独自性である。後者は筆者には認知が困難なものである。

[6] 近代ろう教育は、一八世紀後半西欧にて学校教育として成立して以来、手話法と口話法の激しい論争下で発展してきた。口話法とは発音と読唇、読話で話し言葉を育て、手話法は手話から書き言葉を導く教育法である（岡本 1997: 125）。最初に流通したのは手話法であるが、一九世紀中ごろから口話法が主流となる。さらに口話法は、一八八〇年（明治一三年）ミラノで開催された国際ろう教育会議で採択される（岡本 1997: 125）。

ただし、もともと音声を知覚することができない者に対して口話法を指導するのは非常に困難であり、対して手話はろうあ者には自然な交信手段であったため、ろう者相互の素朴な教育手段として役立ってきた。そもそも、自然発生した手話は、日本語や英語と同じように、十分な語彙と複雑な文法をもつ自然言語の一つである（大澤 1996: 293）。しかし、手話は公教育のなかでは長い間抑圧され、口話法は「国民教育普及、万時情報化の近代市民社会」において関係者からいっそう期待された。さらに一九世紀後半、言語関係諸科学は急速に発展するものの、それは話し言葉重視の伝統と植民地支配の必要、健聴者の立場から構築されたものであった（岡本 1997: 126）。

日本の場合も、一九三三年に鳩山文部大臣が口話を支持したのをきっかけに、ろう学校の教育において口話主義化が強力に推進された（大澤 1996: 293）。

ただし、今日私たちが手話だと認識しているのは、自然言語としての手話ではなく、音声言語を発しながら、手話で単語を並べるシムコム（simultaneous communication）という手法であることが多い。これは口話教育の困難さから、手話で単語を並べニケーションの成立のためには手段を制限すべきではないとするもので、音声だけではなく手話も許容されるべきだという。この理念は、コミュニケーションの成立のために手段を制限すべきではないとするもので、音声だけではなく手話も許容されるべきだという。この理念は、コミュニケーションの成立のために手段を制限すべきではないとするもので、音声だけではなく手話も許容されるべきだという。その結果、教育の現場に導入されたのが、シムコムである（大澤 1996: 293-294）。

のであった。まず第一に、アレックスは手話およびシムコムを用いることなく、口話で台詞を述べる。そして第二に、口話であってもそれは「ろう者」としてろう者教育を受けたような口の開き方ではないのである。アレックスはオープニング・トークにて「deaf」と書いたラベルを自分に貼っているが、アレックスの存在は、「deaf＝ろう者」であるという同一性を否定し、まさに「自分自身だけのあり方」を体現しているのではないか[7]。

▼ 寄生的な発話とパフォーマティヴな発話

本項ではアレックスのシーン5の台詞を「発話行為 (speech act)」と捉え、ショシャナ・フェルマン (S. Felman) やジュディス・バトラー (J. P. Butler) の理論を援用しながら議論を展開していくこととする。前節の冒頭で、《S／N》の構造自体が「舞台」「日常」といった枠組みを相対化するものであったことを確認したが、本章が依拠するバトラーが、自らの理論はパフォーマンスなどの非日常には適用できないとしていることに対する反論を試みたい。

ジュディス・バトラーによれば、「ジェンダーの表出の背後にジェンダー・アイデンティティは存在しない。アイデンティティは、その結果だと考えられる表出によって、まさにパフォーマティヴに構築されるものである」（バトラー 1999: 58）。バトラーは言説の前に主体／意図を想定しない。むしろ、言説実践の反復を通じて「主体」はつくられるという。バトラーにとって、フェミニズムの重要な目的の一つは、ジェンダー・アイデンティティのあり方を変革していくことである。バトラーによれば、「女」というアイデンティティ・カテゴリーを批判的作業の根拠とするような運動や理論は、そのアイデンティティが行為によって不

断に構築されていることを見逃し、かえって批判対象の永続化に力を貸していることになる。

フェミニズムにとっての批判的作業とは、構築されたアイデンティティの外部に視点を確立することではない。［略］批判的作業とはむしろ、アイデンティティの構築のありかたによって可能になる撹乱的反復という戦略を探ることであり、アイデンティティを構築し、それゆえに内在的抵抗の可能性をも示すものであるその反復実践へと参入することを通して、介入の局所的な可能性を支持することなのである。

（バトラー 1999: 258）

すでに述べたように、この反復の過程において、意図せずアイデンティティの異本をつくりだす可能性が秘められている。すなわちバトラーは、この過程で生産される反復の「失敗」にこそ、構造を変革させる可能性を見出しており、これが撹乱（subversion）であるとされる。したがって、バトラーにとって主体は、常に行為の結果として現われるものであり、主体が行為に先立つものとは考えていないことがわかる。この主張は、バトラーのパフォーマンスとパフォーマティヴィティの区分にも関係している。パフォーマティヴィティ（performativity）をパフォーマンス（performance）と混同して使用することの危険性について、バトラー

［7］　しかし、石橋自身は次のようにも述べている。「子供の頃から、他の人びとから自分の行動をどう見られているか、そのことに敏感な子供で、先生や母が「口を大きく開けて発音しなさい」って何回も言い聞かせたのだけれど、周囲の人びとから私の話す様子が奇怪に見えるのを恐れて、健常者と同じ発音方法でできるようになろうと、こだわり抜いた結果です」（石橋健次郎へのインタビュー二〇一九年二月一五日）。

は次のように述べている。

パフォーマティヴィティとは、パフォーマーに先立ち、パフォーマーを制約し越え出る規範の反復であり、その意味でパフォーマーの「意志（will）」や「選択（choice）」によって作り出されたものだと捉えることはできない。その限りにおいて、境界づけられた「行為（act）」としてのパフォーマンスは、パフォーマティヴィティと区別される。(Butler 1993: 234　筆者訳)

このように、バトラーは自らのパフォーマティヴィティに関する理論が、あらかじめ意図や主体を想定する「パフォーマンス」においては必ずしも当てはまるわけではないとするが[8]、筆者は、バトラーのこの主張に逆らうかたちで、《S/N》を読みとりたいと考える。そもそもバトラーは、発話はある種の振る舞いでもあるというオースティンの「言語行為論」（オースティン 1978: 21）と、それを批判したジャック・デリダ（デリダ 2002）を援用しながら自らの理論を組み立てている。オースティンの言語行為論とは、日常的な発言が何かを記述しているのでもなくまた事実確認をしているのでもなく、何かを「行う」ことを指摘したもので ある。たとえば、神父が「新郎と新婦の結婚を認めます」と発話するとき、その言語そのものによって神父がカップルの結婚を承認するという当該「行為」が、まさに「行われる」と考えるのである。オースティンが「行為遂行的発言（performative utterance）」（オースティン 1978）と呼んだのはそうした発言のことであった。オースティンは「寄生的（parasitic）」と呼ぶある種の発話、劇場での発話や模倣を言語行為から除外したが、デリダはすべての記号が「引用」であるとするため、そういった区別は本来的には意味がないというのだ。

たとえばオースティンは、舞台上で「私は約束する」ということは、現実に何も働きかけないとする立場だ。言語行為論はこの種の「寄生的」な使用を除外して初めて「パフォーマティヴィティ」の領域を理論的に確定することができる。オースティンからすれば、このパフォーマティヴィティが適切に働くには、発話のコンテクストを確定する「意図／意志（will）」の力が必要である。この意図の力によって、我々は「寄生的」な使用を除外でき、不適切なパフォーマティヴィティの使用を排除することができる。たとえば「私はあなたの方の結婚を承認します」と発話する際、婚姻する予定のカップルの片方が人間ではなかった場合その発話のパフォーマティヴィティは適切に働くことはない。

しかし、「すべての記号は［略］引用されうるし、また引用符でくくられうる」（デリダ 2002）とするデリダからすれば、そのような意図など何も関係なく、不可避に、記号が反復・引用されてしまうのであり、記号が引用された先の受け取られ方を操作することは不可能である。だとすれば、先に挙げた舞台上の発話も、日常的な発話場面でも同じように「引用」である。デリダによればオースティンが述べるような目的論的な規定は、発話のもつ可能性を大幅に切り下げてしまう。このように、デリダは寄生的な発話も、パフォーマティヴな発話も、本来的には分けることができないとする。[10]

[8] バトラーのパフォーマティヴィティ論のパフォーマンス研究における位置づけについては以下を参照のこと（フィッシャー=リヒテ 2009, 高橋 1998, 高橋 2005, 内野 2006）。

[9] 小宮友根によるバトラー批判によれば、バトラーが、デリダのオースティン批判にならい行為の前に主体／意図のコンテクストを確定する「意図／意志（will）」の力が想定していないにもかかわらず、「攪乱こそフェミニズムが採用すべき戦略である」と、変革への意図的介入可能性を示唆する場合、そこには知らず知らずのうちに、主体／意図を前提とした思考が滑り込んでいることになる（小宮 2011）。

こうしてデリダが、パフォーマティヴィティが作用する場面での日常／非日常＝現実／虚構の切り分けを無効化したにもかかわらず、バトラーが虚構／現実の境界設定が厳然と存在しているかのように述べることには、疑問が残る。さらにいえば《S／N》はその現実／虚構の境界設定をぐらつかせるような仕掛けが施されているため、たとえ舞台という場であっても発話行為が〈現実〉として機能していると考える。以上の前提のもと、シーン5の分析を行いたい。

▼ アレックスの発話のもつ可能性

シーンの分析に戻る。まず、シーン5における注目すべきことの一点目は、アレックスが「自分が同性愛者である」と宣言することではなく、自分だけの○○を自分自身で（あるいは「あなた」との関係のただなかにおいて）「発明する」と言っている点である。この点において、アレックスが指示しているものは、いまだ名づけ得ないものである。バトラーは、『触発する言葉』において、名づけによって自分たちの存在や自分たちが行為するものの意味を表現し尽くせると主張することこそ、「言語の内部でわたしたちがすでにそうなっているものとは別の者になる未来」を「予め排除する（foreclose）」ことになるという。このバトラーの指摘は、アレックスの行為の説明に役立つ。というのもアレックスが「名づけ得ないもの」を指示しているということは、未来に向けた自己の可変性を示していることになるからである。したがって、自己決定でありつつも、既存の言説編成のもとにとらわれる可能性もある、フーコーの「告白」の制度に回収されていないといえる。

シーン5において注目すべきことの二点目として、アレックスは発話しているにもかかわらず、身体的な

特徴によって、発話が独自のものとなっていることが挙げられる。アレックスのこうした発話は、言語行為は身体行為であるため、意図したものからずれる可能性が常にあるという、フェルマンやバトラーの以下のような主張と重なるところがある（フェルマン 1991: 94、バトラー 2004: 61）。アレックスの発話の仕方は独自のものであるが、アレックスのみではなくわたしたちすべて、身体行為は思いのままにならない。しかしながら、アレックスの独自性のある発音によって、身体行為の「ままならなさ」が強調されることも、確かである。

身体の力は、発話をとおして屈折されつつ伝達される。そのような発話は、触発する力をもち、発話者が意図した効果と、意図しなかった効果の両方を有する。（バトラー 2004: 61）

ここまでの検証からいえることの一つは、アレックスの発話の場合、発話行為は身体行為と切り離せないことをふまえれば、主体の意図とは離れた効果を生む可能性があるということだ。つまり、アレックスの発音に際立った独自性があることにより、主体が言語によってあらかじめ定められないものへと可変的に構築されるという可能性を見出すことができると考えられるのだ。これにより、カテゴリーによって固定化され

[10] イヴ・コソフスキー・セジウィックは、編著『パフォーマティヴィティとパフォーマンス』イントロダクションにて、結婚式はもっとも慣習的な演劇の定義と同様、観客（目撃人）が、そこから退散することも許されておらず、その点で舞台と酷似していると指摘する。ゆえに、オースティンの「寄生的」な使用方法の区別に異議を唱えている（Parker & Sedgwick 1995: 10-11）。

た自己にとらわれてしまうという問題点が解消されるだろう。

もう一つは、わたしたちは他者から与えられた言語を幼児期に習得して用いる以上、言語による制約をうけているともいえる。ただし、アレックスの発話の場合、発話の仕方を独自につくりだし、新たな言語ともいえるものを「発明」している。その意味が日本語話者であれば理解可能であるのは、発話が反復されるのと同時に、発話内容のテクストが舞台装置に投影されるからである。アレックスの発話行為は、身体的な行為と密接につながっているために、既存の言語によってあらかじめ定められない領域にアクセスできる可能性をもつものである。そして、アレックスの発話のような新種の言語こそ、主体がそのなかにとらわれない、新しい意味の領野を切り拓く可能性をもつのではないだろうか。アレックスは「名づけ得ないもの」を指示しているとともに、その独自の発音で「語り得ないもの」を語っているともいえる。

先に述べたように、バトラーによれば、ジェンダーなどのアイデンティティは、言語行為によって「構築される」。この言説実践はすべて「引用」であるが、その「引用」こそ、既存の枠組みをずらす「攪乱」の拠点となるという（バトラー 1999）。アレックスの台詞は反復され、また《S／N》が繰り返し上演されることにより、さらに反復が重ねられる。アレックスの発話行為は、カテゴリー、ひいては既存の言語にとらわれない主体の構築のされ方を示しており、攪乱的であるといえるだろう。

しかし、アレックスの発話はアレックス自身の考えたものではなく、古橋の考案した台詞とディレクションによって定位されているという事実がある。これをどのようにみるべきか、次項以降で考察する。

▼ 他者の言語──シーン5の古橋の台本

本節の「シーン概要」で言及したシーン5におけるアレックスの発話は、アレックス自身が考案したも
のか、即興なのか、あるいは台本が存在するのかなどにより、見方が変わる。したがって、筆者は《S／
N》出演者にシーン5の創作過程についてのインタビュー調査を行なった。その結果、すでに述べたように、
《S／N》には演劇で使用されるようなテクスト中心の「台本」は存在していなかったことが判明した。た
だし、出演者は自分の台詞が書かれた紙などは持っていたようである。たとえばアレックスの台詞は古橋が
考案したものであったが、石橋自身も「しっくりきていた」、「自分の気持ちや意見と同じだった」としてい
る。シーン5のパフォーマンスでは、古橋から「それが自分の言語なら、なぜ自分のありのままの自然な姿
を見せない？」と指摘され、「演技する」ことを捨てたという（石橋健次郎へのインタビューより二〇一八年八月
七日）。

アレックスの台詞を考案した古橋は、シーン5では完全に姿を消し、舞台上には登場しない。アレックス
は、古橋という他者の言語を使用、再占有しながら、自分のスタイルで発話するのである。

ここからバトラーが著した『触発する言葉』における、発話行為に関する議論を参考にしながら説明を行
う。バトラーによれば、発話行為は、常に引用であり、過去のトラウマの歴史と文脈をひきずっている。し
かし、それらの発話は、たとえそれが中傷的なものであっても発話を反復することにより、発話を再領土化
し、意味づけし、当の発話から中傷性を剥奪する可能性がある[11]。

実際のところわたしが主張したいのは、攪乱的な意味づけが可能になる場所を構成しているのは、支配
的で「権威が与えられている」言説を収奪する可能性であるということだ。たとえば「自由」や「民主

主義」を主張できる社会的権力を奪われてきた人々が、支配的言説からそれらの言葉を流用して、政治運動を結集させるために、この高度に充当された言葉を再活用し再意味づけするとき、そこには何が起こるのか。（バトラー 2004: 243-244）

このバトラーの発話行為の引用・反復の例のように、シーン5のアレックスは他者の言語を反復・引用しているのだが、古橋の道具的なものとして一方的に使われているのではなく、古橋の台詞を引用しながら自分独自の手法で発話しているのである。古橋は、アレックスの特徴ある発話の仕方を完全に操作することはできない。もちろん、パフォーマーと台詞の考案者が別人物であっても、同一人物であっても、パフォーマーが身体を使用している以上、常に、パフォーマーの行為を台本作家や演出家が意図したように操作できるわけではない。

また、《S/N》にはバトラーの枠組みを越えた特徴もある。文学研究者の小平麻衣子は、バトラーの述べるような「攪乱」は、事前に意図や主体を想定しないがゆえに、戦略としては非常に使いづらいものにならざるを得ないという。しかも、その「失敗」が抵抗者にとってネガティヴに作用するということも十分に考えられる（小平 2008: 28）。そもそも、バトラーが述べているのは攪乱の可能性のみで、「攪乱した先に何があるのか」「攪乱行為が逆効果をもたらすのではないか」といった疑問点は残されたままである。

しかし、《S/N》には古橋のディレクションが存在することから、小平が指摘したような心配は少ないと考えられる。《S/N》にはプロットが存在することから、そこに長期的視野に立った「戦略（strategy）」を見出すことができる。ゆえに、当の行為者にとっては未来がより想定しやすくなっている。とはいえ、意

図した／意図していないにかかわらず、すべての発話や書き物は引用され反復され、思いがけないやり方で再使用される可能性がある。ゆえに、バトラーが述べるような意図や主体を前提とする／しないという境界設定をこそ、筆者は再考してみたい。

筆者は先だって、カミング・アウトという事象においてパフォーマンス・アートと現実を同様の視点から分析してみようという提案をした。しかし、一方でアートだからこそ可能になっていることもあるのではないか。《Ｓ／Ｎ》のカミング・アウトは衣装や台詞の工夫、作劇の工夫によって、現実とは異なったやり方で行われており、そこには芸術の文脈でしか行われない作法が存在する。たとえば、日常的相互行為の場面では、服にラベルを貼る、台詞の言葉が同時に投影される、等々の演出は存在しない。しかしそのような仕掛けがあるからこそ、《Ｓ／Ｎ》におけるカミング・アウトは起こりうるリスクに対して最大限に配慮しながら遂行できたのである。

このように《Ｓ／Ｎ》においては、虚構／現実、意図／非意図といった境界線を往還しながら、アートの可能性を最大限引出し、カミング・アウトが行われている。

［11］ しかしながら、バトラーの Excitable Speech は、法的措置がほとんど取られていない日本のヘイトスピーチの文脈に置かれた場合、非常に危険であることを申し添えたい。変革可能性という名のもとにヘイトスピーチが野放しになり、当事者を傷つける状況は避けなければならない。バトラーのこの議論は、あくまでヘイトスピーチに対する罰則などの措置が制度的に成立している地域において称揚されるべきである。

5 新しいコミュニティとアイデンティティの可能性へ

最後に、これまで検証してきたような、《S／N》におけるカミング・アウトに伴う危険性の問題化がどのような効果を生むかについて、カミング・アウトとコミュニティ、アイデンティティを関連づけながら述べたい。

まず、社会と個人を結ぶ集団である「コミュニティ」（community）に関する先行研究を紹介する。テンニェスの研究『ゲゼルシャフトとゲマインシャフト』における「ゲマインシャフト」（Gemeinschaft）概念は、理念化されてはいるが伝統的なコミュニティ概念だとして議論の基礎とされてきた。ゲマインシャフトは対面的な結びつきがある場所に規定され、社会的地位に帰属する（テンニェス 1887＝1954）。しかし近年の研究では、このような場所に規定された、小規模な単位である伝統的コミュニティ概念は不可能であるとされ、個人の属性に縛られず、流動的で開放されたコミュニティ概念が隆盛している。

伝統的なコミュニティ概念を否定するジャン＝リュック・ナンシー（ナンシー 1985）、モーリス・ブランショは、コミュニティとは喪失の経験であり、決して実現可能ではないものとしている。しかし、コミュニティが「一つの全体に属していると思っている人びとに共有されうるものとはまったく別の何か」（ブランショ 1997）であるとされるとき、また新たな疑問が発生する。何かが共有されうるものでは「ない」と判断するためには、ある程度の共通認識がなくてはならない。共有されざるものを可能にする何らかの共同性が必要になるのだ（小野 1991）。

ジェラード・デランティは、ナンシーやブランショと同じように、場所に規定された小規模である伝統的なコミュニティ概念はもはやノスタルジックなものに過ぎないと述べる。しかしデランティは、コミュニティは消滅したのではなく復活を遂げつつあるという。

古典的な社会学者たちはコミュニティの消滅を確信していたのであるが、事態はそれとはいちじるしくかけ離れている。コミュニティは今日の社会、政治状況の中で復活を遂げつつあり、世界規模でルーツ探しやアイデンティティの探求、帰属（ビロンギング）に対する欲求を生みだしている。（デランティ 2006: 3）

デランティによれば、グローバリゼーションにより流動化、個人主義化[12]が起こったからこそ、ますます人びとはコミュニティを必要とするようになった。そういったコミュニティとは、かつての伝統社会や近代社

[12] デランティ『コミュニティ』の訳者である山之内靖は、解説において個人主義がしだいにその幅を広げてきたかのように記述してしまうのはかなり問題だ、としている。山之内は「近代社会がますます個人主義へと傾斜した」というよりも、「階級対立を調停する機能を国家が放棄した」と述べるほうが、事態を正確に伝えているとする。近代の市民社会は、階級社会へと変質した後、さらに総力戦体制の下で福祉国家の下部機構へと編成替えされたのであった。これはたとえばアメリカのニューディール政策やケインズ経済学に表われている。だが、ほぼ一九七〇年を境として（日本はバブル景気の影響から一九八〇年末までとされる）アメリカやヨーロッパの先進諸国の経済成長率が大幅に低下し、結果として、福祉国家体制が機能し難くなった。もはや国家は、社会内部の階級対立を中和する機構として機能することはできなくなり、先進諸国の諸個人は階級所属をよりどころとして人生設計をする可能性を失った。個人は転職、失業、定年退職、疾病等に備えて「自己管理」するように誘導され、あるいは強制されているゆえに個人主義化が起こった（山之内 2006: 288-289）。

会ではありえなかった関係性のなかから生まれる「ポストモダン・コミュニティ」であるといわれる。それらのコミュニティは、非常に開放的で、不安定かつ流動的である。そして工業社会や伝統社会とはまったく異なり、階級、宗教、エスニシティやライフスタイル、ジェンダーに規定されない。またデランティはコミュニティを「制度的な構造、空間、ましてや象徴的な意味形態などではなく、対話的なプロセスのなかで構築されるもの」（デランティ 2006: 261）、そして、「社会にとっても国家にとっても提供され得ないものを、すなわち、不安定な世界における帰属意識を提供する」（デランティ 2006: 267）という。したがって、この新しいコミュニティ概念は全人格を包摂するようなものではなく、原則として特定の実体的な「場所」を必要とするわけでもない。デランティの、不安定でありながらも、ある帰属意識を提供するコミュニティ概念は、本節で述べる《S／N》の意義を説明するうえでも役立つと考えられる。

▼ 一九九〇年代の言説におけるカミング・アウト／コミュニティ／アイデンティティ

一九九〇年代の言説上におけるカミング・アウトとは「自己に向けてカミング・アウト」という表現に代表されるように、自己反省のニュアンスを含んでいた（森山 2012: 128-130）。このことは、自己の可変性を強調する《S／N》においても共通していると考えられる。一方でカミング・アウトが「ゲイやレズビアンになっていく」といったことを、コミュニティに向けて示すものでもあった。そしてコミュニティへの参入によって、ゲイあるいはレズビアンといった自我の形成は支えられているのだとみなされていた（森山 2012: 131）。「九〇年代にはゲイアイデンティティとゲイコミュニティは相互に支え合う論理構成により政治的かつ「本質的」に連関すると想定されていた」（森山 2012: 137）のである。

カミング・アウトとは、マイノリティがマジョリティに対して異議申し立てを行うものであるが、別の集団——コミュニティ——に対する継続的な参入を意味するものでもあるだろう。しかし、ここにある問題点も想起される。ある属性をもっていたとしても、ある属性を基盤とした当該のコミュニティに対して参入しがたい場合もあるだろうし、過剰な同一性に対するためらいがある場合もあるだろう。

▼ 《S／N》におけるアイデンティティと「コミュニティ」

《S／N》では、アイデンティティをめぐる、ときには矛盾を孕むアプローチによって、コミュニティという集団に対して過剰な同一化を強要しない。しかし、ある程度の共同性を保つことで、そこに観客や関係者を巻き込むことができていたと考えられる。本節で筆者が述べる「コミュニティ」とは、実体的な空間に規定されず制度化もされないが、ある種の共同性を確保できるものである。

《S／N》におけるカミング・アウトは、豊かな生をいくつかのカテゴリーに縮減させ、固定化してしまうことを避けようとするが、しかしアイデンティティを自由に着脱できると主張するわけではない。また、アレックスの独自のコミュニケーションの方法によって、既存の言説編成にとらわれない新たな自己への一筋の可能性を示してもいる。すなわち、《S／N》はカミング・アウトがコミュニケーションとして成立する

[13] 文化人類学と演劇学を架橋した「パフォーマンス・スタディーズ」では、パフォーマンスは文化人類学によって明らかにされてきた儀礼の機能のように、ある種の共同性を創成するものとみなされている。このようなパフォーマンスにおける共同性の創成については《S／N》にも見出せるのではないかと考える。ただし、ここでいうパフォーマンスとは演劇やパフォーミング・アーツのみではなく、教会でのミサやフットボールの試合、遊戯などかなり広範囲にわたる概念となっている（シェクナー 1998: 74）。

ような領域にとどまりながら、新たな自己のありようを提示している。このことはまた、アイデンティティの表明とコミュニティへの参入が循環構造をなしていた一九九〇年代のゲイ・コミュニティの状況に対しても有効性をもったと考えられる。《S/N》はアイデンティティを固定化したり制限したりせず、さらに同一的なコミュニティへの参入も強要しないが、一定の共同性のもとで連帯できるということを示し、その契機を与えたのではないかと考えられるのである。[13]

生きられる「アート」

1　アイデンティティをめぐる葛藤

本書は、《S／N》という事例を取り上げて、芸術の社会的関与をめぐる可能性について追求してきた。とくにカミング・アウトという行為を上演論的パースペクティヴからみた場合、どのような効果がありうるのかについて述べた。いったん芸術を社会的側面から分析してみることとしたのである。《S／N》はまず、アイデンティティをめぐるアートであるといえよう。しかし、アイデンティティは好きに着脱したり、簡単に変えられたりするものではない。

社会学者の岸政彦は、著書『同化と他者化——戦後沖縄の本土就職者たち』において戦後の沖縄からの集団就職者たちがなぜ故郷へ戻ってしまうのか、といった疑問に対し、本土への同化は不可避的に他者化を招

いてしまうというメカニズムを明らかにした。

　マイノリティのアイデンティティが、なにかの実質を「もつ」ということであるよりもむしろ、果て
しない自己への問いかけとしての「アイデンティティという状態」に陥ることであるとすれば、こうし
た歴史的な同化への移動の経験はまさしく、そうした「お前はだれだ？」という問いかけを多くの人び
とが同時に経験するきっかけにちがいない。

　これが同化が他者化を生み出すプロセスである。同化圧力はマイノリティの自己への問いかけとい
うアイデンティティ状態をつくりだすことで、結果的に他者を生み出してしまうのである。非常に強い
同化圧力は、かえって「われわれは違うものである」というメッセージとして機能してしまう。意識的
で意図的な同化は、同化という現象そのものの本質と矛盾しているのである。（岸 2013: 418）

　また、岸はこのようにも述べている。「マジョリティは、アイデンティティというものをもつことができ
るのだろうか。あるいは、アイデンティティをもとう、とあるとき「決める」ことができるだろうか」（岸
2013: 404）。ここには、アイデンティティという状態におけるマジョリティとマイノリティの圧倒的な非対称
性が指摘されている。マイノリティは否応なく「アイデンティティという状態」に留め置かれる、といって
もよい。そしてマジョリティは、この差異を自覚しなければならない。

　第4章で説明したが、パスポートコントロールに一人の日本語話者の女性がやってきて、《S/N》でこのような「アイデンティティの着脱不可能性」に言及しているのは、「パスポートコントロール」のシーンだ。

パスポートを見せ、「自己証明（＝identity）」しようとするのだが、結局できずにこう述べる。「Can I quit Asian female? (ママ)」。「わたしはアジア人女性であることをやめられるのか？」。アジア人であり女性であるというアイデンティティは、もちろん簡単に変えられるものではない。たとえばこの女性が「女性」であるというアイデンティティを拒否し、「男性」あるいは「Xジェンダー」として生きることはできるかもしれないが、それが簡単なわけではない。アイデンティティは服のように着脱可能なものではないのだ。

しかし、当事者が外部から意味づけられたアイデンティティの内実をポジティヴに変容させる事例も実際に確認されている。

鶴田幸恵は、「性同一性障害者」のアイデンティティ概念の変容について丹念に調査を行なった（鶴田2016）。「性同一性障害」という病理モデル的アイデンティティは、もともと日本で表立った性別適合手術を実現する、手段としての医療概念であった。ところが、この概念が当事者たちのアイデンティティ概念として本質化し、「トランスジェンダー」を名乗る者とは区別されていった。「トランスジェンダー」はライフスタイルとしての生き方の概念となっており、「性同一性障害」と「トランスジェンダー」はある意味で対立する概念となっていった（米沢 2003）。しかし、現在では「性同一性障害」は病気ではないとまでいう人も現れ、「トランスジェンダー」と対立するわけでもなく、一つの生き方として提示されていく。クィア理論では広く知られているように、「クィア（Queer）」というカテゴリは、性的少数者を指す「変態」という意味の侮蔑語であったが、当事者たちがその意味づけをポジティヴに変容させ、自らを名乗るアイデンティティとして定着させたのであった。

また、わたしたちが複合的なアイデンティティをもっていることも、事実である（浅野 2015、河合 2016）。

「自己の多元性」、「アイデンティティの交錯」といった言葉で説明されるように、たとえば、わたしたちは女性であり、日本人であり、レズビアンであり、大学教員であり、母であるという状態になりうる。ある人は学生であり、実業家であり、男性であり、インド国籍であるかもしれない。わたしたちは複数のアイデンティティをもっており、時と場所によって意識されるアイデンティティは異なるはずである。たとえば「日本人」というアイデンティティは、日本という国家のうちに存在していればマジョリティであるが、日本を出てしまえばマイノリティだ。第4章でも述べたように、わたしたちは豊かな生の側面をもつのである。

そもそも、まったき「意志」や「意図」という概念自体に疑問を呈する知見もある。近年、「意志」というものについては、脳神経科学やそれに影響を受けた分野においても、大きな疑問に付されている。意志があるから、ある行為がなされるのではなく、意志という主観的経験に先立ち、無意識のうちに運動プログラムが進行していることが解き明かされてきた（坂上・山本 2009、ダマシオ 2010）。

『中動態の世界――意志と責任の考古学』は、言語の歴史を紐解くことによって、受動態でも能動態でもない「中動態」という形があったこと、そしてその可能性について論じた書籍だ（國分 2017）。能動とは「私が何事かをなす」ことであり、受動とは、能動とは呼べない状態のことで、受け身になって何かを蒙ることである。しかし、居眠りやアルコール中毒患者の例を詳細に検討すると、まったき自分の意志で何事かを行なっているのではないが、結果としてその行為をした責任を負ってしまうということはいくらでもある。アルコールや薬物依存者はしばしば「意志が弱い」とみなされる。しかし、その人びとが依存状態に陥った背景には、なにか耐え難い生きづらさがあったのではないか。そのように考えれば、酒を飲んだり薬物に頼っ

断されたときに突然「意志」というものが立ち現われてくるのだ、と述べている（國分 2017: 26）。

強制はないが自発的でもなく、自発的ではないが同意している、そうした事態は十分に考えられる。というか、そうした事態は日常にあふれている。それが見えなくなっているのは、強制か自発かという対立で、すなわち、能動か受動かという対立で物事を眺めているからである。（國分 2017: 帯文）

確かに、能動でも受動でもない状態は存在し、強制されたわけでも、強い意志で行なったわけでもない行為はありえる。

アイデンティティは現在ある行為の反復や、ある状態である、といわれているが、その行為ないし状態自体が強制されたわけでも、まったき意志決定によるものでもないと考えれば、筆者の構想するアイデンティティ概念をご理解いただけるかもしれない。アイデンティティを自由に組み替えることはできないしアイデンティティを消失させることもできない。しかし《S／N》は、アイデンティティという強制状態から抜け出せないと述べているのではなく、そこに一筋の変化可能性を残していると筆者は考える。

たのは紛れもなくその人の行為であるが、意志でもって制御できない要因も相当考慮されなければならないだろう。國分は、人は能動的であったから責任を負わされるのではなく、責任あるものと見做してよいと判

2 《S/N》と芸術

「芸術」という言語の起源は、知性の工夫に基づいて有益な結果を生み出す技術という意味の古代ギリシア語テクネー（techne）である。テクネーは芸術のみならず一般の技術、「わざ」に対しても用いられていた。また「美術」概念は日本で一八七〇年代から一九〇〇年代初頭にかけて、彫刻、絵画を頂点とする機構へと編成されていった（序章）。

芸術とは通常は文学、音楽、絵画、彫刻、デザイン、演劇、舞踊、映画などの諸芸術を指すが、美学者の佐々木健一は、芸術の定義を以下のように述べている。

人間が自らの生と生の環境とを改善するために自然を改造する力を、広い意味でのart（仕業）という。そのなかでも特に芸術とは、あらかじめ定まった特定の目的に鎖されることなく、技術的な困難を克服し常に現状を超え出でゆこうとする精神の冒険性に根差し、美的コミュニケーションを指向する活動である。（佐々木 1995a: 31）

第4章で述べた「カミング・アウト」シーンのアレックスは「自分の生を発明する」、「自分の死を発明する」、「あなたとの愛を発明する」と述べる。また分析により、彼のカミング・アウトは名づけられた既存の何かではない何かになることを志向していたことがわかった。

《S／N》は新たな意味の地平を切り開き、新たな自分、新たな生を発明していくという志向性をもって
いた。これは「芸術」の原義にほかならない。そして、古橋悌二は他者とのコミュニケーションを大切にし
ていたことが以下のインタビューからわかる。

　AIDSは一時的にコミュニケーションの崩壊をまねきましたが、心ある、生きること、愛すること
により敏感な人々の手によって人間の意識のさらに進化したコミュニケーションを探るための世紀の
文化的エポックに至りました。
　AIDSに対する人々の反応は最終的に二種類に分かれるような気がします。やはり旧態のコミュ
ニケーションの図式にあくまで留まって、あたかもこれが深刻な問題のように振る舞うか。もしくはこ
の進化した、ある程度の危険を伴う、未知の人間関係の実験室に、生まれてこのかたこれが自己を規定
する枠組みだと思っていたものをかなぐり捨てて飛び込んでいくかです。（古橋 2000: 83-84）

　古橋悌二は、エイズという病に直面して、「新たなコミュニケーション」が必要なのだと述べている。そ
して「生まれてこのかたこれが自己を規定する枠組みだと思っていたもの」をかなぐり捨てて飛び込んでい
かなくてはならないという。「生まれてこのかたこれが自己を規定する枠組みだと思っていたもの」という
のはアイデンティティであろう。そしてコミュニケーションと自分を変えていくことが目指されている。
そして第2章で述べたように古橋は「アーティスト」であることを望んでおり、自らの「アート」によっ
てそういったコミュニケーションを達成しようと考えていたのではないだろうか。たとえば以下の引用か

らは、現行の芸術において自らの望むようなコミュニケーションが縮減されてしまうことにいら立っていることがうかがえる。

芸術を通して観客と、つまり展覧会だったら観にくる人とか、演劇・舞台だったら観客席に座っている人と、もっとコミュニケーションをどんどんとりたいと思ってたんだけども。えーとね、過去何年ものあいだ〈芸術性〉といわれてきたものを高めれば高めるほど、コミュニケーションがどんどん断絶していくような気分に襲われて（古橋・浅田・西堂ほか 2000: 175）

▼アイデンティティと他者とのコミュニケーション、そして社会

右で古橋悌二が述べていることは、社会学者アンソニー・ギデンズが後期近代における人びとのアイデンティティの状態を「再帰性（reflexivity）」という言葉で示したことと共通性がある（ギデンズ 2005）。

人のアイデンティティは他者とのコミュニケーションによって変容していき、またそのコミュニケーション自体もアイデンティティの変化によって変わっていく。しかし一方で、人は他者からの反応によって自己がどのような存在であるのかを常に監視していなくてはならないようにも考えてしまう。しかし重要なことはこの「他者」という存在である。この世界に自分以外の他者がいる。しかしこの他者こそ、自分という存在に他でもありえたかもしれない可能性を呼び込む存在なのである。したがって、コミュニケーションが変わることと、アイデンティティが変わるということは、循環構造をもっている。この他でもありえたかもしれない、今の自分ではない他の自分である可能性しれない可能性のことを「偶有性（contingency）」と呼んでおこう。今の自分ではない他の自分である可能性

をわれわれがもっているということを、古橋悌二と《S／N》は肯定している。[1]

さらに、第4章の5「新しいコミュニティとアイデンティティの可能性へ」において筆者は《S／N》が形作る、実体的な空間に規定されず制度化もされないが、ある種の共同性を確保できる「コミュニティ」の可能性について述べた。序章で述べた「社会」の多層性からいえば、アイデンティティや他者とのコミュニケーションのレベルは、ミクロなレベルでの相互作用が中心であろう。コミュニティはもう少し大きな集団のレベルといえる。古橋悌二は、第3章で紹介した〈手紙〉においてさらに大きな社会構造の問題にまで言及し、いわば社会変革としての「アート」を志向した。このレベルではセクシュアリティをめぐる差別の構造まで問題にしている。そしてその「アート」こそが《S／N》であった。このように《S／N》における「社会」との関係の仕方には三つのレベルが想定できる。そのなかで、もっとも言及が多く、重視されたのはミクロなレベルのコミュニケーションであったと考えられる。

▼ 新しき世界＝社会と偶有性

《S／N》は自己という意味でのアイデンティティ（＝同一性）のみならず、社会の同一性を乗り越えていくという志向性ももっている。第3章の《S／N》構造分析の最終シーンで見られたように、既存の社会＝社会の同一性にコンティンジェントなものを差し挟み、新しい地平を切り拓いているのである。古橋悌二は

[1] そしてまた、古橋が「自分を殺してしまうかもしれない、もっとも情熱的な友人」と呼んだように、HIVは究極の他者といえるかもしれない。エイズとは免疫機能を破壊し、自己と他者の区別をつかなくさせる病である。

一九九二年の〈手紙〉の時点で、強く現状の社会を変えたいというメッセージを発している。それはおそらく、エイズの特効薬が発明されていなかった当時、「生」が脅かされるという非常に切迫した問題として必要不可欠であったのではないか。

《S／N》と同時期に起こった一九九〇年代京都市左京区における社会／芸術運動においても、自分の生を改善するためには「社会」を変えなければならないと考えられたのではないか。佐々木は「人間が自らの生と生の環境とを改善するために自然を改造する力を、広い意味でのart（仕業）という」と述べたが、本書の事例では「自然」を「自分の置かれた既存の環境」という意味に敷衍できよう。

それでは最後に、一九九〇年代京都市左京区における社会／芸術運動の参与者が述べる「アート」とはどのようなものであったのか、インタビューを用いて明らかにしていきたい。

3　生きられる「アート」

筆者は《S／N》と一九九〇年代京都市左京区における社会／芸術運動の関係者へ、一〇年以上にわたってインタビュー調査を続けてきた。そのなかには、《S／N》への応答として当該社会／芸術運動に関わった後、自分自身の活動へとシフトしていった者もいる。そのうちの何人かを紹介したい。参与者は、「芸術」や「美術」といった言葉よりも「アート」という呼称を用いることが多い。それでは、彼／彼女ら参与者は、当該の運動や《S／N》を契機として自らの「アート」概念をどのように発見／発明していったのだろうか。

アーティストのきむらとしろうじんじんは、現在ポータブルの窯を積んだ屋台を携えて全国各地の路上・

公園・空き地で、参加者と茶碗を焼き、その茶碗で茶を飲む《野点》というプロジェクトを行なっている。彼は第3章にて述べた、一九九〇年代京都のHIV／エイズをめぐる社会／芸術運動の「エイズ・ポスター・プロジェクト（APP）」の代表であった人物である。きむらとしろうじんじんは、京都市立芸術大学在学時に、友人から誘われて活動を行うようになった。そのときに、それまで信じていた「アート」というものを「徹底的に相対化された」ときむらは述べる。

そうです。京都市立芸大っていう所に所属してることによってのみ、えっと、自分が勝手に手を掛けれると信じてた、そのアートっていうものが、手掛かりが、もう徹底的にこう、相対化された感覚、ていうのが、僕にとってはすごく大きくて、そっからもう一回、何かやろうと思ったときに、結局、焼き物の勉強しかしてへんし、で、同時に、まあ「クラブ・ラヴ」やったり、あの、地塩（寮）の「ウィークエンドカフェ」手伝ったり、バザールカフェを小山田（徹）さんと一緒に立ち上げたり、ていう経験の中で、そういうのを「うにゃ」って固めて、路肩に持ち出す、ていうのが《野点》になった、ていう。だから、僕のなかではアートが相対化されていく期間だった、のだろうな、ていう。

と、後年思う。（きむらとしろうじんじんへのインタビュー 二〇一八年三月九日）

きむらは、また、現在の《野点》の活動が、もともとの専門であった陶芸と、一九九〇年代当時のドラァグ・クィーンとの経験やカフェをつくった経験、また、クラブ・ラブというエイズベネフィットのイベントを行なっていた経験から形作られたものだということを説明した。きむらのいう「アート」とは、「アート

とアクティビズムというものが、決して二つに分けたりするものではなくて、表現行為そのものがアクト」であるというものだ。しかも、そのアートとは「魅力的な表現と、それによって行動変容が起こるということ」である。その根拠をきむらは、第一に自分が証拠だ、というふうに述べる。そして、そういうアートの例を「他に知らない」と彼は述べた。

僕の場合は、一番短くてわかりやすい言葉で、えっと、正直に答えるなら、《S／N》に頼ってました。つまり、アートとアクティビズム、アートとアクティビズムというものが、決して二つに分けたりするものではなくて、表現行為そのものがアクトであり、それになりうるという、えっと証明みたいなのを、《S／N》にしてもらって、「アートスケープ」に、いた。（きむらとしろうじんじんへのインタビュー 同日）

その存在、その証明を、自分でできるかっていったら自分でもできず、いやいや、それは謙遜でも卑下でもないんですよ。やっぱり《S／N》と悌二さん、《S／N》と古橋悌二という人に、頼ってた、と僕は思います。悌二さんが証明してくれてる。その、魅力的な表現と、それによって行動変容が起こるということの実証、みたいなものが同時に存在してる。あの、ほかに知らない。そういう例は。僕は知らなかったんですよ。（きむらとしろうじんじんへのインタビュー 同日）

つまり、きむらが現在行なっている活動の契機となったのは一九九〇年代京都市左京区で起こった出来事であり、自分を方向づけたのは《S／N》であると、きむらは示している。また、きむらが述べる「アート」

は、その「アート」の性質それ自体において社会変革的なものであった。重要であるのは、きむらの考える「アート」それ自体に、以上のような性質が当初から組み込まれているということである。つまり、「アクティビズム」と「アート」は別様の存在ではなく、当初から社会変革的な側面をもっているということになる。

雨森信は、現在「Breaker Project」のディレクターとして活躍している。Breaker Project は大阪市の文化事業として二〇〇三年四月よりはじまった。「芸術と社会をつないでいくことを目的とし、表現者と鑑賞者双方にとって有効な創造活動の現場をまちの生活に取り戻すこと。「芸術表現活動を私たちの生活の中に開拓していく地域密着型アートプロジェクト」（公式ウェブサイトより）である。「芸術表現活動を私たちの生活の中に開拓していく地域密着型アートプロジェクト」（公式ウェブサイトより）である。同時に、市民一人ひとりが多様な価値観を獲得し、それぞれの想像力、創造力を育み、成熟した市民社会が形成されていくこと」を目指している。もともと新世界（浪速区）を拠点として始まった活動は、隣接する西

[2]　ただし、きむらは「行動変容」という表現について以下のように述べている。

竹田さんのインタビューに僕が答えて使ってる「行動変容」という言葉、これは九〇年代を「振り返る会話」のなかだからこそ使った言葉・概念だなあ、と今校正しながら強く感じています。今（二〇二〇年現在）なら使わない言葉。人間をのっぺりと対象化してしまう気配を感じるいやな言葉とさえ思う（笑）。僕は悌二さんやAPPの活動を通して「何を美しいと感じるか」という経験をしたんです。これを行動変容という言葉に収めることは今の僕には「矮小化」いや「勘違い」とさえ思える。何かが決定的に違う。社会改良・改革を行動化した論理やスローガンだけをたどった道筋では絶対に届かない場所に何かが届いたということだと思っています（きむらとしろうじんじんへのインタビュー 二〇二〇年四月二九日）。

[3]　大阪市芸術文化アクションプランのなかの芸術まちづくり拠点事業として始動した。

きむらの示唆する「アート」が決して社会改革を目的化したものではない、ということがわかる。

成区へも拡がり、現在でも複数の事業を並行して行なっている。雨森も一九九〇年代京都の芸術／社会運動に関わっており、なかでも「ウーマンズ・ダイアリー・プロジェクト（WDP）」に縁が深い。雨森は、美大を受験するために勉強しはじめてから現代美術に出会い、価値観が一八〇度変わったと述べている。「アートと出会うことで、自分の人生は自分でつくっていけばいいんだ」と思うようになった。雨森にとって、アートとは既存の家族、共同体、生のあり方などを相対化できる存在であり、「エイズ・ポスター・プロジェクト」や《S／N》は、自分が思っている「アート」が「ここにあるんじゃないのかな」と期待できるものであった。そこで思ったこととは「わたしの感じていたこととは間違っていなかった」という確信だった（雨森信へのインタビュー二〇一七年一二月二四日）。

きむらや雨森が述べる「アート」は、ジャック・ランシエールが『感性的なもののパルタージュ』で述べたような、芸術の根源的性質とも共通している。ランシエールは「美学」と「政治」を対立するようなものとは捉えていない。この「感性的なもの（le sensible）」とは、そもそも政治的な事柄に参入できる者と排除されるものを選別するものとして示されている。政治に携わる人間／そうではない人間の分断は共同体の中で優位を占める人間によって行われるが、この「感性的なもの」の配分を変容させるものこそが、芸術である。ランシエールはこれを「感性的なものの分有（partage du sensible）」と述べる。よって、このランシエールの主張にしたがえば、芸術は本来的に政治的なものなのである（ランシエール 2009）。ランシエールは虚構と現実、芸術と現実という前提を安易に措定し、二項対立的に捉えることを拒否している。これは序章でふれたように、グラント・ケスターが、芸術が社会的または政治的な世界との直接的関与を断念することによってのみ、芸術たりえるという信念を捨てなければならないと述べていることと一致する。

おそらく、雨森やきむらが述べるような、価値観の変容、既存の体制を相対化する、といった芸術の根源的なありようはアートを道具的に使用したアクティビズムとは一線を画すものである。かれらにとって「アート」とは自分の「生」のあり方を発明していくものであり、「社会」と決して切り離されたものではなかった。序章で言及した「前衛芸術」[5]やアングラ演劇のように、類似の試みはこれまでもあったといえるが、少なくとも一九八〇年代後半～一九九〇年代に京都市立芸術大学の学生であったかれらはそのような「アート」を自分たちが、はじめて経験したと考えている。

筆者は、当時のHIV／エイズという危機状態において、友人が亡くなるかもしれないという状況に直面したときにその「生」をめぐる葛藤が、彼／彼女らにここでいう「アート」を志向させたと考えている。そして、主な関心の対象となったのはジェンダーやセクシュアリティをめぐる規範であった。かれらにとって

[4] 本書は古橋悌二の特権性を支持しているように読めるかもしれない。しかし、《S／N》は芸術や芸術家の特権性を前提としているわけではない。しかし筆者の考えをもう少し説明しておきたい。第2章では断片的で一貫した筋をもたないといわれていた《S／N》が引用部分と非引用部分を織物のように構成しつつ、一貫した構造をもつことを指摘し、その背後に古橋悌二という存在を想定した。しかし第4章で、《S／N》の各場面はダムタイプの個々のメンバーが持ち寄ったアイデアで構成されていることを明らかにしているものの、《S／N》は集団的の創作でもあり、古橋悌二は作者としての特権性を手放そうとしてもいた。しかし、古橋悌二という存在そのものを抹消することはできない。筆者は「芸術家」という存在を前提としておかないかぎり、「結果として」現れ出てしまう「存在」が芸術家なのである。

[5] しかし、たとえば大正期の前衛芸術の一つであるマヴォは既存の制度に対する疑問を呈したものの、性規範に関しては批判の対象よりも強固な面があった。またホモソーシャルな性質をもっていたという（谷口 2006）。ホモソーシャルとは女性と同性愛を排除した異性愛男性同士の親密な関係性のことである。《S／N》と九〇年代京都市左京区の社会／芸術運動における「アート」においては、性規範の強化や同性愛、女性の排除などは見られなかったと考えられる。

の「アート」とは、政治に携わることのできるマジョリティ／マイノリティの排除と包含の構造や、また生まれてこのかたそのありようを疑ったことさえなかった規範や枠組みと、その秩序を組み替えていくものなのである。言い換えれば、今ある世界に偶有性を呼び込むことであった。

そしてまた、彼／女らは、そういった「アート」を自らも実践しようとしている。かれらは《S／N》なるものを自分の人生に引きつけ、そして引き継いでいく存在であった。《S／N》と古橋悌二の「アート」は次の「生」へと連なっていく。《S／N》はまさに「生きられる「アート」」と呼びうるアートなのである。

謝　辞

本書に関わってくださったみなさまに多大な感謝を捧げます。とりわけ聞き取り調査に応じ、本書への掲載をお許しくださったみなさまの助けなしに本書は完成しませんでした。すべての方のお名前をあげることは紙幅の都合上かないませんが、とりわけ古橋悌二さんのお兄様である古橋和一さんにはさまざまな点でお世話になりました。また《S／N》出演者のブブ・ド・ラ・マドレーヌさんはわたしの聞き取り調査のほぼはじめての方で、研究者として本作品に関わることに対する勇気をいただきました。

また、聞き取り調査にご協力くださったあかたちかこさん、雨森信さん、石橋健次郎さん、きむらとしろうじんじんさん、小山田徹さん、久野敦子さん、松尾惠さん、山田創平さん、山中透さんにも心より感謝申し上げます。本書を現在のかたちにするまでに思いのほか時間がかかってしまい、ナカニシヤ出版編集部の米谷龍幸さんにはご心配をおかけしました。最後まで見守っていただき、ありがとうございました。

また、本書は竹村和子フェミニズム基金、科学研究費・挑戦的研究（萌芽）「アート協働制作における社会関係資本形成の社会学的・実践的研究」（課題番号 17K18464）によって出版することができました。心より感謝いたします。

最後になりましたが、折に触れて勇気づけ、アドバイスをくださった夫の石川聡さんにビッグ・ハグを贈ります。

●**映像・オーディオ資料**

ダムタイプ（1995）. 『S/N』NEWSIC

ダムタイプ・WOWOW［編］（1995）. 『S/N』（舞台記録映像）

●**記事**

「エイズ、家庭にも黒い影——風俗店検査に限界——神戸、パニック防止に懸命」『読売新聞』（1987 年 1 月 18 日付東京朝刊）

「エイズ予防法案の廃案を強く訴え——血友病児を持つ親の会」『朝日新聞』（1988 年 11 月 5 日付朝刊）

「遠藤寿美子さん死去、演劇プロデューサー」『47 News』〈http://www.47news.jp/CN/200310/CN2003101901000382.html（最終閲覧日：2013 年 5 月 30 日）〉

●**トークイベント**

「ダムタイプ《S/N》トーク・イヴェント」（2008 年 9 月 15 日）. 筆者による聞き取り（於 ICC 4 階特設会場）

2007 年京都府エイズ等性感染症公開講座『ダムタイプ「S/N（1994）についての証言——京都で生まれたエイズをめぐるネットワークをふり返って』（2007 年 11 月 18 日）. 筆者による聞き取り（於大学コンソーシアム京都キャンパスプラザ京都）

Gould, D. B.（2009）. *Moving politics: Emotion and ACT UP's fight against AIDS*, Chicago: The University of Chicago Press.

Jones, A.（1998）. *Body art/performing the subject*, Minneapolis, MN: University of Minnesota Press.

Kitsuse, J. I.（1980）. Coming out all over: Deviants and the politics of social problems, *Social Problems*, *28*（1）, 1-13.

Mézil, E.（1998）. *Donai yanen! Et maintenant!: la création contemporaine au Japon*. Paris: École nationale supérieure des beaux-arts.

Miller, E.（1994）. *A borderless age: AIDS, gender, and power in contemporary Japan*（Ph.D. Dissertation）, Harvard University.

Newton, E.（1972）. *Mother camp: Female impersonators in America*, Chicago: The University of Chicago Press.

Richer, P.（1881）. *Études cliniques sur l'hystéro-épilepsie ou grande hystérie*, Paris: A. Delahaye et E. Lecrosnier.

Parker, A., & Sedgwick, E. K.（1995）. *Performativity and performance*, New York: Routledge.

●古橋悌二関連の文献初出対応表

＊発行年月日順

執筆者名	記事題名	雑誌名	発行年月日
古橋悌二・クーパー , B.	1991 年冬、ブリジェット・クーパーによるインタビュー	『KYOTO Journal』	1991 年冬季号
古橋悌二	芸術は可能か？	『へるめす』(43 号)	1993 年 5 月
古橋悌二ほか	「ある日本人アーティストは語る」と題されたインタビュー	『Together to Tomorrow』(宣伝会議別冊)	1993 年 4 月
古橋悌二	「エセル・エイクルバーガーのこと」	『ジェフリー』公演劇場用パンフレット	1994 年 12 月
古橋悌二・西堂行人	西堂行人によるテクストとインタビュー	《S/N》横浜公演パンフレット	1994 年 12 月
古橋悌二・浅井隆	浅井隆によるインタビュー	『DICE』(#8)	1995 年 2 月
古橋悌二	「芸術家と呼ばれなくてもいい」	『東京人』	1995 年 6 月号
古橋悌二・ラトフィー , C.	キャロル・ラトフィーによるインタビュー	『TOKYO Journal』	1995 年 9 月号
四方幸子	「新しい関係の「発明」」	『美術手帖』	1996 年 1 月号
浅田彰	「追悼」	『ダンスマガジン』	1996 年 2 月号

山田創平（2007）.「走り続けるということ」佐藤知久［編］『エイズと「私」をつなぐリアリティ──2007 年度京都府エイズ等感染症公開講座』MASH 大阪

山中　透（2000）.「山中透インタビュー──ダムタイプと音楽」『下北沢通信・大阪日記』〈http://d.hatena.ne.jp/simokitazawa/00001205/p1（最終閲覧日：2020 年 7 月 13 日）〉

山之内靖（2006）.「訳者解説──グローバル化と社会理論の変容」デランティ, G.／山之内靖・伊藤　茂［訳］『コミュニティ──グローバル化と社会理論の変容』NTT 出版, pp.281–301.

山本　尤・伊藤富雄（1994）.「訳者あとがき」シャルガフ, E.／山本　尤・伊藤富雄［訳］『未来批判──あるいは世界史に対する嫌悪』法政大学出版局, pp.267–271.

吉澤弥生（2011）.『芸術は社会を変えるか？──文化生産の社会学からの接近』青弓社

吉見俊哉（2008）.『都市のドラマトゥルギー──東京・盛り場の社会史』河出書房新社

米沢泉美［編］（2003）.『トランスジェンダリズム宣言──性別の自己決定権と多様な性の肯定』社会批評社

ランシエール, J.／梶田　裕［訳］（2009）.『感性的なもののパルタージュ──美学と政治』法政大学出版局（Rancière, J.（2000）. *Le partage du sensible: Esthétique et politique*, Paris: La Fabrique Editions.）

Bourriaud, N.（1998）. *Esthétique relationnelle*. Paris: Presses du réel.

Carlson, M.（1996）. Performing the self, *Modern drama*, *39*(4), 599–608.

Crimp, D.（1996）. AIDS: Cultural analysis/cultural activism, In Crimp, D.（ed.）, *AIDS: Cultural analysis, cultural activism*. Cambridge; London: The MIT Press, pp.3–16.

Crimp, D., & Rolston, A.（1990）. *AIDS demo graphics*, Seattle: Bay Press.

Dumb Type（2000）. S/N, In Japan Playwrights Association（ed.）, *Half a century of Japanese theater: 1990s（part 2）*, Tokyo: Kinokuniya, pp.263–286.

Furuhashi, T., & Trippi, L.（1996）. Dumb type/smart noise, *World Art*, *2*, 31.

Goldberg, R.（1979）. *Performance art: From futurism to the present*, London: Thames & Hudson.

星野　太・藤田直哉（2016）．「まちづくりと「地域アート」──「関係性の美学」の日本的文脈」藤田直哉［編］『地域アート──美学／制度／日本』堀之内出版

本郷正武（2007）．『HIV/AIDS をめぐる集合行為の社会学』ミネルヴァ書房

増田　聡（2005）．「〈作者〉の諸機能──署名・所有・帰属・語りの位置」『その音楽の〈作者〉とは誰か──リミックス・産業・著作権』みすず書房，pp.179–207.

松尾　惠（1997）．「京都チャリンコ・ネットワークの底力」『美術手帖』*49*(7)，94–95.

松尾　惠・佐藤守弘（2012）．「森村泰昌とダムタイプの 80 年代京都文化」『REPRE』*15*〈http://repre.org/repre/vol15/metamorphose/conversation1.php（最終閲覧日：2013 年 3 月 8 日）〉

マンロー, A. ／ 美術手帖編集部［訳］（1985）．「イースト・ヴィレッジにて」『美術手帖』*554*, 46–59.

宗像恒次（1991）．「市民のエイズに対する偏見的態度と感染者の生活の質」『エイズジャーナル』*3*(2), 201–212.

宗像恒次（1992）．「日本人の AIDS 意識と行動に関するマスメディアの影響力評価──マスメディア健康教育を考える」『日本保健医療行動科学会年報』*7*, 59–77.

宗像恒次・森田眞子（1992）．「HIV/AIDS の感染リスク行動と予防行動に関する研究」『日本保健医療行動科学会年報』*7*, 189–211.

宗像恒次・森田眞子・藤澤和美（1994）．『日本のエイズ』明石書店

メルッチ, A. ／山之内靖・貴堂嘉之・宮崎かすみ［訳］（1997）．『現在に生きる遊牧民──新しい公共空間の創出に向けて』岩波書店（Melucci, A.（1989）. *Nomads of the present: Social movements and individual needs in contemporary society*, Philadelphia: Temple University Press.）

毛利嘉孝（2003）．『文化＝政治』月曜社

森村泰昌（1998）．『芸術家 M のできるまで』筑摩書房

森山至貴（2008）．「「懸命にゲイになるべき」か？──雑誌『Badi』にみるセクシュアリティとライフスタイルの関係性」『論叢クィア』*1*, 76–98.

森山至貴（2010）．「ゲイアイデンティティとゲイコミュニティの関係性の変遷──カミングアウトに関する語りの分析から」『年報社会学論集』*23*, 188–199.

森山至貴（2012）．『「ゲイコミュニティ」の社会学』勁草書房

Minuit.)

古橋悌二（2000a）.「芸術は可能か？」ダムタイプ［編］『メモランダム──古橋悌二』リトルモア，pp.22-25.

古橋悌二（2000b）.「エセル・エイクルバーガーのこと」ダムタイプ［編］『メモランダム──古橋悌二』リトルモア，pp.26-28.

古橋悌二（2000c）.「芸術家と呼ばれなくてもいい」ダムタイプ［編］『メモランダム──古橋悌二』リトルモア，pp.31-33.

古橋悌二（2000d）.「古橋悌二の新しい人生──LIFE WITH VIRUS──HIV感染を祝って」ダムタイプ［編］『メモランダム──古橋悌二』リトルモア，pp.36-43.

古橋悌二（2000e）.「「ある日本人アーティストは語る」と題されたインタビュー」ダムタイプ［編］『メモランダム──古橋悌二』リトルモア，pp.72-77.

古橋悌二・浅井　隆（2000）.「1995年2月　浅井隆によるインタビュー」ダムタイプ［編］『メモランダム──古橋悌二』リトルモア，pp.87-04.

古橋悌二・浅田　彰・西堂行人ほか（2000）.「『S/N』をめぐって」ダムタイプ［編］『メモランダム──古橋悌二』リトルモア，pp.170-195.

古橋悌二・江口研一（1994）.「今月のひと──古橋悌二」『すばる』16(7), 286-289.

古橋悌二・クーパー, B.（2000）.「1991年冬　ブリジェット・クーパーによるインタビュー」ダムタイプ［編］『メモランダム──古橋悌二』リトルモア，pp.52-63.

古橋悌二・西堂行人（2000）.「1994年12月　西堂行人によるテキストとインタビュー」ダムタイプ［編］『メモランダム──古橋悌二』リトルモア，pp.78-86.

古橋悌二・平林享子（1996）.「新しい人間関係の海へ、勇気をもってダイブする」『review』6.

古橋悌二・ラトフィー, C.（2000）.「1995年9月　キャロル・ラトフィーによるインタビュー」ダムタイプ［編］『メモランダム──古橋悌二』リトルモア，pp.106-135.

ブレシアス, M.／村山敏勝［訳］（1997）.「レズビアンとゲイの生存のエートス」『現代思想』25(6), 219-247.（Blasius, M.（1992）. An ethos of lesbian and gay existence, *Political Theory*, 20(4), 642-671.）

auteur?, *Bulletin de la société française de philosophie*, 63(3), 73–104.)

フーコー, M. ／小林康夫・石田英敬・松浦寿輝［編］（2006）．『フーコー・ガイドブック』筑摩書房

フェラン, S. ／上野直子［訳］（1995）．「（ビ）カミング・アウト——レズビアンであることとその戦略」富山太佳夫［編］『フェミニズム』研究社出版, pp.209–261.（Phelan, S.（1993）.（Be)coming out: Lesbian identity and politics, *Signs: Journal of women in culture and society*, 18(4), 765–790.)

フェルマン, S. ／立川健二［訳］（1991）．『語る身体のスキャンダル——ドン・ジュアンとオースティン、あるいは、二言語による誘惑』勁草書房（Felman, S.（1980）. *Le scandale du corps parlant: Don Juan avec Austin ou la séduction en deux langues*, Paris: Seuil.)

フォースター, E. M. ／中野康司［訳］（1994）．『小説の諸相』みすず書房（Forster, E. M.（1927）. *Aspects of the novel*, London: Edward Arnord.)

藤井慎太郎（2015）．「演劇とドラマトゥルギー——現代演劇におけるドラマトゥルギー概念の変容に関する一考察」『早稲田大学大学院文学研究科紀要 第3分冊 日本語日本文学 演劇映像学 美術史学 表象・メディア論 現代文芸』60, 5–20.

藤田直哉（2014）．「前衛のゾンビたち——地域アートの諸問題」『すばる』36(10), 240–253.

藤田直哉［編］（2016）．『地域アート——美学／制度／日本』堀之内出版

藤本隆行（2009）．「アーティスト・インタビュー——日本のマルチメディア・パフォーマンスを支える照明アーティスト 藤本隆行の世界」『国際交流基金——日本の舞台芸術』〈http://performingarts.jp/J/art_interview/0907/1.html（最終閲覧日：2018年12月29日）〉

藤本隆行（2010）．インタビュー（「LIFE with ART——ダムタイプ『S/N』と90年代京都」展（2011年9月21日〜2012年2月4日、於早稲田大学演劇博物館）展示資料の一部から）

ブブ・ド・ラ・マドレーヌ（1996）．「Interview to BuBu」『review』6.

ブブ・ド・ラ・マドレーヌ（鍵田いずみ）（2007）．「1992年から1995年のこと——その（1）」佐藤知久［編］『エイズと「私」をつなぐリアリティ——2007年度京都府エイズ等感染症公開講座』MASH大阪

ブランショ, M. ／西谷 修［訳］（1997）．『明かしえぬ共同体』筑摩書房（Blanchot, M.（1983）. *La communauté inavouable*, Paris: Éditions de

バルト, R. ／花輪　光 [訳] (1979a). 「作者の死」『物語の構造分析』みすず書房, pp.79–89.（Barthes, R. (1984). La mort de l'auteur, In *Le bruissement de la langue*, Paris: Seuil, pp.61–67.）

バルト, R. ／花輪　光 [訳] (1979b). 「作品からテクストへ」『物語の構造分析』みすず書房, pp.91–105.（Barthes, R. (1984). De oeuvre qu texte. *Le bruissement de la langue*, Paris: Seuil, pp.69–77.）

PRC（患者の権利検討会）企画委員会・技術と人間編集部 [共編] (1992). 『増補改訂 エイズと人権』技術と人間

ビショップ, C. ／星野　太 [訳] (2004). 「敵対と関係性の美学」『表象』*5*, pp.75–113.（Bishop, C. (2011). Antagonism and Relational Aesthetics, *October, 110*, pp.51–79.）

ビショップ, C. ／大森俊克 [訳] (2016). 『人工地獄——現代アートと観客の政治学』フィルムアート社（Bishop, C. (2012). *Artificial hells: Participatory art and the politics of spectatorship*, London; New York: Verso Books.）

平田　豊 (1993). 『あと少し生きてみたい——ぼくのエイズ宣言』集英社

平田　豊 (1994). 「エイズとともに生きるということ」山下柚実・児玉秀治 [編] 『それじゃあグッドバイ——平田 豊・最後のメッセージ』白夜書房, pp.221–237.

フィッシャー＝リヒテ, E. ／中島裕昭・平田栄一朗・寺尾　格・三輪玲子・四ツ谷亮子・萩原　健 [訳] (2009). 『パフォーマンスの美学』論創社（Fischer -Lichte, E. (2004). *Ästhetik des Performativen*, Frankfurt am Main: Suhrkamp.）

フーコー, M. ／渡辺一民・佐々木明 [訳] (1974). 『言葉と物——人文科学の考古学』 新潮社（Foucault, M. (1976). *Les mots et les choses: Une archéologie des sciences humaines*, Paris: Gallimard.）

フーコー, M. ／渡辺守章 [訳] (1986). 『性の歴史 I 知への意志』新潮社（Foucault, M. (1976). *Histoire de la sexualité I: La volonté de savoir*, Paris: Gallimard.）

フーコー, M. ／増田一夫 [訳] (1987). 「生の様式としての友情について」『同性愛と生存の美学』哲学書房, pp.8–20.（Foucault, M. (1981). De l'amitié comme mode de vie, *Gai Pied Hebdo, 25*, 38–39.）

フーコー, M. ／清水　徹・豊崎光一 [訳] (1990). 「作者とは何か？」『作者とは何か?』哲学書房, pp.11–71.（Foucault, M. (1969). Qu'est -ce qu'un

内閣総理大臣官房広報室（1991）．『エイズに関する世論調査』

永原恵三（1998）．「音楽の場における共同存在の生成――柴田南雄の合唱作品」（大阪大学博士学位論文）

永原恵三（2012）．『合唱の思考――柴田南雄論の試み』春秋社

「「名乗りでるのも時代なんだよ、たまたま俺がいただけ」エイズ宣言」『AERA』（1992 年 11 月 10 日）

ナンシー, J. -L. ／西谷　修［訳］（1985）．『無為の共同体――バタイユの恍惚から』朝日出版社（Nancy, J. -L.（1983）. *La communauté désœuvrée,* Paris: Christian Bourgois.）

難波功士（2000）．『「広告」への社会学』世界思想社

西堂行人（1995）．「テクストの変容」『シアターアーツ』*2,* 135–143.

西堂行人（2000）．「果敢な芸術家の早すぎる死」ダムタイプ［編］『メモランダム――古橋悌二』リトルモア，pp.213–214.

日本弁護士連合会（1992）．「後天性免疫不全症候群の予防に関する法律案に関する意見書」PRC（患者の権利検討会）企画委員会・技術と人間編集部［共編］『増補改訂 エイズと人権』技術と人間，pp.66–69.

ハーパム, G. G. ／大橋洋一［訳］（1994）．「倫理」レントリッキア, F.・マクローリン, T.［編］／大橋洋一［訳］『現代批評理論――22 の基本概念』平凡社，pp.143–181.

長谷部浩（1988）．「この劇を魅力的にしているのは多くの「驚き」がつめこまれているところだ」『調査情報』1988 年 7 月号, 32–33.

ハッチオン, L. ／辻　麻子［訳］（1993）．『パロディの理論』未來社（Hutcheon, L.（1985）. *A theory of parody: The teaching of twentieth-century art forms.* New York: Methuen.）

バトラー, J. ／竹村和子［訳］（1999）．『ジェンダー・トラブル――フェミニズムとアイデンティティの攪乱』青土社（Butler, J.（1990）. *Gender trouble: Feminism and the subversion of identity,* New York: Routledge.）

バトラー, J. ／竹村和子［訳］（2004）．『触発する言葉――言語・権力・行為体』岩波書店（Butler, J.（1997）. *Excitable speech: A politics of performative,* New York: Routledge.）

原　久子（1996）．「古橋悌二のこと」『すばる』*18*(2), 210–211.

原　久子（1997）．「アーティストはありのままの日常世界を作品化している」『美術手帖』*49*(7), 90–91.

ラ・ヒステリカ——パリ精神病院の写真図像集』リブロポート（Didi-Huberman, G.（1982）. *Invention de l'hysterie: Charcot et l'Iconographie photographique de la Salpêtrière*, Paris: Macula.）

デランティ, G.／山之内靖・伊藤　茂［訳］（2006）.『コミュニティ——グローバル化と社会理論の変容』NTT 出版（Delanty, G.（2003）. *Community*, London: Routledge.）

デリダ, J.／高橋哲哉・増田一夫・宮崎裕助［訳］（2002）.『有限責任会社』法政大学出版局（Derrida, J.（1990）. *Limited Inc.*, Paris: Galilée.）

テンニェス, F.／杉之原寿一［訳］（1954）.『ゲマインシャフトとゲゼルシャフト——純粋社会学の基本概念』理想社（Tönnies, F.（1887）. *Gemeinschaft und Gesellschaft: Abhandlung des Communismus und des Socialismus als empirischer Culturformen*, Leipzig: Fues.）

「同一性」廣松　渉・子安宣邦・三島憲一・宮本久雄・佐々木力・野家啓一・末木文美士［編］（2008）.『岩波哲学・思想事典』岩波書店，pp.999–1000.

ドゥルーズ, G.／財津　理［訳］（1992）.『差異と反復』河出書房新社（Deleuze, G.（1968）. *Différence et répétition*, Paris: Presses universitaires de France.）

徳丸吉彦（2008a）.「三味線音楽における引用」『音楽とはなにか——理論と現場の間から』岩波書店，pp.65–81.

徳丸吉彦（2008b）.「モーツァルトと間テクスト性」『音楽とはなにか——理論と現場の間から』岩波書店，pp.83–104.

戸谷陽子（2011）.「ジェンダー」高橋雄一郎・鈴木　健［編］『パフォーマンス研究のキーワード——批判的カルチュラル・スタディーズ入門』世界思想社，pp.206–236.

外山紀久子（1999）.『帰宅しない放蕩娘——アメリカ舞踊におけるモダニズム・ポストモダニズム』勁草書房

トライクラー, P. A.／菊池淳子［訳］（1993）.「意味の伝染病——エイズ、同性愛嫌悪と生物医学の言説」田崎英明［編］『エイズなんてこわくない——ゲイ／エイズ・アクティヴィズムとはなにか?』河出書房新社，pp.233–274.（Treichler, P. A.（1988）. AIDS, homophobia, and biomedical discourse: An epidemic of signification, In Crimp, D.（ed.）, *AIDS: Cultural analysis, cultural activism*, Cambridge, MA: The MIT Press, pp.31–70.）

紀要 演劇映像学 2008 第 1 集』, 177–193.

竹田恵子（2010a）．「日本における HIV/AIDS の言説と古橋悌二の〈手紙〉」『人間文化創成科学論叢』*12*, 45–53.

竹田恵子（2010b）．「ダムタイプによるパフォーマンス作品《S/N》（1994）におけるアイデンティティの提示に関する考察」『演劇博物館グローバル COE 紀要 演劇映像学 2009 第 1 集』, 207–226.

竹田恵子（2011）．「1990 年代日本における HIV ／エイズをめぐる対抗クレイムのレトリック分析——古橋悌二の言説を中心に」『年報社会学論集』*24*, 121–132.

竹田恵子（2012）．「《S/N》（1994）における「作者」の凝集と拡散」『人間文化創成科学論叢』*15*, 103–111.

竹田恵子（2013）．「《S/N》（1994）における古橋悌二」（お茶の水女子大学博士学位論文）

田崎英明（1992）．「生の様式としてのセイファー・セックス——エイズとアイデンティティ」『現代思想』*20*(6), 107–113.

田中功起（2011）．「連載 田中功起 質問する 6-3——林卓行さんへ 2」『ART iT』〈https://www.art-it.asia/u/admin_columns/vo0utz8iwrtxslh2w5mr（最終閲覧日：2020 年 7 月 3 日）〉

谷口英理（2006）．「アヴァンギャルドとセクシュアリティ——マヴォ／『放浪記』」『水声通信』*3*, 58–69.

ダマシオ, A. ／田中三彦 ［訳］（2010）．『デカルトの誤り——情動、理性、人間の脳』筑摩書房

ダムタイプ ［編］（1993）．『pHases』ワコールアートセンター

ダムタイプ（1994）．「パフォーマンス／テクスト＃ 1」『シアターアーツ』*1*, 176–191.

ダムタイプ ［編］（2000）．『メモランダム——古橋悌二』リトルモア

椿　玲子・中島美々・竹内もも・石谷治寛・深井厚志 ［編］（2019）．『クロニクル京都 1990s——ダイアモンズ・アー・フォーエバー、アートスケープ、そして私は誰かと踊る』森美術館

鶴田幸恵（2016）．「性同一性障害として生きる——「病気」から生き方へ」酒井泰斗・浦野　茂ほか ［編］『概念分析の社会学 2——実践の社会論理』ナカニシヤ出版，pp.46–64.

ディディ＝ユベルマン, G. ／谷川多佳子・和田ゆりえ ［訳］（1990）．『アウ

Mcbride, S., Butler, K., & Marlowe, C. (1992). *Queer Edward II*, London: British Film Institute.)

シャルガフ, E.／山本　尤・伊藤富雄［訳］(1994).「セイレーンの歌」『未来批判——あるいは世界史に対する嫌悪』法政大学出版局, pp.8-32. (Chargaff, E. (1983). *Kritik der Zukunft*, Stuttgart: Ernst Klett Verlag.)

ジュネット, G.／花輪　光・和泉涼一［訳］(1985).『方法論の試み』書肆風の薔薇 (Genette, G. (1972). *Discours du récit* (Figures III), Paris: Éditions du Seuil.)

新ヶ江章友 (2005).「日本におけるエイズの言説と「男性同性愛者」」『インターカルチュラル』*3*, 100-122.

新ヶ江章友 (2013).『日本の「ゲイ」とエイズ——コミュニティ・国家・アイデンティティ』青弓社

ジンメル, G.／居安　正［訳］(1994).「秘密と秘密結社」『社会学——社会化の諸形式についての研究　上』白水社, pp.350-417. (Simmel, G. (1908). Das Geheimnis und die geheime Gesellschaft, In *Soziologie: Untersuchungen über die Formen der Vergesellschaftung*, Leipzig: Duncker & Humblot, pp.256-304.)

杉浦　亙 (2005).「抗 HIV-1 薬剤の現状と薬剤開発の新たな展開」『ウイルス』*55*(1), 85-94.

高島直之 (1985).「ART IN ACTION——60 年代ポップ・カルチュアの神話化」『美術手帖』*554*, 168-173.

高谷史郎 (2010). インタビュー (「LIFE with ART——ダムタイプ『S/N』と 90 年代京都」展 (2011 年 9 月 21 日～ 2012 年 2 月 4 日、於早稲田大学演劇博物館) 展示資料の一部から)

高橋雄一郎 (1998).「訳者あとがき」シェクナー, R.／高橋雄一郎［訳］『パフォーマンス研究——演劇と文化人類学の出会うところ』人文書院, pp.289-306.

高橋雄一郎 (2005).『身体化される知——パフォーマンス研究』せりか書房

高橋雄一郎・鈴木　健［編］(2011).『パフォーマンス研究のキーワード——批判的カルチュラル・スタディーズ入門』世界思想社

竹田恵子 (2009).「ダムタイプ作品《S/N》(1994) におけるブブ・ド・ラ・マドレーヌのパフォーマンスに関する考察」『演劇博物館グローバル COE

報社会学論集』*23*, 35–46.

小出五郎（1992）．「メディアは何を伝えるか？――エイズ情報におけるメディアの基本方針」『日本保健医療行動科学学会年報』*7*, 49–58.

厚生省保健医療局結核・感染症対策室［監修］（1992）．『エイズ対策関係法令通知集――エイズ対策必携 平成4年版』財団法人エイズ予防財団

國分功一郎（2017）．『中動態の世界――意志と責任の考古学』医学書院

小林敏明（2010）．『〈主体〉のゆくえ――日本近代思想史への一視角』講談社

ゴフマン, E.／石黒　毅［訳］（2001）．『スティグマの社会学――烙印を押されたアイデンティティ』せりか書房（Goffman, E.（1986）. *Stigma: Notes on the management of spoiled identity*, Englewood Cliffs, NJ: Prentice-Hall.）

小宮友根（2011）．『実践の中のジェンダー――法システムの社会学的記述』新曜社

坂上雅道・山本愛実（2009）．「意思決定の脳メカニズム――顕在的判断と潜在的判断」『科学哲学』*42*(2), 29–40.

佐々木健一（1995a）．「芸術」『美学辞典』東京大学出版会，pp.31–42.

佐々木健一（1995b）．「様式」『美学辞典』東京大学出版会，pp.128–137.

佐藤知久［編］（2007）．『エイズと「私」をつなぐリアリティ――2007年度京都府エイズ等感染症公開講座』MASH大阪

佐山　武（1993）．「あの時、やめていれば…」『薔薇族』*241*.

椹木野衣（2001）．『増補 シミュレーショニズム』筑摩書房．

ジェームソン, F.／吉岡　洋［訳］（1987）．「ポストモダニズムと消費社会」フォスター, H.［編］／室井　尚・吉岡　洋［訳］『反美学――ポストモダンの諸相』勁草書房，pp.199–230.（Jameson, F.（2002（1983））. Postmodernism and consumer society, In Foster, H.（ed.）, *The anti-aesthetic: Essays on postmodern culture*, New York: The New Press, pp.111–125.）

シェクナー, R.／高橋雄一郎［訳］（1998）．『パフォーマンス研究――演劇と文化人類学の出会うところ』人文書院

塩川優一（2004）．『私の「日本エイズ史」』日本評論社

四方幸子（2000）．「新しい関係の「発明」」ダムタイプ［編］『メモランダム――古橋悌二』リトルモア，pp.215–218.

ジャーマン, D.・マクブライド, S.・バトラー, K.・マーロウ, C.／北折智子［訳］（1992）．『エドワードII――QUEER』アップリンク（Jarman, D.,

北澤憲昭（2003）．『アヴァンギャルド以後の工芸──「工芸的なるもの」をもとめて』美学出版

北澤憲昭（2010）．『眼の神殿──「美術」受容史ノート』ブリュッケ

北田暁大・神野真吾・竹田恵子［編］（2016）．『社会の芸術／芸術という社会──社会とアートの関係、その再創造に向けて』フィルムアート社

キツセ, J. I.・スペクター, M. B.／村上直之ほか［訳］（1990）．『社会問題の構築──ラベリング理論をこえて』マルジュ社（Kitsuse, J. I., & Spector, M. B.（1977）. *Constructing social problems*. Menlo Park, CA: Cummings.）

ギデンズ, A.／秋吉美都・安藤太郎・筒井淳也［訳］（2005）．『モダニティと自己アイデンティティ──後期近代における自己と社会』ハーベスト社

杵渕幸子（1990）．「解説」ディディ＝ユベルマン, G.／谷川多佳子・和田ゆりえ［訳］『アウラ・ヒステリカ──パリ精神病院の写真図像集』リブロポート，pp.2–7.（Didi-Huberman, G.（1982）. *Invention de l'hysterie: Charcot et l' Iconographie photographique de la Salpêtrière*, Paris: Macula.）

草柳千早（2004）．『「曖昧な生きづらさ」と社会──クレイム申し立ての社会学』世界思想社

熊倉敬聡（2000）．「ダムタイプ──愛＝交通としての身体へ」『脱芸術／脱資本主義論──来るべき〈幸福学〉のために』慶應義塾大学出版会，pp.100–118.

熊倉敬聡・古橋悌二・小山田徹（1995）．「21 世紀的コラボレーションに向けて──ダムタイプ」慶應義塾大学アート・センター［編］『コラボレーション──芸術の可能性』慶應義塾大学アートセンター，pp.24–38.

クルディ恵子／阿部　崇・戸田知子［訳］（2000）．「ダムタイプ──S/N──シグナルとしての身体／ノイズへの礼賛」小林康夫・松浦寿輝［編］『身体──皮膚の修辞学』東京大学出版会，pp.251–272.

グロイス, B.／石田圭子・齋木克裕・三本松倫代・角尾宣信［訳］（2017）．『アート・パワー』現代企画室

ケスター, G.（2018）．「ソーシャリー・エンゲイジド・アートにおける理論と実践の関係について」アート＆ソサエティ研究センター［編］『ソーシャリー・エンゲイジド・アートの系譜・理論・実践──芸術の社会的転回をめぐって』フィルムアート社，pp.109–120.

小泉元宏（2010）．「誰が芸術を作るのか──「大地の芸術祭・越後妻有アートトリエンナーレ」における成果物を前提としない芸術活動からの考察」『年

工藤安代・清水裕子）［訳］（2015）．『ソーシャリー・エンゲイジド・アート入門――アートが社会と深く関わるための10のポイント』フィルムアート社

大石敏寛（1995）．『せかんど・かみんぐあうと――同性愛者として、エイズとともに生きる』朝日出版社

大澤真幸（1996）．「語ることの（不）可能性」『現代思想』*24*(5), 292–304.

大澤真幸・成田龍一（2013）．「現代思想40年の軌跡と展望」『現代思想』*41*(1), 28–48.

オースティン, J. L.／坂本百大［訳］（1978）．『言語と行為』大修館書店（Austin, J. L. (1962). *How to do things with words: The William James lectures delivered at Harvard University in 1955,* Cambridge, MA: Harvard University Press.）

岡本稲丸（1997）．『近代盲聾教育の成立と発展――古河太四郎の生涯から』日本放送出版協会

小平麻衣子（2008）．『女が女を演じる――文学・欲望・消費』新曜社

鬼塚哲郎（1996）．「ゲイ・リブとエイズ・アクティヴィズム」クィア・スタディーズ編集委員会［編］『クィア・ジェネレーションの誕生!』七つ森書館

小野康男（1991）．「リオタールと共同体の問題」『芸術論究』*18*, 1–13.

風間　孝（2002）．「カミングアウトのポリティクス」『社会学評論』*53*(3), 348–364.

葛山泰央（2000）．『友愛の歴史社会学――近代への視角』岩波書店

金田智之（2003）．「「抵抗」のあとに何が来るのか？――フーコー以降のセクシュアリティ研究に向けて」『年報社会学論集』*16*, 126–137.

金田智之（2009）．「セクシュアリティ研究の困難」関　修・志田哲之［編］『挑発するセクシュアリティ――法・社会・思想へのアプローチ』新泉社, pp.223–258.

唐　十郎（1997）．『特権的肉体論』白水社

河合優子［編著］（2016）．『交錯する多文化社会――異文化コミュニケーションを捉え直す』ナカニシヤ出版

河口和也（1997）．「懸命にゲイになること――主体・抵抗・生の様式」『現代思想』*25*(3), 186–194.

岸　政彦（2013）．『同化と他者化――戦後沖縄の本土就職者たち』ナカニシヤ出版

出版局

石田吉明（1993）．『いのちの輝き——エイズとともに生きる』岩波書店

石原千秋（2009）．『読者はどこにいるのか——書物の中の私たち』河出書房新
　　社

石原友明（2019）．「ニュー・ウェイブとはなんだったのか？——［証言4］石
　　原友明　写真と美術の接近」『美術手帖』*71*(1076), 32-33.

市川誠一（2007）．「わが国の男性同性間のHIV感染症対策について——ゲイ
　　NGOとの協働による疫学研究をとおして」『大阪地域における男性同性間
　　のHIV感染予防対策とその推進に関する研究 研究成果発表論集』, 4-15.

伊藤俊治（1988）．「新しい空間の構成法へ向けて——ダムタイプ「プレジャー
　　ライフ」」『日経イメージ気象観測』1988年7月号, 56-57.

伊藤文学（1983）．「エイズを日本に入れないために——肉から愛の時代へ」『薔
　　薇族』*128.*

伊野真一（2001）．「構築されるセクシュアリティ——クィア理論と構築主義」
　　上野千鶴子［編］『構築主義とは何か』勁草書房, pp.189-211.

伊野真一（2005）．「脱アイデンティティの政治」上野千鶴子［編］『脱アイデ
　　ンティティ』勁草書房, pp.43-76.

岩川洋成（2006）．「奇跡のパフォーマンス——ダムタイプ『S/N』の遺伝子
　　〈3〉」『中国新聞』（2006年4月10日付夕刊）

ヴィンセント, K.・風間　孝・河口和也（1997）．『ゲイ・スタディーズ』青土
　　社

上野千鶴子（1992）．『増補　〈私〉探しゲーム』筑摩書房

上野千鶴子（2005）．「脱アイデンティティの理論」上野千鶴子［編］『脱アイ
　　デンティティ』勁草書房, pp.1-41.

内野　儀（2001）．『メロドラマからパフォーマンスへ——20世紀アメリカ演
　　劇論』東京大学出版会

内野　儀（2006）．「ジュディス・バトラーへ／から——アメリカ合衆国におけ
　　る演劇研究の「不幸」をめぐって」『現代思想』*34*(12), 86-97.

エイズ・ポスター・プロジェクト（1994）．『Behavior』（小冊子）

HIV感染症及びその合併症の課題を克服する研究班（2012）．『抗HIV治療ガ
　　イドライン2012年3月』

NHK取材班［編］（1997）．『埋もれたエイズ報告』三省堂

エルゲラ, P.／アート＆ソサイエティ研究センターSEA研究会（秋葉美知子・

松尾　惠（2013年7月26日）．筆者によるインタビュー

山田創平（2008年2月17日）．筆者によるインタビュー（於大阪）

山中　透（2013年8月2日）．筆者によるインタビュー（於東京）

●文　　献

アート＆ソサイエティ研究センターSEA研究会［編］（2018）．『ソーシャリー・エンゲイジド・アートの系譜・理論・実践――芸術の社会的転回をめぐって』フィルムアート社

浅田　彰（1983）．『構造と力――記号論を超えて』勁草書房

浅田　彰（1984）．『逃走論――スキゾ・キッズの冒険』筑摩書房

浅田　彰（2000）．「追悼」ダムタイプ［編］『メモランダム――古橋悌二』リトルモア，pp.219-222.

浅田　彰・筑紫哲也（1984）．「若者たちの神々1」『朝日ジャーナル』（1984年4月13日付）

浅野智彦（2015）．『「若者」とは誰か――アイデンティティの30年』河出書房新社

東　浩紀（2001）．『動物化するポストモダン――オタクから見た日本社会』講談社

足立　元（2012）．『前衛の遺伝子――アナキズムから戦後美術へ』ブリュッケ

足立正恒（1985）．「現状肯定と逃避の知的粉飾――浅田彰『構造と力』を読む」新日本出版社編集部［編］『ニュー・アカデミズム――その虚像と実像』新日本出版社，pp.20-38.

尼ヶ崎彬（2000）．「断ち切られた疾走」ダムタイプ［編］『メモランダム――古橋悌二』リトルモア，pp.210-212.

尼ヶ崎彬（2004）．「物語としての芸術――ダンスワールド1995」『ダンス・クリティーク――舞踊の現在／舞踊の身体』勁草書房，pp.42-55.

荒川長巳（1997）．「ケースビネット法を利用したシミュレーションによるHIV感染者のカミングアウト（感染事実の表明）に関する研究」『日本公衆衛生雑誌』*44*(10), 749-759.

池内靖子（2008）．『女優の誕生と終焉――パフォーマンスとジェンダー』平凡社

池田恵理子（1993）．『エイズと生きる時代』岩波書店

石田かおり（2009）．『化粧と人間――規格化された身体からの脱出』法政大学

参考文献

◉インタビュー

あかたちかこ（2011 年 9 月）．筆者によるインタビュー（於京都）

雨森　信（2017 年 12 月 24 日）．筆者によるインタビュー（於京都）

石橋健次郎（2018 年 8 月 7 日）．筆者によるインタビュー（於京都）

石橋健次郎（2019 年 2 月 15 日）．筆者によるインタビュー（電子メール）

木下知威（2011 年 10 月 10 日）．筆者によるインタビュー（筆談）（於東京）

きむらとしろうじんじん（2018 年 3 月 9 日）．筆者によるインタビュー（於大阪）

きむらとしろうじんじん（2020 年 4 月 29 日）．筆者によるインタビュー（電子メール）

小山田徹（2013 年 4 月 5 日）．筆者によるインタビュー（於ベルリン）

小山田徹（2013 年 4 月 19 日）．筆者によるインタビュー（於京都）

鈴木洋子（2016 年 10 月 2 日）．筆者によるインタビュー（於京都）

高嶺　格（2010 年 12 月 28 日）．筆者によるインタビュー（於横浜）

高谷史郎・高谷桜子（2013 年 6 月 11 日）．筆者によるインタビュー（於京都）

久野敦子（2013 年 5 月 22 日）．筆者によるインタビュー（於東京）

久野敦子（2019 年 6 月 18 日）．筆者によるインタビュー（電子メール）

藤本隆行（2019 年 1 月 21 日）．筆者によるインタビュー（於京都）

ブブ・ド・ラ・マドレーヌ（2008 年 8 月 10 日）．筆者によるインタビュー（於大阪）

ブブ・ド・ラ・マドレーヌ（2009 年 11 月 28 日）．第 23 回日本エイズ学会学術集会・総会におけるコメント（於名古屋国際会議場）

ブブ・ド・ラ・マドレーヌ（2010 年 11 月 25 日）．筆者によるインタビュー（於水戸）

ブブ・ド・ラ・マドレーヌ（2011 年 4 月 13 日）．筆者によるインタビュー（於京都）

ブブ・ド・ラ・マドレーヌ（2011 年 9 月）．筆者によるインタビュー（於京都）

ブブ・ド・ラ・マドレーヌ・山田創平（2009 年 10 月 4 日）．筆者によるインタビュー（於大阪）

古橋和一（2018 年 8 月 6 日）．筆者によるインタビュー（於京都）

松尾　惠（2013 年 5 月 21 日）．筆者によるインタビュー（於京都）

人名索引

人名索引

事項索引

執筆者紹介

竹田恵子（たけだ けいこ）
大学教員。EGSA JAPAN 代表。専門は社会文化学、表象
文化論、ジェンダー／セクシュアリティ研究。
主な編著書に『社会の芸術／芸術という社会──社会とア
ートの関係、その再創造に向けて』（共編、フィルムアー
ト社、2016 年）、『出来事から学ぶカルチュラル・スタディ
ーズ』（共著、2016 年）、*The Dumb Type reader*（分担執筆、
Museum Tusculanum Press, 2017 年）。

生きられる「アート」
パフォーマンス・アート《S/N》とアイデンティティ

2020 年 7 月 31 日　　初版第 1 刷発行　　　　定価はカヴァーに
　　　　　　　　　　　　　　　　　　　　　表示してあります

　　　　　　　著　者　竹田恵子
　　　　　　　発行者　中西　良
　　　　　　　発行所　株式会社ナカニシヤ出版
　　　☎606-8161　京都市左京区一乗寺木ノ本町 15 番地
　　　　　　　　　　　Telephone　　075-723-0111
　　　　　　　　　　　Facsimile　　075-723-0095
　　　　　　Website　http://www.nakanishiya.co.jp/
　　　　　　Email　　iihon-ippai@nakanishiya.co.jp
　　　　　　　　　　　郵便振替　01030-0-13128

印刷・製本＝創栄図書印刷／装丁＝南　琢也
Copyright © 2020 by K. Takeda
Printed in Japan.
ISBN978-4-7795-1384-8